SPECULATIVE EVERYTHING:
DESIGN, FICTION, AND SOCIAL DREAMING

스페큘러티브 디자인: 모든 것을 사변하기
SPECULATIVE EVERYTHING: DESIGN, FICTION, AND SOCIAL DREAMING

2024년 1월 29일 초판 발행 · **지은이** 앤서니 던, 피오나 라비 · **감수** 김황 · **옮긴이** 강예진
펴낸이 안미르, 안마노 · **편집** 김한아 · **디자인** 박민수 · **영업** 이선화 · **커뮤니케이션** 김세영
제작 세걸음 · **글꼴** AG 최정호체, AG 안상수체 배리어블, 프리텐다드, Sabon Next LT Pro
Avenir Next LT Pro

안그라픽스
주소 10881 경기도 파주시 회동길 125-15 · **전화** 031.955.7755 · **팩스** 031.955.7744
이메일 agbook@ag.co.kr · **웹사이트** www.agbook.co.kr · **등록번호** 제2-236(1975.7.7)

ISBN 979.11.6823.047.7 (03600)

스페큘러티브 디자인 모든 것을 사변하기

앤서니 던, 피오나 라비 지음 김황 감수 강예진 옮김

안그라픽스

서문

『스페큘러티브 디자인: 모든 것을 사변하기』는 몇 년 전 우
리가 만들었던 ‹A/B› 목록이라는 일종의 선언문에서 시작했
다. 우리는 ‹A/B› 목록에 일반적으로 인식하는 디자인과 우
리가 작업하는 디자인을 나란히 나열했다. B는 A를 대체하
기 위한 것이 아니라 A와 비교하고 토론을 활성화하면서 새
로운 차원을 더하려는 목적에서 나온 것이다. 이상적인 생각
으로는 C, D, E 등이 계속해서 나오기를 바란다.

　　이 책에서는 이 목록의 B를 살펴보면서 언뜻 보기에
관계가 없어 보이는 여러 아이디어를 연결하고, 이 아이디어
를 확장된 현대 디자인 개념에 포괄하고, 역사적인 연결 고리
를 밝힌다. 이 책은 간단한 조사나 소론小論 모음집, 논문이
아니라 수년에 걸친 실험과 강의, 성찰을 토대로 매우 구체적
인 디자인 관점을 제시하는 글이다. 우리의 작업이나 영국 왕
립예술학교Royal College of Art(이하 RCA) 학생들의 과제와 졸
업 작품, 미술이나 디자인, 건축, 영화, 사진 등 여러 분야의 작
품을 예시로 활용했다. 또한 이 책을 쓰면서 미래학이나 영화,
문학적 픽션, 정치 이론, 기술 철학 분야의 문헌을 참고했다.

　　이 책은 ‘개념 디자인conceptual design[1]이란 무엇인가’
라는 기본 설정에서 시작해, 과학과 기술의 새로운 발전의 의
미를 탐구하는 비평적 수단으로서 개념 디자인의 활용을 살
펴보고, 스페큘러티브 디자인speculative design 작업의 미학
적 측면을 다룬다. 마지막으로 ‘모든 것을 사변하기speculative
everything’라는 개념과 사회 구상을 촉진하는 디자인의 역할

을 조망하며 끝을 맺는다.

　　『스페큘러티브 디자인: 모든 것을 사변하기』는 최근 부상하는 문화적 아이디어나 이상, 접근 방법 등을 살펴보기 위해 의도적으로 계획하고 다방면에 걸친 독특한 여정이다. 우리는 기술을 사용하기 편하게, 매력적으로, 소비하게 만드는 일보다 그 이상의 것에 관심 있는 디자이너들이 이 책을 즐겁게 읽고 자극받아 영감을 얻기를 바란다.

A	B
긍정적인Affirmative	비평적인Critical
문제 해결Problem solving	문제 발굴Problem finding
해답 제시Provides answers	질문 제시Asks questions
생산을 위한 디자인Design for production	논의를 위한 디자인Design for debate
해결을 위한 디자인Design as solution	매개를 위한 디자인Design as medium
산업을 위한 디자인In the service of industry	사회를 위한 디자인In the service of society
허구적 기능Fictional functions	기능적 허구Functional fictions
현재 세상에 관해For how the world is	변화할 세상에 관해For how the world could be
세상을 우리에게 맞춰 바꾸기Change the world to suit us	우리를 세상에 맞춰 바꾸기Change us to suit the world
과학소설Science fiction	사회소설Social fiction
미래Futures	평행세계Parallel worlds
'실제' 현실The "real" real	'비현실적' 현실The "unreal" real
생산 이야기Narratives of production	소비 이야기Narratives of consumption
활용Applications	영향Implications
재미Fun	유머Humor
혁신Innovation	도발Provocation
콘셉트 디자인Concept design	개념 디자인Conceptual design
소비자Consumer	시민Citizen
구매하게 하는Makes us buy	생각하게 하는Makes us think
인체 공학Ergonomics	수사학Rhetoric
사용자친화성User-friendliness	윤리Ethics
프로세스Process	저작Authorship

던과 라비, ‹A/B›

감사의 글

이 책에 담긴 아이디어는 오랜 시간에 걸쳐 수많은 사람과 대화하고 생각을 나눈 끝에 형태를 갖추게 되었습니다. 이 프로젝트를 발전시키는 과정에서 저희를 지지해 주고 도움을 준 다음 분들께 특별히 감사의 말을 전하고 싶습니다.

런던에 있는 RCA에서 강의하는 일은 끊이지 않는 영감의 원천이 됩니다. 저희는 끊임없이 도전하고 사고를 확장해 주는 프로젝트를 만들어내는, 지극히 우수한 학생들과 함께 작업할 특권을 누렸습니다. 제품 디자인design products 전공의 플랫폼 3Platform 3와 더렐 비숍Durrell Bishop, 온카 쿨라Onkar Kular, 론 아라드Ron Arad, 힐러리 프렌치Hilary French에게 감사를 표합니다. 건축 전공의 ADS4와 제라드 오캐롤Gerrard O'Carroll, 니콜라 콜러Nicola Koller, 그리고 디자인 인터랙션 프로그램에 있는 놀라울 정도로 우수한 직원들과 학생들, 그중에서도 특히 제임스 오거James Auger와 노암 토란Noam Toran, 니나 포프Nina Pope, 톰 헐버트Tom Hulbert, 데이비드 무스David Muth, 토비 케리지Tobie Kerridge, 엘리오 카카발레Elio Caccavale, 데이비드 벤케David Benqué, 사샤 포플레프Sascha Pohflepp에게 고마움을 전합니다. 그 밖에 오가며 아이디어와 생각을 마음껏 나눠준 수많은 방문객에게도 감사의 말을 전합니다. 더불어 이런 작업과 아이디어를 발전시키는 장을 마련해 주었을 뿐 아니라 이를 적극적으로 장려하고 지원해 준 RCA에 특별히 감사드립니다.

저희는 항상 학계보다 더 넓은 맥락에서 아이디어

를 논의하고 발전시키는 것이 중요하다고 믿어왔습니다. 특히 저희 연구에 산업적 관점을 제시해 준 인텔의 웬디 마치Wendy March와 마이크로소프트리서치케임브리지Microsoft Research Cambridge의 알렉스 테일러Alex Taylor, 합성 생물학 외 기타 과학 분야를 탐구할 수 있도록 격려하고 지원해 준 런던임페리얼대학Imperial College London의 폴 프리몬트Paul Freemont와 커스틴 옌슨Kirsten Jensen에게 감사드립니다. 그리고 대화와 워크숍, 학회를 통해 저희의 생각을 공유할 수 있게 해주고, 이런 자리에서 촉발된 이의나 질문, 토론을 통해 한 걸음 더 나아갈 기회를 제공한 수많은 이에게도 감사를 표합니다. 또한 저희에게 작품을 의뢰하고 전시해 더욱 다양한 대중과 소통할 기회를 마련해 준 여러 기관과 관계자분들의 넓은 아량과 열정에 감사드립니다. 특히 사이언스갤러리Science Gallery의 마이클 존 고먼Michael John Gorman, Z33의 잰 볼렌Jan Boelen, 콘스탄스 루빈Constance Rubin과 생테티엔 국제디자인비엔날레Saint-Étienne International Design Biennial, 웰컴트러스트Wellcome Trust의 제임스 페토James Peto와 켄 아놀드Ken Arnold, 런던 디자인박물관Design Museum의 데얀 수직Deyan Sudjic, 니나 듀Nina Due, 알렉스 뉴슨Alex Newson, 그리고 이런 디자인 작업을 세상에 널리 펼칠 수 있도록 영감을 주고 열성을 다하는 뉴욕 현대미술관Museum of Modern Art의 파올라 안토넬리Paola Antonelli에게 특별한 감사 인사를 드립니다.

　　지난 몇 년 동안 디자인을 비롯해 소설, 과학, 기술, 미래 간의 상호작용에 관해 많은 사람과 지속적으로 활발하게 아이디어를 나눴습니다. 이를 가능하게 해준 브루스 스털링Bruce Sterling과 오론 캣츠Oron Catts, 제이머 헌트Jamer Hunt, 데이비드 크롤리David Crowley, 스튜어트 캔디Stuart

Candy, 알렉산드라 미달Alexandra Midal에게 감사의 말을 전하고 싶습니다.

　　그리고 두말할 것 없이, 이 프로젝트를 맡아 책을 만들어내기까지 열렬한 지원과 격려를 보내준 MIT프레스MIT Press의 편집자, 더그 세리Doug Sery에게 매우 감사드립니다. 제작 과정을 안내한 케이티 헬케 도시나Katie Helke Doshina와 디자이너 에린 해슬리Erin Hasley, 편집에 힘써준 데보라 캔터 애덤스Deborah Cantor-Adams를 비롯해 인내와 수용의 자세로 방대한 자료를 한데 모으는 과정을 매끄럽고 즐겁게 진행한 MIT프레스의 뛰어난 팀에 감사드립니다.

　　이 책에 실린 이미지를 제공한 모든 분과 열성적으로 정보를 찾아내며 사진 조사를 담당한 엘리자베스 글릭펠드Elizabeth Glickfeld, 현지 사진 조달을 담당한 마르시아 케인즈Marcia Caines와 아키라 스즈키Akira Suzuki에게 감사드립니다. 마지막으로 이 책의 그래픽디자인에 조언을 주고 책을 위해 특별 서체를 디자인한 켈렌버거화이트Kellenberger-White에 감사드립니다.

1

래디컬 디자인을 넘어서?

꿈은 강력하다. 꿈은 우리 열망의 보고寶庫다. 꿈은 엔
터테인먼트 산업을 움직이게 하고 소비를 끌어낸다.
꿈은 사람들이 현실을 보지 못하게 눈을 가리고 정치
적 공포를 덮는 역할을 한다. 그러나 꿈은 또한 세상
이 지금의 모습과는 완전히 달라질 수도 있다는 상상
을 끌어내고, 우리가 그 상상의 세계에 다가갈 수 있
다고 믿게 해준다.[1]

요즘에는 꿈이 무엇인지 말하기가 어렵다. 희망이라는 개념
으로 격하된 느낌이다. 우리가 멸종하지 않기를 희망하고, 굶
주리는 이들을 먹여 살릴 수 있기를 희망하고, 이 작은 행성
에 우리 모두가 살 수 있는 공간이 남아 있기를 희망한다. 그
러나 비전은 실종되었다. 우리는 지구를 살리고 우리의 생존
을 지킬 방법을 알지 못한다. 그저 희망할 뿐이다.

널리 알려진 프레드릭 제임슨Fredric Jameson의 말처럼 이제 우리는 자본주의의 대안보다 세상의 종말을 떠올리는 편이 더 쉬워졌다. 그러나 대안이야말로 우리에게 필요한 것이다. 20세기의 꿈이 급속도로 사라지는 지금, 21세기를 위한 새로운 꿈을 꾸어야 한다. 그렇다면 디자인은 어떤 역할을 할 수 있을까?

사람들은 대부분 디자인을 문제를 해결하기 위한 것이라고 생각한다. 표현주의적 형태를 취하는 디자인조차 심미적 문제를 해결하기 위한 것이다. 인구 과잉이나 물 부족, 기후 변화 등 거대한 문제에 맞닥뜨린 디자이너들은 문제를 분류하고 정량화하고 해결할 수 있으리라 생각하며 이를 위해 함께 힘을 모으려는 강한 충동을 느낀다. 디자인 고유의 낙관주의는 아무런 대안을 제시하지 못한다. 오늘날 우리가 겪는 문제의 대다수는 고칠 수 없고, 이를 극복하는 유일한 방법은 우리의 가치관과 신념, 태도, 행동을 바꾸는 것뿐이라는 사실이 점점 더 확실해진다. 디자인의 타고난 낙관주의는 대부분 본질적이지만 다음과 같이 사태를 매우 복잡하게 만들 수도 있다. 첫째는 맞닥뜨린 문제가 눈앞에 보이는 것보다 더욱 심각하다는 사실을 부정하는 것이고, 둘째는 세상을 형성하는 사람들의 머릿속에 있는 아이디어와 태도가 아닌, 세상을 고쳐보려고 만지작거리며 에너지와 자원을 투입하는 것이다.

그렇다고 전부 포기할 일은 아니다. 디자인에는 다른 가능성이 있다. 하나는 디자인을 수단으로 활용해 세상이 어떻게 변화할지 깊이 생각하는 스페큘러티브 디자인(사변 디자인)이다. 이런 형태의 디자인은 상상을 통해 성장하며, '난제wicked problems'로 불리는 문제에 새로운 관점을 불어넣고 대안적 삶의 방식에 관한 토론과 논의의 장을 마련하고

사람들이 자유롭게 흘러가듯 상상할 수 있도록 장려하고 영감을 주는 것을 목표로 한다. 디자인 사변design speculation은 우리와 현실의 관계를 총체적으로 재정의하는 촉매제 역할을 할 수 있다.

충분히 그럴듯한 미래/그럴듯한 미래/가능할 수도 있는 미래/선호되는 미래

과학과 기술에 관여하거나 여러 기술 기업과 협업하면 앞날, 특히 '미래'에 관해 생각할 일을 자주 마주한다. 대개는 미래를 예견하거나 예측하는 일과 관련이 있고, 때로는 새로운 트렌드와 가까운 미래를 추정할 수 있는 약한 신호를 파악하는 일과 관련이 있지만, 결국에는 늘 미래를 정확히 그려내려는 시도에 그친다. 우리는 이런 일에는 전혀 관심이 없다. 기술 분야에서 미래 예견은 매번 틀렸다. 우리가 보기에는 의미 없는 일이다. 우리가 관심을 두는 것은 가능할 수도 있는 미래에 대한 아이디어이며, 이를 도구로 활용해 현재를 더욱 명확하게 이해하고 미래의 인류가 원하는 것, 그리고 물론 원하지 않는 것까지 논의하는 일이다. 가능할 수도 있는 미래는 일반적으로 '만약 …라면 어떻게 될까?'라는 질문으로 시작하는 가정 시나리오의 형태를 띠며 논의와 토론의 장을 마련하는 것을 목표로 한다. 그러므로 이런 것들은 도발적이고, 의도적으로 단순하며, 허구적이기 마련이다. 관람자는 이런 허구적 특성을 통해 불신감을 잠시 유예한 채 자유롭게 상상을 펼치고, 현재의 세상을 잠시 잊고 세상이 어떻게 변화할지 궁금증을 품게 된다. 우리는 세상이 어떻게 되어야 한다고 제시하는 시나리오는 좀처럼 개발하지 않는다. 이런 시나리오는 지나치게 교훈적이고 도덕적이기 때문이다. 우리에게 미래는 종착점이나 도달하기 위해 애쓰는 대상이 아니라 깊

이 생각할 수 있게 상상을 도와주는 매개체다. 미래뿐 아니라 현재를 고민하면서, 상상력을 가로막는 현실의 고삐를 없애거나 조금이나마 느슨하게 풀어주는 제약을 조명할 때 가능할 수도 있는 미래가 비평의 역할을 할 수 있다.

디자인은 모두 어느 정도는 미래지향적이므로 우리는 미래학이나 문학과 영화, 미술, 래디컬 사회과학 등의 현실을 그대로 묘사하거나 유지하기보다는 변화시키는 데 관심을 두는 사변 문화와 디자인 사변을 비교해 보는 일에 관심이 있다.[2] 디자인 사변의 공간은 현실과 불가능 사이 어딘가에 놓여 있으며, 디자이너가 이 공간 안에서 효과적으로 작동하기 위해서는 새로운 디자인 역할과 맥락, 방법론이 필요하다. 이 공간은 진보에 관한 아이디어, 즉 더 나은 것을 위한 변화에 관한 아이디어와 관련이 있지만, 더 나은 것이 무엇인지에 대한 생각은 저마다 다르게 다가올 것이다.

우리는 디자인 사변에 영감을 주는 소재를 찾기 위해 디자인을 넘어서 영화나 문학, 과학, 윤리, 정치, 예술 분야의 방법론 영역까지 살펴봐야 한다. 허구 세계fictional worlds, 경고성 이야기cautionary tales, '만약 …라면 어떻게 될까?' 가정 시나리오what-if scenarios, 사고실험thought experiments, 조건법적 서술counterfactuals, 귀류법 실험reductio ad absurdum experiments, 예시豫示 미래prefigurative futures 등 사물뿐 아니라 아이디어까지도 만들어낼 수 있는 다양한 도구를 탐구하고, 혼합하고, 차용하고, 아우른다.

2009년 영국 RCA의 디자인 인터랙션 프로그램에 방문했던 미래학자 스튜어트 캔디의 발표 자료에 여러 다른 종류의 잠재적 미래를 표현한 아주 흥미로운 다이어그램이 있었다.[3] 이 다이어그램은 여러 개의 원뿔 모양이 부채꼴 형태로 펼쳐져 현재에서 시작해 미래에 이르도록 구성되어 있

었다. 각각의 원뿔은 각기 다른 가능성의 정도를 나타낸다. 우리는 불완전하지만 유용한 이 다이어그램에 푹 빠져서 우리 목적에 맞게 다듬었다.

첫 번째 원뿔은 '충분히 그럴듯한probable' 미래다. 여기는 대다수의 디자이너가 활동하는 영역이다. 이 원뿔은 경제 위기나 자연재해, 전쟁 같은 극단적인 대변동이 일어나지 않는 한 일어날 가능성이 높은 일을 나타낸다. 대부분의 디자인 방법이나 프로세스, 도구, 잘 알려진 모범 사례, 그리고 디자인 교육까지도 이 영역을 중심으로 한다. 비록 이 명칭에는 잘 표현되어 있지 않지만, 디자인을 어떻게 평가할 것인가도 '충분히 그럴듯한' 미래를 철저하게 이해하는 것과 긴밀한 관련이 있다.

두 번째 원뿔은 '그럴듯한plausible' 미래를 나타낸다. 시나리오 기획과 예견의 영역이며, 일어날 수도 있는 일의 영역이다. 1970년대 로열더치셸Royal Dutch Shell 같은 기업들은 전 세계적으로 대규모의 경제적 혹은 정치적 변화가 일어나더라도 생존할 수 있도록 근미래의 세계적 상황 모형을 만드는 기술을 개발했다. '그럴듯한' 미래의 영역에서는 미래를 예견하기보다는 수많은 가짓수의 미래에 대비하고, 그런 환경에서 번영하기 위해 경제적·정치적 대안 미래를 탐구한다.

세 번째 원뿔은 '가능할 수도 있는possible' 미래다. 이 영역의 기술은 오늘날의 세계와 전망된 세계의 연결 고리를 만드는 것이다. 미치오 카쿠Michio Kaku의 책 『불가능은 없다Physics of the Impossible』*는 불가능을 세 가지 부류로 나누어 제시한다. 현재 수준의 과학 지식에 따르면 불가능의 가장 극단인 세 번째 부류에도 영속 운동(영구 기관)perpetual motion과 예지precognition 두 가지만 있을 뿐이다. 정치나 사회, 경제, 문화 등 모든 변화가 불가능한 것은 아니지만, 여기

에서 그곳까지 어떻게 이르게 될지 상상하기가 어려울 수 있다. 먼저 우리가 개발하는 시나리오는 과학적으로 가능해야 하고, 둘째로 현재 우리가 있는 지점에서 시나리오에 있는 지점까지 가는 길이 있어야 한다. 내용 전체가 허구라 하더라도 새로운 상황에 이르기까지 믿을 만한 일련의 사건이 필수로 일어나야 한다. 이렇게 해야 관람자는 그 시나리오를 자신의 세계와 엮어 비평적 성찰의 도구로 활용한다. 여기가 바로 글이나 영화, 과학소설science fiction, 사회소설social fiction을 포함하는 사변 문화의 영역이다. 데이비드 커비David Kirby가 저서 『할리우드의 실험실 가운: 과학과 과학자, 영화Lab Coats in Hollywood: Science, Scientists, and Cinema』의 어떤 흥미로운 장에서 사변 시나리오와 공상 과학의 차이를 언급한 것처럼 이런 시나리오는 사변적이더라도 만들 때 전문가들에게 자문을 받는다. 전문가의 역할은 불가능을 배제하는 것이 아니라 불가능을 수용하게 만드는 것이다.[5]

이 지점을 넘어서면 우리가 그다지 관심을 두지 않는 영역인 환상 구역이 있다. 환상은 그 자체의 세계에 존재하며 우리가 사는 세계와 연결 고리가 있다고 해도 매우 적다. 환상도 특히 엔터테인먼트의 형태일 때 마찬가지로 가치가 있지만, 우리 입장에서는 환상은 현재 세계의 모습을 지나치게 배제한 것으로 보인다. 이 영역은 요정이나 도깨비, 슈퍼히어로, 외계인 이야기의 영역이다.

마지막 원뿔은 '충분히 그럴듯한' 미래와 '그럴듯한' 미래를 가로지른다. 이것은 '선호되는preferable' 미래의 원뿔이다. 물론 '선호되는'이라는 개념이 다소 명확하지 않을 수 있다. '선호되는'이라는 단어는 어떤 의미며, 누구를 위한 것이고, 누가 결정하는가? 현재는 정부와 산업이 결정한다. 우리도 소비자와 유권자의 역할을 하긴 하지만 그 역할이 제한

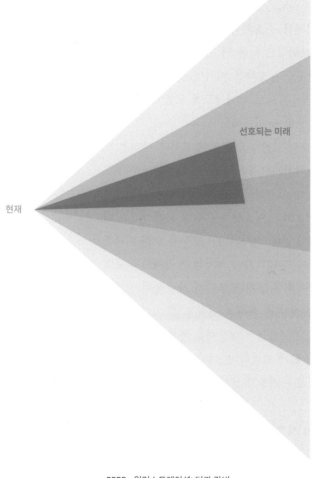

가능할 수도 있는 미래

그럴듯한 미래

선호되는 미래

충분히 그럴듯한 미래

현재

〈PPPP〉. 일러스트레이션: 던과 라비

적이다. 리처드 바브룩Richard Barbrook은 『가상 미래: 생각하는 기계에서 글로벌 마을까지Imaginary Futures: From Thinking Machines to the Global Village』에서 미래를 강력한 소수자들의 이해관계 안에서 현재를 구조화하고 정당화하는 도구로서 살펴본다.[6] 그러나 사회적으로 좀 더 건설적인 가상 미래를 만드는 일이 가능하다고 가정하면, 디자인은 사람들이 시민 소비자로서 좀 더 적극적으로 참여하도록 도울 수 있을까? 만약 그렇다면 어떻게 할 수 있을까?

이 지점이 우리가 관심을 두는 영역이다. 우리는 미래를 예견하려고 노력하기보다는, 모든 가능성을 열어두고 기업부터 도시, 사회에 이르기까지 주어진 집단의 사람들과 디자인을 활용해 선호되는 미래를 의논하고 토론하고 함께 정의하는 일에 관심이 있다. 디자이너는 모두를 위한 미래를 정의하는 것이 아니라, 윤리학자나 정치학자, 경제학자 등의 전문가와 협업해 공청회나 공개 토론에서 사람들이 진정으로 원하는 미래를 논의할 때 촉매제 역할을 할 미래를 도출해야 한다. 디자인은 전문가들이 상상력을 자유롭게 펼치고, 도출된 통찰을 의미 있게 표현하며, 이런 상상을 일상의 상황에 적용해 공동으로 사변을 발전시킬 수 있는 플랫폼을 마련해 줄 수 있다.

사회의 모든 계층에서 사변 활동을 늘리고 대안 시나리오를 탐색하게 되면, 현실이 좀 더 유연해지고 미래를 예견하지는 못해도 우리가 원하는 미래가 일어날 가능성을 조금이라도 높이는 현재의 요소를 준비하는 데 도움이 될 수 있으리라 믿는다. 마찬가지로 원지 않는 미래를 불러올 요소를 조기에 파악해 해결하거나 조금이라도 제한할 수 있다.

래디컬 디자인을 넘어서?

우리는 오랫동안 비평과 도발을 목적으로 사변을 활용해 온 래디컬 건축과 미술, 특히 1960년대에서 1970년대 사이의 아키그램Archigram, 아키줌Archizoom, 슈퍼스튜디오Superstudio, 앤트팜Ant Farm, 하우스루커Haus-Rucker-Co, 월터 피클러Walter Pichler의 여러 프로젝트에서 영향을 받았다.[7] 그런데 디자인에서는 왜 이런 사례가 드문 걸까? 2008년 빅토리아앤드앨버트박물관Victoria and Albert Museum, V&A의 ‹콜드 워 모던 Cold War Modern› 전시 동안 우리는 냉전 시기의 많은 프로젝트를 마침내 실제로 볼 수 있게 되어 매우 기뻤다. 우리는 마지막 전시실에 있던 활기찬 에너지와 미래적 상상이 담긴 프로젝트에서 생각 이상으로 깊은 감명을 받았다. 그런 후 어떻게 하면 이런 정신을 현대 디자인에 들여오고, 또 어떻게 하면 엄격하게 상업 영역으로 구분된 디자인의 경계를 확장해 극단적이고 창의적이며 영감을 주는 것들을 포용할 수 있을지 고민하기 시작했다.

우리는 1970년대 래디컬 디자인radical design[8]의 정점 이후 생긴 중요한 변화 몇 가지로 인해 오늘날 창의적이고 사회적이며 정치적인 사변이 더 어려워지고 빈도도 줄어들었다고 생각한다. 첫째, 1980년대에 디자인이 과도하게 상업화되면서 디자인의 대안적 역할을 잃어버렸다. 1970년대에 널리 알려졌던 빅터 파파넥Victor Papanek 같은 사회 지향적 디자이너들은 더 이상 대중의 흥미를 끌지 못했다. 이들은 부를 창출하고 디자이너의 손길로 일상의 곳곳에 윤광을 더하는 디자인의 잠재력과 조화를 이루지 못하는 것으로 간주되었다. 약간의 장점도 있었다. 디자인은 거대 기업의 환영을 받고 주류로 부상했다. 그러나 대개는 피상적일 뿐이었다. 디자인은 1980년대에 떠오른 자본주의의 신자유주의 모델에

완전히 통합되었고, 그 외 디자인의 다른 기능은 경제적으로 성장할 수 없기에 의미 없는 것으로 판단되었다.

둘째, 1989년 베를린 장벽이 무너지고 냉전이 종식되면서 다른 방식의 삶의 가능성이나 사회의 대안 모델 또한 붕괴했다. 시장 중심의 자본주의가 승리했고 현실은 한순간에 1차원으로 바뀌며 움츠러들었다. 디자인으로서는 자본주의 외에는 발맞춰 나아갈 다른 사회적·정치적 기회가 없었다. 알맞지 않은 것은 무엇이든 환상이나 비현실로 치부되었다. 바로 그때 '실제'라는 개념이 확장하면서 사회적 상상의 대륙 전체를 집어삼켰고, 환상이든 무엇이든 남은 것들은 비주류로 몰아버렸다. 마거릿 대처Margaret Thatcher의 유명한 말처럼 "대안이 없어졌다."

셋째, 사회는 점차 세분화했다. 지그문트 바우만 Zygmunt Bauman이 『액체 현대Liquid Modernity』[9]에 쓴 것처럼 개인 중심의 사회가 되었다. 사람들은 일이 있는 곳에서 일하고, 공부하기 위해 떠나며, 더 자주 이사하고, 가족과 멀리 떨어져 산다. 영국 정부는 사회에서 가장 연약한 이들을 돌보는 정부에서 개인이 스스로 삶을 꾸리도록 좀 더 책임감을 부여하는 작은 정부로 점차 변화했다. 이런 현상이 새로운 사업이나 프로젝트를 창출하고 싶은 사람들에게 자유와 해방을 가져다준 것은 틀림없지만, 한편으로는 사회 안전망을 축소하고 모든 이가 스스로 자신을 보살피게 만들었다. 이 시기에 인터넷이 출현하면서 사람들은 전 세계에 비슷한 생각을 지닌 사람들과 관계를 맺게 되었다. 전 세계에 널리 퍼져 있는 친구들을 사귀는 데 에너지를 쓰느라 더 이상 가까이에 있는 이웃에게 신경 쓸 필요가 없어졌다. 긍정적인 측면은 중앙집권적 통치가 줄어들면서 잇따라 엘리트 집단이 꿈꾸던 상의하달식의 거대 유토피아에서 벗어나려는 흐름이 생기기

월터 피클러, ‹TV 헬멧 (이동식 거실)TV Helmet (Portable Living Room)›, 1967년. 사진: 조지 믈라데크Georg Mladek. 사진 제공: 엘리자베스앤드클라우스토먼갤러리Galerie of Elisabeth and Klaus Thoman/월터 피클러

시작했다는 것이다. 오늘날에는 각자가 꿈꾸는 작은 유토피아 100만 개를 이루기 위해 노력할 수 있게 되었다.

넷째, 최근 45년간 세계 인구가 두 배 이상 성장해 70억이 되면서 20세기의 꿈을 지속할 수 없다는 사실이 명확해지자, 꿈이 희망으로 격하했다. 1970년대에 전후 시대의 위대한 모더니즘 사회적 꿈이 정점을 찍었을 것이다. 아마도 지구의 자원이 한정적이며 우리가 자원을 빠르게 소진한다는 사실이 분명해지기 시작했을 때다. 인구가 계속해서 기하급수적으로 증가하자 1950년대에 활기를 띠던 소비자 중심의 세상을 재고해야만 했다. 2000년대 금융 위기와 더불어 인간의 활동 때문에 기후 온난화가 일어났다는 과학적 데이터가 나타나면서 이런 분위기는 더욱 극심해졌다. 이제 젊은 세대는 꿈을 꾸지 않는다. 희망할 뿐이다. 우리가 생존할 수 있기를, 우리 모두가 사용할 물이 남아 있기를, 모두가 먹을 만큼의 식량이 있기를, 그리고 우리가 스스로를 파괴하지 않기를 희망한다.

하지만 우리는 낙관적이다. 2008년 금융 위기로 인해 현 체제의 대안을 고민하는 새로운 물결이 생겨났다. 그리고 자본주의의 새로운 형태는 아직 나타나지 않았지만, 경제 생활을 영위하고 국가와 시장, 시민, 소비자의 관계를 정립하는 방식에 또 다른 욕구가 커졌다. 현존하는 모델에 대한 불만족과 더불어 소셜 미디어를 통해 아래에서부터 위로 향하는 새로운 형태의 민주주의가 촉진되면서 사회적 꿈과 이상향, 그리고 미래상을 다시 논의하고 디자인이 대안적 미래상을 정의하는 역할이 아니라 촉진하는 역할임을 새기는 완벽한 시기가 되었다. 미래상의 원천이 아니라 기폭제가 되는 것이다. 1960-1970년대의 앞서가는 디자이너들이 활용했던 방법을 지속하기는 불가능하다. 우리는 지금 매우 다른 세상에

살지만, 그 정신을 이어받아 오늘날의 세상에 적합한 새로운 방법을 개발하고 다시금 꿈꿀 수 있다.

그러나 이를 위해서는 스타일 차원이 아니라 이념과 가치 차원에서 디자인의 다원성이 필요하다.

2

비현실 지도

디자이너들이 산업 생산과 시장의 영역에서 한발 물러서면 비현실과 허구, 혹은 우리가 개념 디자인으로 여기는 아이디어 디자인의 영역에 발을 딛게 된다. 이 영역은 역사는 짧지만 이야깃거리가 풍부하며, 스페큘러티브 디자인[1]이나 비평적 디자인critical design,[2] 디자인 픽션design fiction,[3] 디자인 미래design futures,[4] 안티디자인antidesign, 래디컬 디자인, 의문하는 디자인interrogative design,[5] 논의를 위한 디자인design for debate, 대립 디자인adversarial design,[6] 담론적 디자인discursive design,[7] 퓨처스케이핑futurescaping,[8] 디자인 아트design art 등 서로 관련이 있으나 널리 알려지지 않은 여러 다양한 형태의 디자인이 일어나는 장소다.

이처럼 디자인이 시장과 분리되면 별도의 디자인 경로가 생겨나면서 시장의 압박에서 자유로워지고 아이디어와 쟁점을 탐구할 수 있게 된다. 탐구 주제는 디자인 분야의 새로운 가능성이나, 기술 분야의 새로운 심미적 가능성, 과학과 기술 연구 분야의 사회, 문화, 윤리적 영향, 혹은 민주주의나 지속 가능성, 현대 자본주의 모델의 대안 같은 대규모의 사회적·정치적 쟁점이 될 수 있다. 디자인 언어를 활용해 의문을 제기하고, 도발하고, 영감을 주는 잠재력은 개념 디자인의 본질적 기능이다.

개념 디자인은 시장 중심의 디자인을 거부하면서도 여전히 현실의 반경 안에서 운영되는 사회적 혹은 인도주의적 디자인, 디자인 싱킹과는 차이가 있다. 이 점은 우리에게 매우 중요한 사실이다. 우리는 현 상태를 개선하거나 변화시키는 실험을 위한 공간이 아닌, 전반적으로 새로운 가능성에 대한 이야기를 하는 것이다.

우리는 '어떻게 될까?'에 대한 디자인에 더 관심이 있다. 개념 디자인은 이 작업을 위한 공간을 마련해 준다. 개념 디자인은 그 정의에 따르면 비현실을 다룬다. 아직까지 실현되지 않았거나, 실현되기를 기다리지만 선택받지 못해서 개념적인 것이 아니다. 개념 디자인은 비현실성을 장려하고 아이디어에서 만들어진 것을 충분히 활용한다. 패트릭 스티븐슨키팅Patrick Stevenson-Keating의 〈양자 병렬 자서전The Quantum Parallelograph〉(2011)은 사용자의 '병렬 인생parallel life' 정보를 온라인으로 발견하고 인쇄하는 방식으로 양자 물리학과 다중 우주에 관한 아이디어를 탐구하는 관객 참여형 소품이다. 이 작품은 일반적인 기술 표준에 추상적 개념을 더한 기묘한 기술 장치를 제시한다. 분명히 소품이지만, 매우 빠르게 상상 속으로 파고든다. 제품은 심미적으로 신선

패트릭 스티븐슨키팅, ⟨양자 병렬 자서전⟩, 2011년.

하고, 인상적이며, 아름다움을 포기하지 않으면서도 개념적 이라는 사실을 즉각적으로 전달한다. 조금 더 구체적인 사례 는 마르티 귀세Martí Guixé의 ⟨MTKS-3: 복합공간적 주방 시 스템-3MTKS-3: The Meta-territorial Kitchen System-3⟩(2003)이다. 이 작품은 오픈 소스 주방의 구성품 모형으로 이루어져 있으 며, 마지막 오브제는 현실적이고자 하지 않은 추상적이고 단 순화된 기하학 형태를 통해 그저 소품임을 강조한다. 이것들 은 '아이디어' 그 자체다.

　　흔히 어떤 것이 개념적이면 아이디어에 불과하다고 말하지만, 이는 핵심을 놓치는 말이다. 중요한 건 아이디어기 때문이다. 새로운 아이디어야말로 오늘날 우리에게 필요한 것이다. 개념 디자인은 아이디어일 뿐 아니라 이상향ideal이

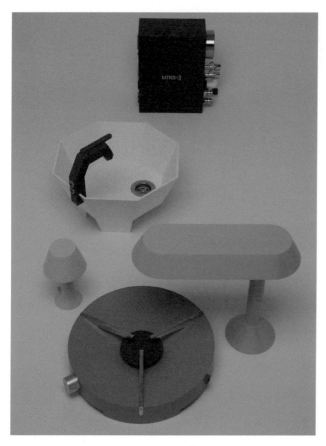

마르티 귀세, ‹MTKS-3: 복합공간적 주방 시스템›, 2003년. 사진:
이미지컨테이너Imagekontainer/잉가 뇔케Inga Knölke

기도 하다. 도덕 철학자 수잔 니먼Susan Neiman이 지적한 것
처럼 우리는 현실을 바탕으로 이상향을 측정하는 것이 아니
라, 반대로 해야 한다. "이상향은 현실에 부응하는가에 따라
측정되지 않는다. 현실이 이상향에 부합하는지에 따라 평가
받는다. 이성이 할 일은 경험의 증거가 결정적이라는 사실을
부인하고, 경험이 굴종할 만한 아이디어를 제공해 경험의 지

평선을 넓혀주는 것이다."⁹

따라서 살펴본 것처럼 개념 디자인의 주요 목적은 전적으로 시장의 힘에 이끌려 온 디자인에 대안적 맥락을 부여하는 것이다. 개념 디자인은 생각하고, 아이디어와 이상향을 시험하는 공간이다. 한스 파이힝어Hans Vaihinger가 『가정의 철학The Philosophy of "As If"』에서 밝힌 것처럼 "이상향은 그 자체로 모순되고 현실과 상반되는 관념적 구성체지만 거부할 수 없는 힘을 지닌다. 이상향은 실용적인 허구다."¹⁰

비현실 지도

개념 디자인의 스펙트럼은 광대하다. 디자인의 각 영역은 고유한 형태를 갖추었으며 서로 다른 방식으로 활용된다. 한편으로는 개념 미술과 매우 유사하고 순수한 아이디어를 다루며 매체 자체를 다루기도 한다. 예를 들면 응용 미술이나 도자기 공예, 가구, 디바이스 아트device art"가 여기에 속한다. 다른 한편으로 개념 디자인은 가능한 기술의 미래를 탐구할 때 가설의, 좀 더 정확하게 말하면 허구의 상품을 활용하는 사변적 평행 공간이다.¹² 산업 디자인과 제품 디자인은 대개 이 영역에서 작업이 이루어진다. 우리가 관심을 두는 것도 이 영역이다.

마르셀 뒤샹Marcel Duchamp이 최초의 진정한 개념 미술가로 인정받긴 하지만 1960년대에 이르러서야 솔 르윗Sol LeWitt이나 에이드리언 파이퍼Adrian Piper를 비롯한 미술가들이 아이디어로 미술 작품을 만드는 것의 의미를 명확하게 표현했다. 르윗은 「개념 미술에 관한 글Sentences on Conceptual Art」¹³(1969)에서 개념 미술 작품의 여러 핵심 특징을 다음과 같이 나열한다. 몇 가지 예를 살펴보자.

10. 아이디어는 미술 작품이 될 수 있다. 아이디어는 언젠가 어떤 형태가 발견될 수도 있는 일련의 개발 과정 중에 있다. 모든 아이디어가 물리적인 형태일 필요는 없다.

13. 미술 작품은 미술가의 생각을 관람자의 마음으로 옮기는 전도체로 볼 수 있다. 그러나 관람자에게 전혀 도달하지 못할 수도 있고, 혹은 미술가의 마음에서 한 발짝도 떠나지 못할 수도 있다.

17. 아이디어가 미술과 관련이 있거나 미술의 관습 안에 든다면 모두 미술이다.

28. 일단 미술가의 머릿속에 작품에 대한 아이디어가 확고해지고 최종 형태가 정해지면, 그 과정은 순식간에 진행된다. 미술가가 상상하지 못했던 뜻하지 않은 결과가 많이 생긴다. 이것들은 새로운 작품의 아이디어로 활용될 수도 있다.

31. 미술가가 어떤 하나의 작품군에서 같은 형태를 사용하고 재료만 바꾼다면 사람들은 미술가의 개념이 재료에 관한 것이라고 여길 것이다.

우리에게 가장 흥미로운 것은 9번이다.

9. 개념과 아이디어는 다르다. 전자는 전반적인 방향을 의미하지만 후자는 구성 요소를 말한다. 아이디어는 개념을 구현한다.[14]

디자인에서 개념을 넘어 아이디어를 이해하고 교감하는 데 어려움을 느끼는 경우가 많다. 개념 디자인이 만들어지는 것은 아이디어 단계다. 아이디어는 구성되거나 발견

메타헤이븐, 〈페이스스테이트〉, 2011년. 사진: 진 피트먼Gene Pittman. 사진 제공: 워커아트센터

되고, 평가되고, 결합되고, 편집되고, 수정되고, 내재된다.

　　개념적 접근은 일반적으로 전시에서 볼 수 있는 순수한 형태든, 상업적 목적과 결합한 구매 가능한 형태든 대부분의 디자인 영역에 존재한다. 그래픽디자인은 오랫동안 아이디어로 실험해 왔으며, 아이디어를 논의하고 토론하는 비평적 환경을 조성해 왔다. 디자인 전문 언론에서는 오배케 Åbäke나 메타헤이븐Metahaven, 다니엘 이톡Daniel Eatock처럼 상당히 개념적인 스튜디오의 작품을 자주 논의하고 공개하며 토론한다. 메타헤이븐은 〈페이스스테이트Facestate〉(2011)에서 일반적으로 영리 기업의 아이덴티티corporate identity, CI 프로젝트에 적용하는 전략적 사고방식을 활용해 소비자 중심주의와 시민 정신 간의 경계를 흐리는 정치적 영향을 비판한다. 특히 투명성과 상호작용을 개선한다는 명목으로 정부

(왼쪽) 피에르 가르뎅, ‹우주 시대 컬렉션Space Age Collection›, 1966년. 사진 제공: 피에르가르뎅아카이브Archive Pierre Cardin

(오른쪽) 후세인 샬라얀, ‹비포 마이너스 나우Before Minus Now›, 2000년. 사진: 크리스 무어Chris Moore/캣워킹Catwalking

가 소셜 소프트웨어를 수용할 때 그렇다.

패션의 범위는 패션쇼 무대에 올릴 단 하나뿐인 오트 쿠튀르 작품부터 대량 생산해 시내 중심가의 매장에서 판매하는 보급형 컬렉션에 이르기까지 폭이 넓다. 1960년대 앙드레 쿠레주André Courrèges나 피에르 가르뎅Pierre Cardin, 파코 라반Pacco Rabanne 같은 디자이너들은 우주 시대에 영감을 받아 현실성을 무시하고 새로운 형태와 생산 과정, 재료 등을 활용해 미래에 대한 아이디어를 탐구했다. 1980년대에는 캐서린 햄넷Katherine Hamnett이 "당장 핵무기를 금지하라 NUCLEAR BAN NOW" "열대 우림을 보존하라 PRESERVE THE RAINFORESTS" "세상을 구하라 SAVE THE WORLD" "미사일이 아니라 교육이다 EDUCATION NOT MISSILES" 등의 악명 높은

드로흐의 페터르 판 데르 야흐트Peter van der Jagt, 〈잔 비우기 초인종Bottoms Up Doorbell〉, 1994년. 사진: 헤라트 판 헤이스Gerard Van Hees

슬로건 티셔츠로 시위 티셔츠를 유행시켰다. 오늘날의 앞서가는 디자이너들은 패션쇼 무대를 활용해 사회 규범에 도전하기보다는 브랜드 가치와 디자이너의 정체성을 보여주는 실험적인 의상을 선보인다. 후세인 샬라얀Hussein Chalayan은 예외다. 샬라얀의 패션쇼는 독창적인 물건과 신기한 기술로 만든 아름다운 장면으로 이루어진다. 샬라얀의 〈'비행기' 드레스"airplane" dress〉는 우리가 좋아하는 작품 중 하나다. 꼼데가르송Comme des Garçon이나 A-POC, 메종마르지엘라Maison Margiela 같은 기업은 물성과 재단, 사회 관습과 기대, 심미성 등의 아이디어를 활용해 상당히 개념적이면서도 실생활에서 입을 수 있는 의상을 만든다.

가구 디자인 분야에는 미적으로나 사회적·정치적으로 의자를 수단으로 활용해 새로운 디자인 철학이나 일상생활의 미래상을 탐구해 온 역사가 있다. 1990년대에는 네덜란드 디자인 그룹 드로흐Droog를 중심으로 새로운 각도에서 개념론을 바라보는 움직임이 시작됐다. 가구 디자인에 개념론이 처음 등장한 시기가 언제인지 콕 짚어내기는 어렵다. 물론 바우하우스 초기의 구부린 강철봉 의자나 디자인이 극도의 상업주의 기운에 빠져들던 1980년대 이전의 브루노 무나리Bruno Munari, 에토레 소트사스Ettore Sottsass, 스튜디오 DDLStudio De Pas, D'Urbino, Lomazzi, 아키줌Archizoom, 알레산드로 멘디니Alessandro Mendini, 멤피스Memphis 같은 전후 이탈리아 디자이너 작품에는 분명 있었다. 그러나 아마도 우리가 오늘날 생각하는 비평적 디자인의 방식, 즉 의도적으로 당대의 이상이나 가치와 상반되는 것을 작품으로 구현한 첫 디자이너는 윌리엄 모리스William Morris일 것이다.[15] 윌 브래들리Will Bradley와 찰스 에셔Charles Esche가 『예술과 사회 변화Art and Social Change』 서문에서 언급한 것처럼, 자본주의 기업의 생산 모델과 결탁해 예술품을 제작하는 유토피아적 이상에 반대하던 윌리엄 모리스의 생각은 오늘날까지도 여전히 의미가 있으며, 이는 발터 그로피우스Walter Gropius와 바우하우스에 영향을 미쳤다.[16]

오늘날 가구는 여전히 개념적인 작업이 가장 활발하게 구현되는 분야이지만, 그 초점이 미적 측면과 제조 과정, 소재에 집중되어 있다.[17] 위르겐 베이Jurgen Bey와 마르티 귀세 같은 디자이너는 개념 디자인을 활용해 사회적·정치적 쟁점을 탐색하며 이 경계를 훌쩍 뛰어넘는다. 엔진이 달린 사무실 의자를 책상으로 둘러싼 형태인 위르겐 베이의 <느린 자동차Slow Car>(2007)는 매우 혼잡한 도시의 자동차 안에서

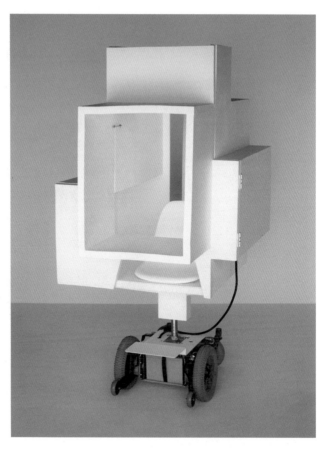

스튜디오마킨앤드베이Studio Makkink and Bey/비트라, ‹느린 자동차›, 2007년. 사진: 스튜디오마킨앤드베이. http://www.studiomakkinkbey.nl

보내는 시간에 관해 질문한다. 이 작품의 목적은 대량 생산이 아니라 전시나 출판을 통해 여러 사람에게 알리는 것이다.

　　암스테르담의 아트센터 미디어매틱Mediamatic에 설치된 마르티 귀세의 ‹푸드 퍼실리티Food Facility›(2005)는 온라인으로 배달된 음식만 먹을 수 있는 퍼포먼스 공간 형태의 프로토타입 식당이었다. 식당 손님들은 사교적인 분위기

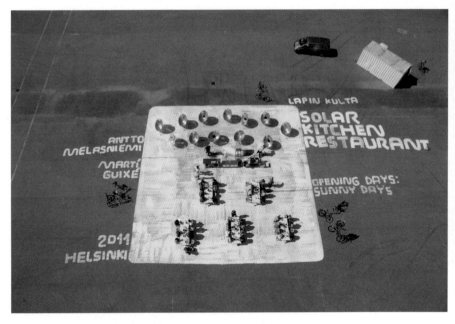

마르티 귀세, ‹라핀 쿨타 태양열 식당›, 2011년. 사진: 이미지컨테이너/잉가 뇔케

를 느끼며 '식당'에 모여 앉아 포장 가능한 인근 식당에서 음식을 주문했다. 이 식당의 주방을 근처에 있는 포장 가능한 식당의 주방이 대체한 것이다. 음식 상담사food advisor는 손님에게 음식의 질이나 예상 배달 소요 시간 등에 관한 정보를 제공하고, 음식 디제이food DJ는 배달된 음식을 음식 상담사가 손님에게 서빙할 수 있도록 옮겨 담는다. 이 프로젝트는 검색 엔진을 사용해 전통적인 사회적 행사를 재조직하고, 디지털과 아날로그 문화를 혼합하는 실험이다. 마르티 귀세의 다른 프로젝트인 ‹라핀 쿨타 태양열 식당Solar Kitchen Restaurant for Lapin Kulta›(2011)은 태양열 조리 기술을 중심으로 식당을 조성하는 새로운 방식을 탐구한다. 이 식당의 손님은 융통성이 있고 너그러우며 모험적이어야 한다. 예를 들어 비

콘스탄틴 그리치치, 〈어패치Apache〉, 세부 사진, 2011년. 〈챔피언즈〉 연작 중에서.
사진 제공: 갤러리크레오. © Fabrice Gousset

가 오면 점심이 취소될 수 있고, 흐린 날에는 저녁 식사 시간
이 늦어질 수 있다.

　　파리에 있는 갤러리크레오Galerie Kreo는 로낭과 에
르완 부홀렉Ronan and Erwan Bouroullec이나 콘스탄틴 그리치
치Konstantin Grcic, 재스퍼 모리슨Jasper Morrison 같은 디자이
너와 협업하면서, 미적 실험을 진행하거나 산업적 맥락에서
불가능해 보이는 아이디어를 개발하는 연구실 역할을 한다.
콘스탄틴 그리치치의 〈챔피언즈Champions〉(2011) 탁자는 카
레이싱 분야의 공예 기술과 미적 특성, 그래픽과 더불어 고

로낭과 에르완 부홀렉, ‹알그›, 2004년. © Tahon and Bouroullec

성능 스포츠 장비를 가구 세계에 도입한다. 때로는 전시를 위해 제작된 아이디어가 산업 파트너를 만나 마침내 어딘가에서 개발될 수도 있다. 부홀렉 형제의 ‹알그Algue›(2004)는 작은 플라스틱으로 만든 유기적인 형태의 구성 요소로 이루어져 있어 서로 연결하면 공간의 칸막이 역할을 할 수 있는데, 처음에는 설치 작품으로 시작했다가 나중에 비트라Vitra의 성공적인 상품으로 생산되어 활발하게 판매되었다.

 자동차 디자인 분야도 모터쇼를 통해 콘셉트 카를 소개하면서 미래 디자인 방향을 제시하고 고객의 반응을 가늠하는 오랜 전통이 있다. 롤랑 바르트Roland Barthes는 『현대의 신화Mythologies』의 시트로엥Citroën DS를 칭송하는 유

로낭과 에르완 부흘렉, 〈알그〉, 2004년. 사진: 안드레아스 쥐털린Andreas Sütterlin. © Vitra

마크 뉴슨, ‹포드 O21C›, 1999년. 사진: 톰 백Tom Vack. © 2012 Mark Newson Ltd.

명한 글에서 이런 미래상이 부리는 마법을 정점에서 포착한
다. 버크민스터 풀러Buckminster Fuller의 1930년대 프로토타
입인 다이맥시온Dymaxion 자동차는 안전과 기체 역학에 관
한 새로운 관점을 불러왔다. 최근의 자동차 콘셉트는 안전
과 기체 역학보다는 스타일과 형상화에 초점을 맞춘다. 마
크 뉴슨Marc Newson은 포드Ford ‹O21C›(1999)를 통해 자동
차 디자인에 새로운 문화적 기준을 소개하려는 데 목적을
두었고, 크리스 뱅글Chris Bangle은 콘셉트 카인 BMW ‹지나
GINA›(2008)를 통해 현재 자동차에 사용하는 소재 대신 움
직이는 차의 기체 역학에 따라 형태가 바뀌는 미래 소재로
대체하자고 제안했다. 그러나 기술 측면에서 혁신적이더라도
콘셉트 카는 교통수단의 사회적·문화적 의미는 좀처럼 다루
지 않으며 계속해서 자동차를 사물로만 바라본다. 최근에 있
었던 한 가지 예외는 오라 이토Ora-ito의 시트로엥 ‹에보 모빌
Evo Mobil›(2010)로 의도하지 않았을지 몰라도 초기 시트로
엥 모델인 트락시옹 아방Traction Avant의 형상을 진화시켜 세

크리스 뱅글, ‹BMW 지나›, 2008년. © BMW AG

오라 이토, ‹콘셉트 카Concept Car›, 2010년.

피터 아이젠만, ⟨하우스 6⟩, 동쪽 외관, 1975년. 사진: 딕 프랭크Dick Frank.
사진 제공: 아이젠만아키텍츠Eisenman Architects

단 의자 하나만 핵심으로 남기며 미래의 '개인 운송 수단'을
보여줬다. 이는 자동차 업계에서 일어날 수 있는 새로운 방향
과 가치에 새로운 생각을 불어넣기 위한 디자인 중 하나다.

　　디자인의 모든 분야 중에서 아이디어를 탐색하는
데 가장 풍부하고 다채로운 전통을 가진 분야는 아마도 건
축일 것이다. 종이 건축부터 미래상 디자인에 이르기까지 건
축 분야의 오랜 역사에는 흥미진진하고 영감을 주는 사례가
가득하다. 외부를 향하며 사회적·비평적 주제를 담은 미래상
건축과, 시공할 의도는 거의 없이 내면을 향하며 건축 이론
만 관여시킨 종이 건축 사이에는 긴장감이 감돈다. 아이디어
와 현실 사이에 걸쳐 있는 가장 흥미로운 예시는 피터 아이

피터 아이젠만, ‹하우스 6›,1975년. 축측 투상도.
드로잉 제공: 아이젠만아키텍츠

젠만Peter Eisenman의 ‹하우스 6House VI›(1975)로 현실성보다
형태주의 건축가들의 고민을 우선으로 한 극단적인 경우다.
이후 의뢰인은 이 건축물의 여러 현실적 문제를 언급하긴 했
지만 그래도 이처럼 개념적인 건축물에 거주하는 것을 즐겼
다.[18] 현실과 비현실의 관계는 건축 분야에서 특히 흥미롭다.
건축을 위해 수많은 건물이 디자인되지만, 경제적 혹은 정치
적 이유로 종이로만 남아 있기 일쑤기 때문이다. ‹하우스 6›
은 사람이 어떻게든 거주할 수 있게 만들려는 타협을 의도적
으로 수용하지 않았던 건축 예술품이기에 흔치 않은 사례다.
이 건축물의 소유주가 건물에 산다기보다는 아이디어 안에
산다고 할 수 있을 정도다.
　　　이 밖에도 개념 디자인보다는 상상의 세계에 좀 더
치중하는 영화 디자인과 최근 나타난 게임 디자인의 세계가

있다. 이 주제에 관해서는 5장에서 다시 살펴볼 것이다.

상상이 상품화되다

응용미술이나 그래픽, 패션, 가구, 자동차, 건축 분야에서 개념 디자인은 매우 가치 있고 성숙하고 흥미로운 작업 방식이며, 개인 디자이너의 단발성 실험작부터 상점에 진열되는 상품까지 다양하게 나타난다. 반면 제품 디자인 분야는 이런 유형의 작업에서 어려움을 느낀다. 주로 학생들이 디자인하는 경우가 많은데, 이런 작업들은 칭찬할 만하지만 적어도 전문적인 수준에서 보면 숙련된 디자이너가 적용할 만한 깊이나 정교함이 부족할 수도 있다.

꼼데가르송이나 A-POC에서 '개념적인' 치마를 구매할 수는 있지만, 개념적인 전화기를 살 수는 없다. 용감했지만 실패한 시도인, 에토레 소트사스가 디자인한 전화기 에노르메Enorme나 같은 시기에 다니엘 웨일Daniel Weil이 디자인하고 일괄 생산한 개념적 라디오가 나왔던 1980년대 이후로 말이다. 앞을 멀리 내다봤던 사업가 디자이너들, 즉 나오토 후카사와Naoto Fukasawa와 플러스/마이너스제로+/-0 제품군, 메이와덴키Maywa Denki의 ‹오타마톤Otamatone›, 샘 헥트Sam Hecht와 인더스트리얼퍼실리티Industrial Facility의 일상적인 사물, 홀거Hulger의 ‹저전력 플루멘 전구Plumen Light Bulb› 등을 제외하고, 제품 디자인은 시장의 기대와 밀접하게 발맞춰 가는 분야며, 개념과 상업적 접근이 융화되지 않는 몇 안 되는 분야 중 하나다.

기술 관련 산업에서는 생산 규모의 차이나 기술의 복잡성, 대규모 시장을 충족시켜야 할 필요성 때문에 이런 일이 불가능한 것일까? 새천년이 시작된 후 인터랙션 디자인과 미디어 아트의 경계, 혹은 디바이스 아트[19]라고 불리는 영역

(왼쪽) 다니엘 웨일, ‹봉투 속의 라디오Radio in a Bag›, 1982년.

(오른쪽) 메이와덴키, ‹오타마톤›, 2009년. © Yoshimoto Kogyo Co., Ltd., Maywa Denki and CUBE Co., Ltd.

에서 실험이 크게 증가했지만, 삶이 어떻게 바뀔 것인가에 대한 전망보다는 주로 뉴미디어의 미적인 부분이나 커뮤니케이션, 기능적 가능성에 치중되어 있고, 대부분 미래 사변보다는 디지털 조형물의 형태를 취한다.[20] 미술가이자 디자이너인 료타 쿠와쿠보Ryota Kuwakubo는 이런 방식으로 작업하는 현역 작가 중에서 가장 저명한 인물이다. 인터랙티브 기기 분야에서 작업하는 다른 이들과 비슷하게 그의 작품도 디자인과 예술 사이에 걸쳐 있다. 기기들은 종종 제품으로 생산되기도 하지만, 대개는 갤러리 전시를 위해 하나만 제작된다. 지역 라디오 방송에서 모음 소리를 걸러내도록 프로그래밍된 쿠와쿠보의 ‹준비된 라디오Prepared Radios›(2006)는 미니멀

홀거, ‹저전력 플루멘 전구›, 2010년. 사진: 이언 놀란Ian Nolan. © Ian Nolan

한 디자인의 가정용 라디오처럼 보이지만 수작업으로 만든 것이다. 쿠와쿠보의 몇몇 작품은 단 하나뿐인 작품에서 대량 생산으로 넘어가기도 한다. 그 예로 텔레비전 뒤쪽에 꽂으면 쿠와쿠보의 비트맨 캐릭터 애니메이션이 반복되는 ‹비트맨 영상 전구Bitman Video Bulb›(2005)가 있다.

　　기술 산업에는 ‹미래 전망Vision of the Future›이라는 동영상 시나리오의 형태로 미래의 방향을 설정하거나 기업의 새로운 가치를 장려하는 개념 디자인의 전통이 있지만 이들의 범위와 전망은 매우 제한적이기 마련이다. 이들은 완벽한 기술과 완벽하게 상호작용하는 완벽한 사람들의 완벽한 세상을 선보인다. 월풀Whirlpool과 필립스디자인Philips Design은 일관되게 이런 제약을 넘어서는 기업으로, 개념 프

료타 쿠와쿠보, ‹비트맨 영상 전구›, 2005년. © Yoshimoto Kogyo Co., Ltd., Maywa Denki and Ryota Kuwakubo

로젝트를 훌륭하게 활용해 일상생활의 대안으로서의 전망을 탐구해 왔다. 필립스디자인프로브Philips Design Probes는 매체 자체를 강력하게 내세웠다. 이들의 ‹미생물 집Microbial Home›(2011)은 요리와 에너지 사용, 쓰레기 관리, 음식 준비와 보관, 조명에 이르는 통합된 집안일 제안으로, 한 기능의 산출물이 다른 기능의 재료가 되는 지속 가능한 하나의 생태계다. 이 프로젝트의 핵심은 집을 생물학적 기기로 바라보는 시각이다. 이 프로젝트는 대량 생산을 목표로 하지는 않지만 집과 소비재에 대한 기업들의 사고방식에 새로운 가치와 태도를 도입해 생산에 영향을 미치려는 의도를 지닌다. 디자이너 시드 메드Syd Mead와 루이지 콜라니Luigi Colani는 1970년대에서 1980년대에 이르기까지 이런 형태의 사변적 산업 디자인을 개척한 선구자다. 콜라니는 1980년대 캐논Canon 카메라 디자인에 '생체 역학' 디자인 방식을 도입해 오

필립스디자인프로브, 〈미생물 집〉, 2011년. © Philips

늘날 카메라 디자인에도 계속해서 영향을 미친다.

시드 메드와 루이지 콜라니 이후에는 독립적으로
든 기업과 협업을 통해서든 사변 시나리오를 중점적으로 개
발한 디자이너는 그다지 많지 않았다. 때때로 마크 뉴슨이나
하이메 아욘Jaime Hayón, 마르셀 반더스Marcel Wanders 같은
디자이너들이 초현실적인 순간을 선보였는데, 비록 마케팅
이 주목적이었지만, 이들은 가구에서 벗어나 상상이 가득한
내면세계와 환상적인 디자인 오브제를 탐구했다. 그중에서
도 가장 눈에 띄는 것은 마크 뉴슨의 비행기 〈켈빈 40 콘셉트
제트Kelvin 40 Concept Jet〉(2003)와 마르셀 반더스의 특대형
〈캘빈 램프Calvin Lamp〉(2007), 모자이크 브랜드 비사차Bisazza
와 협업한 완벽하게 작동하는 모자이크 타일 자동차다. 반더
스는 디자인 민주화에 대응하고, 디자이너 스스로의 상상력
을 끌어내 특별한 것을 만들어내기 위해서 어쩔 수 없이 특
대형 작품이 나오게 되었다고 주장했다. 이처럼 화려하고 터

루이지 콜라니, ‹여객기Passenger Aircraft›, 1977년. 사진 제공:
콜라니트레이딩주식회사Colani Trading AG

무니없는 기술적 환상으로 디자인의 미래 방향을 넌지시 알
리던 작품들은 세계적 경제 위기를 맞으며 길이 막혀버렸다.
퇴폐적이기도 하고 때로는 마케팅 활동의 일종이기도 했지
만, 잠시나마 디자이너들은 대부분의 디자인 전시의 비좁은
문화적 반경과 제한된 상상력에서 벗어날 수 있었다.

　　　점차 디자인 전시는 디자이너와 제품을 선보이는 것
을 넘어 좀 더 복잡한 사회적 쟁점을 다루게 되었다. 순간 이
동을 주제로 한 2010년 생테티엔국제디자인비엔날레의 아
홉 개 연계 전시는 대안 교통수단부터 미래 기술에 이르기까
지 다양한 쟁점을 다뤘다. 네덜란드 로테르담에 있는 보이만
스판뵈닝언박물관Museum Boijmans Van Beuningen의 ‹디자인

마크 뉴슨, <켈빈 40 콘셉트 제트>, 2003년. 카르티에현대미술재단Fondation
Cartier pour l'art Contemporain. 사진: 대니얼 애드릭Daniel Adric. 사진 제공:
마크뉴슨유한회사Mark Newson Ltd.

과 미술의 새로운 에너지New Energy in Design and Art›(2011)
전시에서는 에너지에 관한 미술가와 디자이너들의 대안적인
생각을 선보였고, 뉴욕 현대미술관(이하 MoMA)의 전시 ‹디
자인과 엘라스틱 마인드Design and the Elastic Mind›(2008)는
디자인과 과학의 상호작용을 매우 구체적인 것에서부터 상
당히 사변적인 것까지 탐구했다.

　　　우리는 이런 종류의 디자인 활동은 기금을 마련하
기가 매우 어렵고 기회가 많지 않지만, 꼭 필요한 일이라는
사실을 깨달았다. 이런 활동은 디자인에 상상력을 불어넣고,
기술이나 소재, 제조뿐 아니라 내러티브, 의미, 일상에 대한
재고 측면에서 새로운 가능성을 열어준다. 디자이너는 산업

마르셀 반더스, ‹영양Antelope›, 2004년. 비사차를 위한 디자인. 사진: 오타비오 토마시니Ottavio Tomasini. 사진 제공: 비사차재단Fondazione Bisazza. https://www.fondazionebisazza.it/

계의 의뢰를 기다리거나 신상품을 위한 시장의 틈을 찾아내는 일 외에도 비즈니스를 비롯해 광범위한 사회에 초점을 두는 기관과 협업해 산업계와 관계없는 큐레이터나 다른 분야의 전문가들과 함께 작업할 수 있다. 디자이너는 건축가와 유사하게 시민을 위한 일에 조금 더 시간을 쏟으며 작업할 수 있다. 이 일은 학계에 있는 디자이너가 할 수 있는 역할이기도 하다. 대학교나 예술 학교는 실험과 사변, 일상의 재구성을 위한 플랫폼이 될 수 있다.

3
비평으로서의
디자인

인간이 되는 것은 주어진 것을 주어진 대로 받아들이
기를 거부하는 것이다.[1]

개념 디자인이 단순히 스타일의 일종이나 기업의 선전, 디자
이너 개인의 홍보를 위한 것이 아니라는 사실을 받아들였다
면, 개념 디자인의 용도는 무엇일까? 인지도를 높이기 위해
사회적 관심을 끌어내는 디자인이나 풍자와 비평, 영감을 주
는 디자인, 성찰, 교양 엔터테인먼트, 미적 탐구, 가능한 미래
에 대한 사변, 변화의 기폭제 등 여러 가능성이 있다.

우리가 보기에 개념 디자인을 가장 흥미롭게 활용하는 형태는 비평이다. 디자인 출신이라서일 수도 있지만, 우리는 개념 디자인이라는 특권을 누리는 공간으로 어떤 목적을 수행해야 한다고 느낀다. 개념 디자인은 단순히 존재하는 것만으로는 충분하지 않고, 실험이나 엔터테인먼트 소재로 활용될 수 있다. 우리는 또한 개념 디자인이 사회적 유용성을 지니며 활용되기를 원한다. 특히 기술이 우리 삶에 개입하는 방식과, 기술에 대한 좁은 범주의 정의로 인해 적용되는 인간의 한계에 질문하고 비평하고 이의를 제기하기를 바란다. 앤드루 핀버그Andrew Feenberg가 적은 것처럼 "현대 사회에서 가장 중요한 질문은 주류 기술 체계에 내재된 인간의 삶을 어떻게 이해할 것인가다."[2]

비평적 디자인

우리는 영국 RCA 컴퓨터관련디자인리서치스튜디오Computer Related Design Research Studio의 연구원으로 지내던 1990년대 중반에 '비평적 디자인'이라는 용어를 만들었다. 비평적 디자인은 기술은 언제나 좋은 것이고 어떤 문제든 해결할 수 있다고 여기던 시기에 기술 진보를 무비판적으로 수용하는 경향을 우려하면서 나타났다. 그 당시 우리의 정의는 다음과 같다. "비평적 디자인은 스페큘러티브 디자인 제안을 활용해 일상생활에서 제품이 수행하는 역할에 대한 좁은 가설과 선입견, 기정사실에 이의를 제기한다."

비평적 디자인은 다른 무엇보다 태도에 관한 것이며, 방법론이기보다는 입장에 가깝다. 비평적 디자인의 반대는 현재 상황을 강화하는 디자인인 긍정적 디자인affirmative design이다.

비평적 디자인이라는 용어는 수년간 뒤쪽에 슬그머

니 숨어 있다가 최근에 디자인 조사[3]와 전시[4], 심지어는 주류 언론의 기사[5]에서 떠오르는 담론 중 하나로 다시 수면 위에 올랐다. 좋은 현상이지만, 어떤 활동으로 자리 잡기보다는 디자인의 한 종류가 되거나, 어떤 접근법보다는 하나의 스타일로 인식될 위험이 있다.

　'비평적 디자인'이라는 용어를 한 번도 들어보지 않았어도 자기만의 방식으로 자기가 하는 일을 설명하면서 디자인을 비평의 형태로 활용하는 사람들이 많다. 여기에 '비평적 디자인'이라는 이름을 붙이는 건 이런 활동을 좀 더 눈에 띄게 만들고 논의하고 토론할 주제로 끌어올리는 데 유용한 방법이었다. 많은 사람이 이 용어를 채택해서 새로운 방향으로 발전시켜 나가는 걸 바라보는 일은 매우 흥미진진했다.[6] 그러나 시간이 흐르면서 우리에게 다가오는 이 용어의 의미와 잠재력이 바뀌었기에, 지금이 바로 비평적 디자인을 향한 우리의 시각을 새롭게 정리해서 제의할 시기라고 느낀다.

비평/비평적 사고/비판 이론/비판

비평이라고 해서 반드시 부정적일 필요는 없다. 상냥한 거부나 존재를 외면하는 것, 갈망, 희망적인 생각, 욕망, 심지어는 꿈도 비평이 될 수 있다. 비평적 디자인은 어떤 가능성이 있을지에 관한 증언이면서 동시에 기존의 정상 상태가 지닌 약점을 밝히는 대안을 주기도 한다.

　사람들이 '비평적 디자인'이라는 용어를 처음 접할 때는 비판 이론과 프랑크푸르트학파, 아니면 일반적인 비평과 관련이 있을 것으로 여기는 경우가 많다. 그러나 둘 다 아니다. 우리는 비평적 사고, 즉 어떤 것도 그대로 수용하지 않으며, 의심하고, 주어진 것에 항상 의문을 제기하는 것에 더 관심이 많다. 좋은 디자인은 모두 비평적이다. 디자이너는 먼

저 다시 디자인할 사물의 단점을 파악하고 난 후 더 좋은 디자인을 내놓는다. 비평적 디자인은 이런 원리를 좀 더 규모가 크고 더 복잡한 쟁점에 적용한다. 비평적 디자인은 비평적 사고를 유형물로 옮긴 것이다. 언어가 아니라 디자인을 통해 사고하고 디자인의 언어와 구조를 사용해 사람들을 관여시키는 것이다. 비평적 디자인은 기술에 매료되면서도 의심을 품는 것을 표현하거나 나타내는 것이며, 또한 기술의 발전과 변화, 특히 과학적 발견이 실험실에서 시장을 통해 일상생활로 옮겨가는 과정에 관해 여러 다양한 희망이나 두려움, 약속, 착각, 악몽을 샅샅이 점검해 보는 방법이다. 주제는 다양하게 나타날 수 있다. 가장 기초적인 단계에서는 디자인 자체에 깔린 전제에 의문을 제기하며, 그다음 단계에서는 기술 산업과 시장 주도의 한계점에, 그 이후로는 일반적인 사회 이론과 정치, 이념에 초점을 둔다.

비평적 디자인을 말 그대로 부정적인 디자인, 즉 모든 것에 반대하고 단점과 한계점을 지적하는 데만 관심 있는 디자인으로 여기는 이들도 있다. 그 내용이 이미 알려지고 합의된 사실이라면 우리도 이것이 무의미한 행동임에 동의한다. 여기가 바로 비평적 디자인과 평론commentary을 혼동하기 쉬운 지점이다. 훌륭한 비평적 디자인이라면 모두 현재 상황에 대안을 제시한다. 우리가 인식하는 현실과 비평적 디자인 제안에 제시된 다른 현실에서 오는 괴리가 논의의 장을 만들어낸다. 허구와 현실의 변증법적 대립에 그 효과가 달렸다. 비평적 디자인은 평론을 사용하지만 수많은 단계 중 하나에 불과하다. 궁극적으로는 변화가 가능하고, 상황이 개선될 수 있다고 믿기에 긍정적이고 이상적이다. 결론에 도달하는 방식만 다른 것이다. 비평적 디자인은 가치와 아이디어, 신념에 의문을 제기하고 변화를 불러오는 일을 기반으로 하

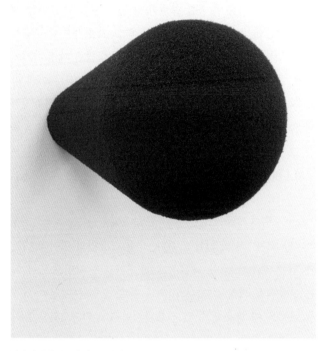

던과 라비와 미카엘 아나스타시아데스, 〈통계 시계〉, 2007-2008년. 사진: 프랜시스
웨어Francis Ware. 사진 제공: 프랜시스 웨어

는 지적 여정이다. 우리는 2007년에서 2008년에 이르기까지
디자이너 미카엘 아나스타시아데스Michael Anastassiades와 함
께했던 프로젝트 〈현 상태를 바꾸고 싶은가?Do You Want to
Replace the Existing Normal?〉에서 의도적으로 오늘날의 상품
에서 기대하는 가치와 상충하는 가치를 담은 전자 제품 컬렉
션을 디자인했다. 〈통계 시계The Statistical Clock〉는 사망자 수

뉴스피드를 찾아서 이동 수단의 형태별로 데이터베이스에 정리한다. 예를 들어 소유주가 자동차, 기차, 비행기 등으로 채널을 맞춰놓으면, 기기가 사건을 발견하고 '하나, 둘, 셋, …' 하며 차례대로 숫자를 말한다. 우리는 삶의 취약성을 상기시켜 줌으로써 실존 욕구를 충족해 주는 제품을 갈망하는 세상을 상상해 보았다. 완벽하게 기능하고 기술적으로 간단한 제품이지만, 사람들이 떠올리고 싶어 하지 않는 내용이기에 이런 제품을 위한 시장도 없다는 걸 알았다. 그러나 이게 바로 핵심이다. 대안적 욕구를 대면하게 하고 일상의 철학적인 제품의 병렬 세계를 넌지시 알리는 것이다. 이런 유형의 작품은 그 욕구가 나타날 시점을 예상하며 디자인된다. 이런 욕구가 나타나게 하려면 무엇이 변화해야 할까?

현실 판매

하지만 디자인만의 일이 아니다. 사실 디자인의 힘이 과대평가 되는 경우가 많다. 때로는 디자이너보다 시민으로서 더 큰 영향력을 끼칠 수 있다. 시위나 불매 운동은 여전히 의견을 내세울 때 활용할 수 있는 효과적인 수단이다.[7] 최근 우리는 비평적 쇼핑critical shopping이라는 개념에 관심을 두게 되었다. 물건을 구매할 때, 연구와 개발의 가상공간에 있던 것이 광고를 통해 삶으로 옮겨 와 실제가 된다. 우리는 돈을 지불하고 현실을 갖게 된다. 현실은 매장에서 누군가가 구매하기를 기다리며 소비되기를 기다린다. 비평적 쇼핑객은 구별하는 태도를 강화함으로써 어떤 현실이 형태를 갖추는 것을 막고 다른 현실이 확장하도록 장려할 수 있다. 제조 업체는 우리가 어떤 현실을 끌어안고 어떤 현실을 거절할지 절대 확신할 수 없고, 그저 상품을 내놓고 우리의 선택에 영향을 미치기 위해 광고에 최선을 다할 뿐이다.

한때는 노동자들이 노동력을 볼모로 붙잡고, 파업을 통해 힘을 행사할 수 있었지만, 오늘날에는 여러 곳에서 보이듯 이전보다 줄었다. 오늘날의 경제에서 힘을 지니는 것은 바로 소비자다. 자본주의 체제에 가장 위협적인 항쟁은 시민들이 소비를 거부하는 것이다. 에릭 올린 라이트Erik Olin Wright가 지적한 것처럼 "어떤 방식으로든 자본주의 사회에서 많은 사람이 소비지상주의 문화가 형성한 기호에 저항하고 소비를 줄이고 여유 시간을 훨씬 더 누리는 '자발적 미니멀 라이프'를 선택할 수 있다면, 심각한 경제 위기가 닥칠 것이다. 시장 수요가 크게 감소하면 자본주의 자본가의 수익도 무너져 내리기 때문이다."[8]

　　현재 경제 위기에서 볼 수 있듯 "자본주의 경제에 내재한, 소비를 조장하는 국가의 역할에 대한 편견은 경제 위기가 도래하면 더욱 뚜렷하게 드러난다. 경제 침체기에 정부는 세금을 줄여 사람들이 더 소비하도록 장려하거나, 금리를 낮춰 대출을 저렴하게 해주거나, 혹은 사람들에게 직접 소비할 돈을 주는 등 다양한 방법으로 경제를 '자극'하려고 한다."[9]

　　우리가 사는 소비 사회에서는 상품을 구매함으로써 현실이 형태를 갖추게 된다. 돈이 교환되는 순간 가능할 수도 있는 미래가 현실이 된다. 상품이 팔리지 않으면 거절받은 현실이 되어 반송될 것이다. 소비 사회에서는 돈을 쓰는 순간이 바로 현실의 일부가 창조되는 순간이다. 물리적 현실이나 문화적 현실뿐 아니라 심리적·윤리적·행동적 현실도 마찬가지다. 비평적 디자인의 여러 목표 중 하나는 사람들이 좀 더 분별 있는 소비자가 될 수 있게 돕고, 비평적 소비자로서 산업과 사회에 좀 더 요구할 수 있게 장려하는 것이다. 디자이너는 비판 이론에서 흔히 대두되는 비평처럼 더 높은 도덕수준에 있는 것이 아니라, 다른 사람들과 마찬가지로 체제에

몰입되어 있다. 디자인은 우리가 시민 소비자로서 행동한 결과의 인식을 높이는 데 도움이 될 수 있다.

어둠의 디자인: 부정적인 것의 긍정적인 활용

비평적 디자인의 역할 중 하나는 디자인 제품이 제공하는 감성적이고 심리적인 경험의 한정적인 범위에 의문을 제기하는 것이다. 디자인은 오로지 물건을 멋지게 만드는 일로 간주된다. 마치 모든 디자이너가 절대 무엇이든 추하게 만들거나 부정적인 생각을 하지 않겠다는 히포크라테스 선서라도 한 듯이 말이다. 이런 생각의 제약과 방해로 디자이너는 늘 멋질 수만은 없는 복잡한 인간 본성에 전심으로 교감하지 못하고, 이를 위해 디자인하지도 못하게 된다.

비평적 디자인은 때로는 어두워질 수도 있고, 어두운 주제를 다룰 수도 있지만, 어둠을 위한 것만은 아니다. 디자인에서 어둡고 복잡한 감정은 보통 인정받지 못한다. 그 외 문화의 모든 영역에서는 사람들이 복잡하고 모순적이며 심지어는 신경과민이라는 사실을 인정하지만, 디자인은 그렇지 않다. 디자인에서는 사람들을 순종적이고 예측 가능한 사용자이자 소비자로 바라본다. 어둠은 순진한 기술 유토피아주의의 해결책 역할을 하며 사람들에게 충격을 주고 행동하게 만든다. 디자인에서 어둠은 흥분을 불러일으키고 도전 의식을 깨우는 전율을 만들어낸다. 어둠의 목적은 단순히 부정적인 것을 긍정적으로 활용하는 것을 넘어서서, 부정적인 것 그 자체보다는 경고성 이야기의 형태로 무서운 일이 일어날 가능성에 주의를 환기하는 것이다. 좋은 예시는 버나드 호펜가트너Bernd Hopfengaertner의 〈신뢰 시스템Belief Systems〉(2009)이다. 호펜가트너는 기술 산업의 여러 꿈 중 하나가 실현된다면, 즉 각 기업에서 진행하는 '인간을 이해하는

버나드 호펜가트너, 〈신뢰 시스템〉, 2009년.

기계' 연구가 전부 통합되어 연구실에서 일상생활로 넘어온다면 무슨 일이 일어날 것인지 묻는다. 얼굴이나 걸음걸이, 행동에서 감정을 읽을 수 있는 통합 알고리즘과 카메라 시스템, 사람의 마음을 정확하게 읽을 수는 없지만 사람들이 무슨 생각을 하는지 추측할 수 있는 신경 과학기술, 클릭과 구매의 흔적을 모두 추적하는 정보 수집 소프트웨어 등이 그 예다. 호펜가트너는 다소 암울한 세계의 여러 측면을 살펴보기 위해 여섯 개의 시나리오를 개발했다. 한 시나리오에서 어떤 사람이 찻주전자를 구매하려고 한다. 기계에 다가가 결제하면

눈앞에 있는 화면에 찻주전자 이미지 수백 개가 깜박거리며 나타났다가 갑자기 한 이미지에서 정지한다. 기계가 쇼핑객의 얼굴에 나타나는 미세한 표정을 읽고 쇼핑객이 원하는 제품이라는 결정을 내린 것이다. 다른 시나리오에서는 어떤 사람이 자신의 감정을 드러내지 않기 위해 얼굴의 근육 구성을 파악하고 이를 통제하는 법을 배운다. 인간성을 보호하려는 과정에서 자발적으로 비인간이 되는 것이다. 어느 누군가에게는 이것이 궁극적인 사용자 중심의 꿈일지 모르지만, 호펜가트너의 여러 프로젝트는 시간을 빨리 돌려 인간과 기술의 인터랙션을 간편하게 만들려는 목적으로 현존하는 다양한 기술을 통합한 미래의 모습을 보여주는 경고성 이야기다.

유머는 매우 중요하지만 이런 종류의 디자인에서는 종종 오용되는 요소가 되기도 한다. 풍자가 목표지만 패러디나 모방에 그치는 경우가 많다. 이런 것들이 여러 방면에서 디자인의 효과를 감소시킨다. 기존의 형식을 차용하면 모순적이라는 메시지를 아주 명확하게 전달하기에 관람자의 부담을 줄여주는 것이다. 관람자는 딜레마를 경험해야 한다. 이 작품이 진지한 걸까, 아닐까? 진짜일까, 아닐까? 비평적 디자인이 성공적이려면 관람자가 스스로 결정을 내릴 수 있어야 한다. 말로는 무척이나 쉬운 이야기지만, 풍자와 아이러니를 능숙하게 사용하면 관람자의 지성을 끌어들일 뿐 아니라 상상력에 호소하면서 좀 더 건설적으로 관여시킬 수 있다. 진지한 표정의 유머와 블랙 유머가 가장 효과적[10]이지만, 어느 정도 우스꽝스러운 모습도 마찬가지로 유용하다. 유머는 어떤 생각을 수동적으로 수용하게 만드는 효율적 사고와 도구적 논리를 거부하는 데 도움이 되기 때문이다. 유머는 파괴적이며 상상력을 불러일으킨다.

훌륭한 정치 코미디언은 유머를 잘 활용한다. 유머

를 활용하는 방식으로 작업하는 미술가 중에 가장 널리 알려진 사람은 아마도 예스맨The Yes Men(자크 세르빈Jacques Servin과 이고르 바모스Igor Vamos)일 것이다. 이들은 풍자와 충격 요법, 캐리커처, 조작, 속임수, 패러디, 우스꽝스러운 모습, 그리고 대상 조직이나 개인으로 가장해 활동하는 '정체성 조정하기identity correction' 등을 활용해 대기업이나 정부가 일반인들을 어떻게 부당하게 대하는지에 관한 인식을 높인다. 예스맨은 대중 매체에서 열광하는 주제를 골라 해당 조직의 대표로 가장하고 기업이나 정부의 입장 발표 형식을 활용해 독특한 주장을 제시하거나 허구적 시나리오를 보여준다. 이런 활동은 인상적이고 상당한 흥미를 유발하기는 하지만, 미디어 행동주의나 공연, 연극의 맥락에 속하고 우리에게는 지나치게 선정적이기도 하다. 그러나 이들이 허위로 제작한 ‹2009년 7월 4일 뉴욕타임스4 July 2009 New York Times›는 다르다. 섬세하고 구성도 훌륭하며 '이라크전 종식'이나 '정부, 건전한 경제 건설하기로' 같은 헤드라인을 통해 더 나은 새 세상이 어떤 것인지 보여줬다.

　　안타깝게도 주로 해결책과 기능성, 현실주의를 기대하는 분야에서는 비평적 디자인에서 나타나는 아이러니를 냉소주의로 해석할 가능성이 크다. 우리는 관람자로서 비평적 디자인을 대할 때 외양은 겉치레일 뿐이며, 다른 문화 상품과 유사하다고 여기고 받아들여야 한다. 비평적 디자인은 관람자의 노력이 필요하다. 우리는 2004년부터 2005년까지 미카엘 아나스타시아데스와 함께 디자인한 작품 ‹불안한 시기에 놓여 있는 연약한 인간을 위한 디자인Designs for Fragile Personalities in Anxious Times› 중 ‹끌어안을 수 있는 원자구름 Huggable Atomic Mushrooms›에서 이런 사실을 살펴봤다. 각각의 원자구름은 핵 실험으로 생겨난 것이며 크기별로 대, 중,

예스맨, 〈2009년 7월 4일 뉴욕타임스〉, 2009년.

소가 있다. 우리는 환자가 두려움의 근원에 노출되는 양을 점
차 늘리는 불안 내성 치료에서 영감을 받았다. 핵폭탄으로
인한 세계 멸망을 두려워하는 사람은 〈끌어안을 수 있는 원
자구름〉 중에서 크기가 가장 작은 〈프리실라(37킬로톤, 네바
다 1957)Priscilla (37 Kilotons, Nevada 1957)〉부터 시작한다. 이 작
품은 수준 높은 디자인 오브제에서 기대할 만한 재료의 질
과 완성도, 세부 사항에 세심하게 신경 써서 꾸밈없이 직관적
으로 만들었다. 사람들은 이 작품의 모습을 보며 얼마나 진
지하게 만든 것인지 궁금해하기 시작한다. 이 작품은 쑥 들
어갈 정도로 푹신해서 다소 무기력한 모습을 보여주지만, 이
작품이 무엇을 나타내는지 떠올리면 상충하는 감정이 피어

던과 라비와 미카엘 아나스타시아데스, ‹끌어안을 수 있는 원자구름:
프리실라(37킬로톤, 네바다 1957)›, 2004-2005년. 사진: 프랜시스 웨어Francis Ware.
사진 제공: 프랜시스 웨어

나기 시작할 것이다.

　　　어둠의 디자인은 비관적이거나 냉소적이거나 염세
적인 것이 아니다. 현실을 부정하면 득보다 실이 많을 것이라
는 디자인의 형태에 대한 대조다. 어둠의 디자인은 이상주의,
낙관주의와 더불어 혼란 속에서 빠져나갈 길을 찾을 수 있
으며 여기에 디자인이 적극적인 역할을 할 수 있다는 신념을
동력으로 한다. 부정적인 것이나 경고성 이야기, 풍자는 관람

자에게 정신적 충격을 주면서 모든 것이 잘 되어간다는 아늑한 현실 안주에서 벗어날 수 있게 한다. 어둠의 디자인은 관점의 변화를 촉발하고 아직 생각해 보지 않은 가능성에 눈뜨는 기회를 제공하는 것을 목표로 한다.

비평의 비평

비평적 디자인을 지적 프레임워크 없이 발전시키기는 매우 어렵다. 수많은 프로젝트가 나타났지만 대다수는 이전에 했던 것을 단순히 반복할 뿐이다. 우리에게는 비평과 고민을 통해 이런 형태의 디자인을 발전시킬 수 있는, 혹은 적어도 어떻게 하면 이 분야를 개선할 수 있는지 파악할 수 있는 평가 기준이 필요하다. 기존 디자인의 성공은 '판매가 얼마나 잘 되는가'나 '미적 측면과 생산, 사용성, 비용 간의 문제를 얼마나 세련되게 해결했는가'로 측정한다. 비평적 디자인의 성공은 어떻게 측정할까?

비평으로서의 디자인은 여러 역할을 할 수 있다. 질문을 던지고, 생각을 장려하고, 가설을 도출하고, 행동을 유발하고, 논쟁에 불붙이고, 인식을 높이고, 새로운 관점을 제공하며, 영감을 준다. 심지어는 지적인 즐거움을 주기도 한다. 그러나 비평적 디자인에서 탁월함은 어떤 것일까? 섬세함이나 주제의 참신성, 문제를 다루는 방식일까? 아니면 사람들을 생각하게 만드는 힘이나 영향력 같은 좀 더 기능적인 것일까? 디자인을 측정하거나 평가해야만 하는 것일까? 어찌 됐든 디자인이 과학은 아니기에 쟁점을 제기하는 데 가장 훌륭하거나 가장 효과적인 방식이라고 말하기는 어렵다.

비평적 디자인은 예술의 방식과 접근법을 대거 차용했지만 그뿐이다. 우리는 예술에서 충격적이거나 극단적인 것을 기대한다. 비평적 디자인은 일상과 조금 더 가까이

있어야 할 필요가 있다. 그 지점이 바로 현 상황을 깨뜨리는 힘이 놓여 있는 곳이다. 비평적 디자인은 요구하고, 도전 의식을 불러일으켜야 하며, 인식을 높이려면 아직 잘 알려지지 않은 쟁점에 대해서 그렇게 해야 한다. 안전한 아이디어는 사람들의 마음에 남지 않을 것이고, 지배적인 관점에 의문을 제기하지 못할 것이다. 그러나 지나치게 특이하면 예술로 치부되고, 지나치게 평범하면 순식간에 동화될 것이다. 비평적 디자인이 예술로 분류되면 받아들이기는 더 쉬울 것이고, 디자인으로 남는다면 좀 더 충격적일 것이다. 비평적 디자인은 우리가 아는 일상이 달라질 수 있고 세상이 바뀔 수 있다는 사실을 시사한다.

　　우리가 생각하는 핵심적 특징은 '비평적 디자인이 아직 다가오지 않은 세상에 속하면서 동시에 이 세상, 지금 이 자리에 잘 어울리며 존재하는가'다. 비평적 디자인은 이 세상에 맞지 않는 특징을 대안으로 제시하며 '왜 안 돼?'라는 질문으로 비평한다. 비평적 디자인이 다른 요소와 너무나도 편안하게 어울리면 실패한 것이다. 이것이 바로 우리가 비평적 디자인을 물리적으로 만들어야 한다고 생각하는 이유다. 그래야만 비평적 디자인의 의미와 내포된 가치, 신념, 윤리, 꿈, 희망, 두려움 등은 다른 세상에 속하더라도 우리가 존재하는 세상에 물리적인 위치를 차지할 수 있다. 이 지점이 '지금 여기'와 '아직 다가오지 않은 세상'에 공존하는 것을 만들어내는 비평적 디자인을 비평할 때 집중해야 할 부분이다. 그리고 비평적 디자인이 성공적으로 이루어지면 소설가 마틴 에이미스Martin Amis가 언급한 '복합적인 즐거움complicated pleasure'을 줄 수 있다.

지도 대신 나침반

디자인을 비평의 형식으로 사용하는 것은 커뮤니케이션이나 문제 해결 등 디자인의 용도 중 한 가지일 뿐이다. 우리는 디자인 중 일부는 늘 지배적 가치나 근본적 전제에 의문을 제기해야 하며, 이런 활동이 주류 디자인을 대체하는 것이 아니라 주류 디자인 주변에 자리를 잡을 수 있다고 생각한다. 여기서 과제는 시기적절한 기술을 지속적으로 발전시키는 일과 시선을 끌거나 돌이켜 반성하거나 의문을 제기할 만한 주제를 파악하는 일이다.

에릭 올린 라이트는 『리얼 유토피아Envisioning Real Utopias』에서 다음과 같이 묘사한다. 해방적 사회과학은 "현재에서 가능할 수도 있는 미래로 향하는 여정의 이론으로, 사회를 진단하고 비판함으로써 우리가 사는 이 세상을 떠나고 싶은 이유를 알려준다. 대안 이론은 우리가 지향하는 곳을 알려준다. 변혁 이론은 어떻게 하면 이 자리에서 그 자리에 도달할 수 있는지, 즉 어떻게 하면 실행 가능한 대안을 달성할 수 있는지 알려준다."[11]

이 여정이 청사진의 형태로 제시된다면 실현하기가 상당히 어렵다. 우리는 변화를 이뤄내기 위해서는 사람들이 마음껏 상상을 펼치고 이 상상을 삶의 모든 영역에 세부적으로 적용할 필요가 있다고 믿는다. 비평적 디자인은 대안을 창출함으로써 새로운 가치 체계를 찾는 여정에서 지도 대신 나침반을 구축할 수 있게 돕는다.

수명을 연장하는 방법을 개발하기 위해 많은 노력이 투입되지만 이런 현상의 사회적·경제적 의미의 고려는 거의 없다시피 하다. 백재민Jaemin Paik은 <우리 모두가 150세까지 산다면When We All Live to 150>에서 이렇게 질문한다. "우리 모두가 150세 혹은 더 오래 산다면 가족은 어떻게 변화할

백재민, ‹우리 모두가 150세까지 산다면›, 2012년.

까?” 최대 여섯 세대가 함께 살고 형제자매 간 나이 차이가
벌어질 가능성이 생기는 등 전통적인 가족 형태는 크게 변화
할 것이며, 가족 구성원이 많아지면서 경제적 부담이 커져 지
속적으로 가계를 꾸려가기가 어려워질 수도 있다. 백재민의
프로젝트는 일흔다섯 살 모이라Moyra와 복잡하게 얽힌 계약
가족의 이야기를 추적하며 수명 연장 시대를 사는 미래 가
족의 삶과 구조를 살펴본다. 수명이 길어지면 마치 공유 주택
시스템처럼 각자가 변화하는 요구에 따라 자신이 담당할 역
할을 찾아 한 가족에서 다른 가족으로 이동하는 공유 가족
형태가 될 수도 있다. 모이라는 테드Ted와의 30년 혼인 계약
을 갱신해 국가에서 제공하는 복지 서비스와 세금 혜택을 더
좋은 조건으로 받기로 한다. 여든두 살에 모이라와 테드의

두 번째 30년 혼인 계약서가 만료된다. 모이라는 테드와 헤어지기로 하고 새로운 남편과 쉰두 살의 '아이'와 함께 하는 '두 세대'로 이루어진 가족으로 들어간다. 거짓mock이라는 의미와 다큐멘터리documentary를 조합한 단어로 사실주의 기법을 활용해 허구를 실제처럼 가공한 극영화 모큐멘터리mockumentary와 장면 사진의 형태로 나타낸 이 프로젝트는 디자인적인 해결책이나 지도를 제공하지 않지만 우리의 신념이나 가치, 우선순위를 바탕으로 과도한 수명 연장의 장단점에 관해 생각하게 만드는 도구 역할을 한다.

물질세계보다 사람들의 상상력을 바탕으로 하는 비평적 디자인은 일상을 향한 사람들의 생각에 의문을 제기하는 것을 목표로 한다. 비평적 디자인은 이를 통해 우리 주변의 세상과 대조적인 모습을 보여주고 일상이 달라질 수 있다는 점을 알림으로써 다른 세상의 가능성이 계속해서 살아 숨 쉴 수 있게 노력한다.

4

거대하고 완벽하며 전염성 있는 소비 괴물

우리는 여느 때보다 기술 진보의 유망한 미래와 위협 요소를 제대로 인식하지만, 그 발전 과정을 관리할 지적 수단과 정치적 도구는 아직 부족하다.[1]

비평으로서의 디자인을 실제로 적용할 수 있는 확실한 분야가 하나 있다면 과학 연구 분야다. 디자이너는 과학이 상품화되기 전, 심지어는 기술이 나오기도 전에 거슬러 올라가 아이디어를 탐구함으로써 기술 적용이 가져올 결과를 미리 살펴볼 수 있다. 우리는 윤리적·문화적·사회적·정치적으로 일어날 영향을 논의할 때 스페큘러티브 디자인을 활용할 수 있다.

극한의 시대에 살며

기이하고도 경이로운 세상이 우리 주변에 형성된다.[2] 유전학이나 나노 기술, 합성 생물학, 신경 과학은 모두 우리가 아는 자연에 도전하고 이전에는 절대 불가능했던 수준과 규모로 새로운 디자인의 가능성을 보여준다. 생명공학이라는 한 분야만 자세히 살펴보더라도 가히 혁명이 일어나는 중이라는 사실을 알 수 있다. 주변 환경의 사물을 디자인하는 것에서 나아가 미생물에서 인간에 이르기까지 생명 그 자체를 디자인하는 시대가 되었지만, 우리 디자이너들은 아직 이것이 의미하는 바를 깊이 생각할 여유를 누리지 못했다.

유전학의 획기적인 발전에 힘입어 동물을 복제하거나 유전자를 변형해 식량 자원으로서의 잠재력을 키우고, 형제자매에게 장기나 조직을 제공할 수 있도록 인간의 아기를 주문 설계해 낳으며, 유전자 조작 물고기와 유전자 조작 돼지가 어둠 속에서 밝게 빛나게 만들고, 유전자 이식 염소를 만들어 방탄조끼에 사용되는 군용 등급의 거미 명주를 생산한다.[3] 염소goat와 양sheep의 잡종인 깁geep이나 수얼룩말zebra과 암말horse의 잡종인 조스zorse처럼 우스운 이름을 한 키메라나 모유와 비슷한 우유를 만드는 젖소도 생겼다. 연구실에서 동물의 세포로 고기를 길러내고, 예술가가 방탄 피부를 개발하며, 과학자가 최초로 인공 생명체를 만들었다고 주장한다.[4] 인간이든 동물이든 생명을 디자인할 수 있다는 것이 이처럼 수많은 개발 과제의 핵심이다. 이런 종류의 개발은 인간의 의미, 인간관계, 정체성, 꿈, 희망, 두려움 등에 지대한 영향을 끼친다. 물론 지금까지도 식물이나 동물을 선택적으로 교배하는 등 자연을 디자인할 수 있었다. 그러나 지금은 이런 변화가 나타나는 속도가 달라졌고 변화의 본질이 극한에 이른다는 점에서 차이가 있다.

연구실 > 시장 > 일상

이런 아이디어의 대다수는 실험실에서 일어난 단 한 번의 유전자 실험이었지만, 합성 생물학 같은 분야에서 미생물학자와 공학자가 협업하는 유전 공학의 산업화와 시스템화가 시작된다면 실험실의 아이디어가 시장을 거쳐 일상으로 진입할 것이다. 지금은 절차가 상당히 규제되고 건강관리 목적으로만 허용되지만, 치료 목적 외의 다른 소비자 욕망에 따라 시장이 형성되면 자유롭게 활용 가능해질 것이다. 우리는 디지털 기술을 대하듯 우리 사회를 살아 있는 실험실로 받아들일 준비가 되어 있을까? 페이스북은 우리의 행동과 사회적 관계에 영향을 끼쳤지만, 우리는 페이스북을 사용하지 않을 선택을 할 수도 있다. 우리가 생명 그 자체를 디자인하거나 변형하기 시작하면 상황이 복잡해질 것이다. 그 영향력은 꽤나 엄청날 것이고 인간의 본질이 바뀔 수도 있다.

우리는 이런 아이디어(그리고 이상향)에 의문을 제기하고 일상에 대규모로 적용될 때 인간에게 미칠 영향력을 살펴봐야 한다. 여기가 디자인이 개입하는 지점이다. 우리는 실험실에서 일어나는 일을 연구하고 미래로 앞서가 치료 목적이 아닌 인간의 욕망에 따라 일어날 수 있는 사례를 탐구한다. 디자인은 선진 과학 연구의 영향에 관한 논의를 촉진함으로써 실질적이며 사회적 목적에 가까운 역할을 담당할 수 있고, 이를 통해 미래 기술에 관한 논의의 참여 저변을 확대하고 기술 변화의 민주화에 기여할 수 있다.

이를 위해 우리는 상품을 넘어, 기술을 넘어, 개념이나 연구 단계로 디자인을 올려 보내야 한다. 그리고 논의를 촉진하기 위한 스페큘러티브 디자인 혹은 '유용한 허구'를 개발해야 한다. 우리는 디자이너로서 신기술을 물리적인 일상의 문화에 올려놓는 상상 속의 제품과 서비스를 만들고 '적

용'을 디자인하는 것에서 '영향'을 디자인하는 것으로 변화할 필요가 있다. 과학 소설가인 프레더릭 폴Frederick Pohl이 언급했던 것처럼 훌륭한 작가는 자동차만 떠올리는 것이 아니라 교통량 정체까지 떠올린다. 기계시대에 인체와 기계가 물리적으로 잘 어우러지도록 인체 공학이라는 개념이 나타나고, 컴퓨터 시대에 인간의 생각과 컴퓨터가 더 잘 어우러지도록 사용자 친화성이라는 개념이 등장했던 것처럼 생물학 기술을 다루는 최전방에는 윤리가 있어야 한다. 우리는 한 걸음 뒤로 물러나 '인간이란 무엇인가'와 '인간과 자연의 변화하는 관계와 생명을 다루는 인간의 신기술을 어떻게 관리할 것인가'를 고민해 볼 필요가 있다. 이런 초점의 변화에는 새로운 디자인 방법과 역할, 맥락이 필요하다.

소비자형 시민consumer-citizen

대중은 지금까지 있었던 수많은 논의에 시민으로 참여해 윤리적·도덕적·사회적 쟁점을 막연히 논했다. 그러나 우리는 소비자로 행동할 때 이런 일반적 신념을 유보하고 다른 충동에 따라 행동한다. 생명공학 분야의 서비스나 상품을 사용하고 싶을 때는 옳다고 믿는 것과 실제로 행동하는 것에 차이가 나타난다. 보통 큰 쟁점을 논의할 때는 시민으로 참여하지만, 현실을 형성하는 것은 소비자로 참여할 때다. 기술이 일상으로 들어와 영향을 미치는 것은 상품으로 구매되었을 때뿐이다. 구매 행동이 우리 기술의 미래를 결정한다. 사람들에게 대안 미래에서 온 허구 제품과 서비스, 시스템을 제시하면 사람들은 시민형 소비자citizen-consumer로서 비판적인 태도로 접근할 수 있다. 모순되는 감정과 반응이 복잡하게 뒤섞이면 생명공학에 대한 논쟁에 새로운 관점이 열린다.

예시로 디자이너 제임스 오거와 지미 루아조Jimmy

Loizeau의 〈가정용 육식성 엔터테인먼트 로봇Carnivorous Domestic Entertainment Robots〉(2009)이 있다. 이 작품은 현대 가정의 가전제품이나 기계보다 가구에 가깝게 디자인되었다. 오거와 루아조는 미생물 연료 전지에 관한 연구를 살펴보았다. 로봇이 야생에서 독자적으로 생존할 수 있도록 곤충 같은 유기물을 에너지로 변환하는 이 기술이 새로운 유형의 가정용 로봇에 어떻게 적용될 수 있을지 궁금했다. 다섯 개의 로봇은 각각 설치류나 곤충류에서 에너지를 만들어내는 과정을 극적으로 보여준다. 예를 들어 〈끈끈이 로봇 시계Flypaper Robotic Clock〉는 작은 모터로 회전하는 끈끈이 고리를 활용해 파리나 여러 곤충을 미생물 연료 전지에 투입한다. 파리로 생성된 에너지는 모터와 작은 LCD(liquid crystal display) 시계에 전력을 공급하는 데 사용된다. 이 프로젝트는 온라인과 언론, 심지어는 텔레비전까지 포함한 여러 매체에서 가정용 로봇의 전력 공급을 위한 미생물 연료 전지의 영향에 대한 논쟁을 매우 성공적으로 불러일으켰다.

디자인 언어의 전복

디자인은 우리 삶과 동떨어진 추상적인 일반론에 관한 논의를 소비자 사회 구성원의 경험에 근거한 구체적인 사례에 관한 논의로 바꿀 수 있다. 쟁점을 하찮게 만들려는 의도가 아니라 우리는 대개 소비자 사회에 살며 서구 사회 대부분에서는 소비문화가 경제 성장을 이끌기 때문이다. 이렇게 되면 생명공학의 미래를 형성할 정책과 규제를 수립하는 전문가와 대중 간에 대화의 장이 열리면서 논쟁에 조금 더 빨리 관여할 수 있게 된다. 다시 말하면 디자인은 어떤 일이 실제로 일어나기 전에 다양한 생명공학의 미래에 대한 대중의 인식을 탐구하고, 인간적이고 선호되는 미래에 가장 가까운 현실이

오거와 루아조, ‹끈끈이 로봇 시계›, 2009년. 가정용 육식성 엔터테인먼트 로봇 연작 중에서.

될 수 있도록 규제를 디자인하는 데 기여할 수도 있다.

추상적인 쟁점을 허구의 상품으로 나타내는 디자인을 통해 사변하면 일상의 맥락 안에서 윤리적·사회적 쟁점을 탐구할 수 있다. 생명공학 서비스를 구매하는 다양한 방식 (예를 들어 생명공학 서비스를 의사 선생님이나 인터넷을 통해 구매하는 등)에 어떤 것들이 있는지, 다양한 서비스 제공 업체

들이 생명공학을 향한 인식에 어떤 영향을 주는지 살펴볼 수 있다. 옳고 그름은 추상적인 개념에 그치지 않고 일상에서 일어나는 소비자의 선택에 얼기설기 얽혀 있다. 목적은 세상이 어떻게 될 것인지를 보여주는 것이 아니라 사람들이 바라는 생명공학의 미래에 저마다 의견을 형성할 수 있도록 논의의 장을 열어주는 것이다.

그러나 이 접근법에는 몇 가지 우려가 있다. 위험한 아이디어의 가능성을 구현해 보는 것이 탐구하지 않고 남겨두는 것보다 낫다고 인식될 수 있으며, 일단 머릿속에 들어오면 그 전의 상태로 되돌릴 수 없다는 것이다. 이런 프로젝트는 의도치 않았더라도 사람들이 새로운 아이디어에 둔감해지게 만들고 이로써 생명공학을 더 쉽게 받아들일 길을 다져놓아 결국 사람들이 다가올 일에 준비하게 만들 수도 있다. 그럼에도 우리는 이 접근법의 장점이 단점보다 훨씬 크다고 생각한다.

디자인 + 과학

예술과 과학의 융합은 오랜 기간에 걸쳐 일어났지만 디자인은 이 영역에서 비교적 새로운 분야다.[5] 영국에는 과학예술(사이아트SciArt)이라는 범주도 있다. 과학예술은 때로는 형편없는 과학과 형편없는 예술로 혹평을 받기도 하며, 실제로도 그럴 수 있지만, 대개는 과학도 아니고 예술도 아닌 색다른 것일 경우가 많다.

많은 경우 과학예술은 미적으로 세련된 과학 관련 이미지나 프로세스, 상품 등을 통해 과학을 찬양하거나 장려하고 과학에 관해 소통하는 기능을 한다. 이는 대중에게 과학을 이해시키기 위한 보조 수단으로 예술을 활용하는 전통적인 기능에 속하며, 최근에는 워크숍이나 플랫폼, 공

개 프로세스 등을 통해 대중이 과학에 참여할 수 있게 변화되었다.[6] 디자인 역시 박람회나 과학 박물관에서 전시나 경험, 환경 조성 등으로 이 영역에 기여해 왔다. IBM이 기부한 캘리포니아과학산업박물관California Museum of Science and Industry에서 열린 찰스와 레이 임스Charles and Ray Eames의 전시 〈수학: 숫자의 세계⋯ 그리고 그 너머Mathematica: A World of Numbers ⋯ and Beyond〉(1961)는 초기작 중 하나였다. 최근에는 세계 곳곳의 과학 박물관과 함께 상당히 세련된 인터랙티브 전시를 기획하는 전문 디자인 기업이 많이 생겼다. 이 모든 것이 중요한 역할을 맡으며 제각기 가치가 있지만, 우리가 관심을 두는 쪽은 아니다. 우리는 디자인이 이런 소통의 역할을 넘어서서 과학의 사회적·문화적·윤리적 영향에 관한 논쟁과 성찰을 촉진할 수 있다고 믿는다.

기금을 지원하는 수많은 기관과 예술가, 과학자 모두에게 예술과 과학 융합의 이상적인 모델은 예술가와 과학자가 함께 작업해 하나의 작품을 만들어내는 협업 과제다. 이것은 예술과 과학의 협업에서 거의 유토피아에 가까운 꿈이지만, 우리는 보통 둘 중 한쪽이 프로젝트를 이끌어가는 것이라고 본다. 예술가가 과학자의 연구를 표현하고 소통하는 데 도움을 주거나, 과학자가 기술적으로 예술가를 돕거나 조언을 준다. 이와 관련한 사례로 첨단 기술 기업의 연구소에 자리를 잡은 아티스트 레지던시가 있는데, 이곳에서 예술가들은 주변에서 일어나는 연구에 자유롭게 반응하고 이 연구를 작업에 활용할 수 있다. 이 프로그램은 기본적으로는 연구실의 작업을 촉진하고 더 폭넓은 관람자에게 알리는 역할을 한다. 그러나 진정한 목적은 진행 중인 연구에 기술을 잘 모르는 예술가가 불어넣을 신선한 관점을 더해 혁신을 촉발하는 것이다. 예술과 기술 협업을 장려하기 위해 설립된 단체

마티외 르아뇌르와 데이비드 에드워즈, <안드레아>, 2009년.

EAT(Experiments in Arts and Technology)의 1960년대 실험적
인 프로그램은 예술가를 산업에 배치하는 첫 시도였다. 특히
1970년대에서 1980년대 초기 사이에 이 모델로 가장 잘 알
려진 것은 제록스 파크Xerox PARC다.

　　더욱 흥미로운 최근의 사례는 프랑스 파리에 있는
르 라보라트와Le Laboratoire로, 단 한 번도 과학자와 함께 작
업해 보지 않은 예술가와 단 한 번도 예술가와 함께 작업해
보지 않은 과학자의 협업을 한 해 동안 지원하는 프로그램
이다. 목표는 대화를 통해 어떤 방식으로든 상품화할 수 있
는 창의적이면서 개념이 흥미로운 프로젝트를 발굴하는 것
이다. 시장이나 기술, 이미 알려진 욕망이나 욕구 주도로 어
떤 상품의 개발을 끌어내는 것이 아니라 문화적 아이디어 중
심으로 끌고 가는 것이다. 그런 후 적절한 때 상품으로 구현
할 수 있게 투자를 받는다. 상업적 관점은 특히 개념 디자이
너들에게 더 적합하다. 전시 작품으로 남아 아이디어를 탐구
하려는 의도로 만든 디자인을 시장을 통해 일상에 진입시키
려 할 때, 흔히 이런 과정을 방해하는 통상적인 마케팅 제약
이나 사람들의 욕구와 욕망에 집중하는 좁은 시야에서 자유
롭기 때문이다. 이 프로세스의 초기 결과물은 마티외 르아
뇌르Mathieu Lehanneur와 데이비드 에드워즈David Edwards의
〈안드레아Andrea〉(2009)로 기기 안으로 빨아들인 오염된 공
기를 살아 있는 식물을 활용해 정화하는 공기청정기다.

　　물론 이 모델이 늘 조화로운 결과나 화합적인 협력
관계로 이어지는 것은 아니다. 과학자나 기업이 예술가나 디
자이너에게 자신들의 연구실 문을 활짝 열어 내용을 공유
했을 때, 예술가는 그 연구의 부정적 영향을 인식하더라도,
수년이 걸렸을 연구 개발에 부정적인 가능성을 짚어내는 것
은 나쁜 행동이며 거의 반역이나 마찬가지라고 느낄 수도 있

에두아르도 칵, ⟨이니그마의 자연사⟩, 2003-2008년. 유전자 조작 작품. 꽃의 빨간
잎맥에 예술가의 DNA를 나타낸 플랜티멀 '에두니아'. 사진: 릭 스페라Rik Sferra

다. 이런 현상 때문에 연구에서 나타날 수 있는 부정적 영향
을 다루기가 매우 어렵다. 이런 이유로 에두아르도 칵Eduardo
Kac이나 나탈리 제레미젠코Natalie Jeremijenko 같은 예술가들
은 창의적인 파트너보다는 조언자로서 과학자와 독립적으로
작업한다. 이렇게 함으로써 예술가는 자유롭게 자신만의 주
제를 세워 조금 더 의미 있는 역할을 담당할 수 있다.

　　에두아르도 칵은 살아 있는 재료로 작업하는 것으
로 잘 알려져 있으며, 스스로 유전자 조작 예술 '트랜스제닉
아트transgenic art'라고 일컫는다. 칵은 현실에 적용하던 생명
공학 기술을 창의적이고 철학적인 가능성으로 옮기는 것을
목표로 한다. 칵은 ⟨이니그마의 자연사Natural History of the
Enigma⟩ 연작(2003-2008)에서 식물과 동물 세포의 원형질을
융합한 세포 '플랜티멀plantimal'을 만들고 '에두니아Edunia'라
는 이름을 붙였다. '에두니아'는 꽃 페투니아와 칵 자기 유전

자의 잡종인 트랜스제닉 꽃이다. 이 예술가의 DNA는 꽃잎의 잎맥으로 나타난다. 칵의 유전자를 혈액에서 분리해 차례로 배열한 다음 DNA에 식물의 잎맥에만 빨간색이 나타나게 하는 프로모터를 혼합해 새로운 유전자를 만들었다. 이 작품에는 온갖 종류의 미묘한 의미와 함축적 의미가 담겨 있지만, 이 작품에 영향력을 부여하는 것은 특히 대중매체와 언론을 통해 알려진 대상 자체의 극적 요소다.

　　아마도 예술과 과학의 상호작용 중에서 가장 극단적인 형태는 예술가가 과학자가 되거나, 아니면 적어도 비과학적 방식으로 과학을 수행할 때일 것이다. 오론 캣츠Oron Catts와 아이오넷 저르Ionat Zurr는 연구자들이 화학 생물학 실험에 참여할 수 있도록 웨스턴오스트레일리아대학교University of Western Australia에 생명과학 분야 연구 실험실을 설립했다. 이들의 전문 분야는 조직배양 공학이며 둘 다 기술을 배우기 위해 하버드의학전문대학원Harvard Medical School에서 연구원으로 근무했다. 이들에게는 작업 과정이 주제나 상품만큼이나 중요하므로 창의적 독립성과 지적 독립성을 확보했다. 결과적으로 이들의 작품은 작품을 만들고 선보이는 모든 측면과 단계를 예술적으로 통제했기에 매우 강렬하다. 2008년 MoMA 전시 〈디자인과 엘라스틱 마인드〉에서는 실험실에서 직접 배양한 〈희생양 없는 가죽: 기술 과학 '신체'에서 배양된 무재봉 재킷 프로토타입Victimless Leather: A Prototype of a Stitch-less Jacket Grown in a Technoscientific "Body"〉(최초 버전은 2004년에 개발되었다)을 선보였다. 작품은 전시 기간 내내 살아 있는 상태로 유지되었으나 어느 시점이 되자 통제할 수 없을 정도로 커지기 시작했다. 이 사태에 관해 큐레이터 파올라 안토넬리Paola Antonelli와 수많은 논의가 있었고 이 작품은 안락사시키는 것으로 결정되었다. 언론은 현장 취재에서

조직배양및예술프로젝트The Tissue Culture & Art Project(오론 캣츠와 아이오낸
저르), ‹희생양 없는 가죽: 기술 과학 '신체'에서 배양된 무재봉 재킷 프로토타입›,
2004년. 생분해성 폴리머 결합 조직과 골세포. 사진 제공: 디아티스트The Artists.
웨스턴오스트레일리아대학교 심비오티카SymbioticA에 전시

MoMA 큐레이터가 예술품을 죽이기로 했다고 보도했다. 그
러나 이 작품이 촉발한 '살아 있는 조직으로 만든 예술작품
이나 상품을 어떻게 관리해야 할 것인가?'에 관한 논쟁은 상
당히 의미가 있다.

　　　디자이너로 교육받은 두 명의 예술가 시호 후쿠하
라Shiho Fukuhara와 게오르크 트레멜Georg Tremmel이 설립한
BCL은 유전자 조작 꽃으로 작업한다. 이들의 작업은 지식재
산권과 규제, 독점, 상업적 권리, 시장, 소비문화의 혼란스러
운 맥락 안에 굳건히 자리한다. BCL은 ‹흔한 꽃/블루 로즈
Common Flowers/Blue Rose›(2009) 프로젝트에서 산토리플라
워스Suntory Flowers에 의해 최초로 상업화된 유전자 조작 꽃,

시호 후쿠하라와 게오르크 트레멜, ‹흔한 꽃/블루 로즈›, 2009년.

인공 블루 카네이션 ‘문더스트’를 가져와 역설계하고 복제한
후, 다른 사람들도 따라 할 수 있게 설명서와 함께 야생에 방
출했다. 이 프로젝트는 자연의 소유권에, 그리고 자연 그 자
체가 특허받은 자연물을 재생산하기 위한 메커니즘으로 사
용될 때 어떤 일이 일어나는가에 의문을 제기하는 것을 목
표로 한다. 다소 추상적이고 철학적인 에두아르도 칵의 작품
과 달리 BCL의 작품은 과격하며, 연구가 실험실에서 시장에
도달하는 메커니즘에 완전히 개입한다. 이 작품은 갤러리 안
에 있지만, 갤러리의 벽을 넘어 세상을 다룬다.

　　　BCL은 초기 프로젝트 ‹바이오프레전스Biopresence›
(2003)에서 사망 후 추모를 위해 사과나무에 한 사람의 DNA
를 주입하는 서비스를 제안했다. 이 서비스는 조 데이비스
Joe Davis가 고안한 유전자 코딩 기술을 활용해 나무나 식물
에 인간의 DNA를 저장하지만 결과 유기체의 유전자에는 영
향을 주지 않는다. 이 나무는 ‘살아 있는 추모비’ 혹은 ‘유전자

조작 비석'으로 생각할 수 있다. 과학적 관점에서 DNA는 정보에 불과하므로 이 프로젝트는 그다지 흥미롭지 않다. 그러나 비전문가의 관점에서 보면 이 제안은 특히 과일나무일 경우 상당히 상징적이며 흥미를 불러일으킨다. "당신은 할머니의 나무에서 자란 사과를 먹을 것인가?"

　　개인적으로 유전자 변형한 나무를 제작하기 위해 기금을 지원해 줄 곳을 찾던 수년 동안 이 프로젝트는 생명공학 상품의 규제를 둘러싼 온갖 쟁점을 조명했다. 특히 상업적 맥락에서 이종 유전자 접합에 관한 윤리적 쟁점을 살펴보는 매우 강력한 수단이 되었다.

　　결국 이 프로젝트를 실제로 적용하지는 못했지만, 실현하려는 시도는 인상적이었고, 더불어 반드시 '실현'만이 가치 있는 것은 아니라는 사실을 증명했다. 스페큘러티브 디자인의 제안은 기존 시스템의 법리적·윤리적 한계를 조명하는 '탐사' 역할을 할 수도 있다. 이런 형태의 사변 프로젝트는 과학예술의 범주에서는 벗어난다. 아이디어의 견본을 만드는 일에 중점을 두고 미래를 예측하는 측면에서 이런 작업은 예술가보다는 디자이너에게 더 편안한 영역일 것이며, 실제로도 이 분야의 대부분의 작품은 디자이너들이 한 것이다.

기능적 허구

기능적 허구는 기술과의 관계에서 예술보다 디자인이 지닌 강점 중 하나다. 디자인은 개발된 신기술을 상상 속이지만 있을 법한 일상으로 끌어들여 어떤 결과가 실제로 일어나기 전에 살펴볼 수 있다. 그리고 디자인은 이런 작업을 지성과 기지, 통찰력으로 수행할 수 있다. 이어서 나오는 사례는 2002년부터 영국 RCA의 석사과정 학생들과 함께 개발한 생명공학의 디자인 접근 방법에서 발전된 것이다. 디자인 과제가 문

제나 필요에서 시작되지 않는다. 그 대신 학생들에게 과학 연구 중 특정 영역을 정하게 한 후, 이 연구가 실험실에서 일상으로 옮겨 가면 일어날 만한 쟁점을 떠올리고 논쟁이나 논의를 촉발할 내용을 디자인 제안에 담게 한다. 이 프로젝트는 디자인을 활용해 해답을 제공하거나 문제를 해결하는 것이 아니라 질문을 던지는 것이다.

우리는 2006년 오론 캣츠와 아이오냇 저르의 〈조직 배양 스테이크 1호Tissue Engineered Steak No.1〉(2000)에 영향을 받아 학생들에게 이런 상품이 대량 생산될 때 이 기술의 영향력에 관해 탐구해 보라고 했다. 가장 성공적인 제안은 가장 단순하기도 한 제임스 킹James King의 〈내일의 고기 만들기Dressing the Meat of Tomorrow〉다. 제임스 킹의 프로젝트는 전통적인 축산업이 사라진 세상에서 이 음식이 어디서 왔는지 상기시키기 위해 새로운 종류의 음식에 어떤 방식으로 형태와 질감, 맛을 부여하는지 살펴본다. 킹은 이동식 동물용 MRI(magnetic resonance imaging)를 활용해 소와 닭, 돼지의 가장 완벽한 견본을 머리부터 발끝까지 스캔해 내부 장기의 정확한 단면 이미지를 만드는 방안을 제안했다. 실험실 배양 고기를 찍어낼 주형을 만들기 위해 해부학 구조 중에서 가장 흥미롭고 미적으로 아름다운 견본을 템플릿으로 사용한다. 이 고기는 아직까지는 그다지 맛있어 보이는 모습은 아니지만 원형 프로토타입에서 연상되는 역겨운 '우웩' 요소를 넘어 기술의 장단점에 관한 토론을 마련해 준다. 더 이상 동물이 도축되거나 고통받을 필요가 없으니 채식주의자들은 이 음식을 먹을까? 우리는 실험실에서 배양한 유명 연예인의 인육을 먹을 수 있을까? 그렇다면 사랑해서일까, 증오해서일까?

이 주제는 최근 몇 년간 여러 번 논의되었지만 최근에는 초점이 좀 더 큰 그림으로 바뀌었다. 베로니카 래너

조직배양및예술프로젝트(오론 캣츠와 아이오냇 저르), ‹비非도축 요리Disembodied
Cuisine› 연구. 출산 전 양과 골격근, 분해성 폴리글리콜산 폴리머 스캐폴드. 사진 제공:
조직배양및예술프로젝트(오론 캣츠와 아이오냇 저르). 웨스턴오스트레일리아대학교
해부·생리·인간생물학부School of Anatomy, Physiology and Human Biology
생물학적예술센터The Centre of Excellence in Biological Arts 심비오티카에 전시

Veronica Ranner는 ‹바이오필리아Biophilia› 연작 ‹장기 수공예
Organ Crafting›(2011)에서 실험실 배양 고기는 어디서 배양해
야 하는지, 그리고 실험실이 진정으로 바람직한 선택인지 탐
구한다. 래너는 실험실과 작업실을 스튜디오랩studiolab으로
결합하고 장인적인 프로세스를 바탕으로 대안 미래상을 제
시한다. 래너가 만든 것은 상품 제안서가 아니라 장기를 만
들 때의 공예적 접근법이 어떨 것인지에 대한 환기였다. 이
제안의 목적은 새로운 세상의 용감한 공장 미래상 혹은 야만
적인 프랑켄슈타인 시나리오에서 벗어나, 논의의 초점을 생
명 공학자들이 장기 조각가가 되는 수공예 장인 생산 프로
세스의 가능성으로 옮기는 것이었다.

 이 목적은 과학자와 디자이너의 선한 의도를 담은

제임스 킹, ‹내일의 고기 만들기›, 2006년.

유토피아적 미래상에 가깝다. 문제는 과학이 실험실에서 나
와 시장으로 옮겨 갈 때, 소비자 욕망이 방정식에 반영되고
세상이 분별없이 이윤을 추구하게 될 때 시작된다. 여기가
바로 에밀리 헤이즈Emily Hayes의 ‹생산하는 먼로: 품질 관리
Manufacturing Monroe: Quality Control›의 출발점이다. 래너의
미래보다 훨씬 어둡다. 같은 기술을 사용하지만 그 범위는 기
념품을 생산하는 것으로 축소되었다. 결과물은 상당히 양식
화된 동영상으로, 존 F. 케네디의 포피로 만든 시트나 마릴린
먼로의 가슴 미니어처, 마이클 잭슨의 뇌 소시지 등 유명인
의 신체 일부를 생산하는 미래의 조직배양 공장의 단편을 보

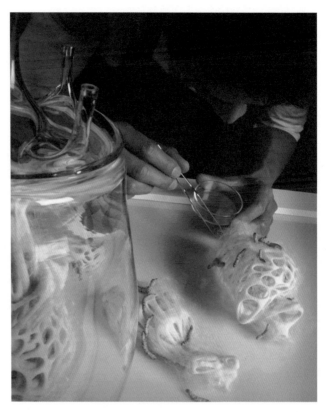

베로니카 래너, ‹장기 수공예›, 2011년. ‹바이오필리아› 연작 중에서.

여준다. 팬들은 자기 우상의 신체 일부를 말 그대로 소유할 수 있다. 헤이즈의 프로젝트는 명랑하지만 이런 현상은 심각한 문제다. 과학이 의학적 적용이라는 경계를 넘어 실험실에서 일상으로 옮겨 갈 때, 상업화로 인한 최악의 경우를 피할수 있으리라 어떻게 확신할 수 있을까?

　　헤이즈와 래너는 생명공학을 묘사하는 다른 심미적 가능성을 탐색한다. 바이오 아트와 조직배양 공학 프로젝트는 다소 기괴해 보이는 경우가 허다하다. 온갖 시험관이나 체

에밀리 헤이즈, ‹생산하는 먼로: 품질 관리›, 2011년.

액, 살점 등 대개 공포스러운 쪽으로 기운다. 스페큘러티브 디자인 프로젝트는 생명공학을 새로운 형태의 시각적 표현을 통해 제공하고 다른 논쟁의 가능성을 열어주는데, 그 예로 논의를 대중 소비문화에 연결하는 것 등이 가능하다.

 조직배양 공학을 이끌어가는 여러 목표 중 다수가 기존 장기나 살, 심장, 가슴, 신장, 각막 등 신체의 일부를 교체하는 일에 관심을 쏟는다. 이 기술이 단순히 손상된 것을 고치거나 사라진 것을 대체하는 것 외에 삶을 향상하기 위해 사용되려면 어떤 방법이 있을까? 베로니카 래너는 ‹바이오필리아› 연작 ‹생존 조직Survival Tissue›(2011)에서 상품의 표면에 피부가 자라는 것을 지켜봤다. 래너는 이 기술이 어떻게 의학 기술에서 새로운 사고방식을 끌어낼 수 있을지 관심을

두었다. 이를 살펴보기 위한 방법으로 조산아의 생명을 유지해 주는 인큐베이터를 골랐다. 이것은 구체적인 디자인 제안은 아니지만 상상의 상품으로 표현한 조직배양 공학을 향한 희망이다. 이 경우에는 인간의 피부를 활용한 인큐베이터다. 이 프로젝트의 목표는 '새로운 생명공학 기술이 현재 의학 기술의 상당히 기술적인 용어를 좀 더 인간적인 용어에 가까워지게 해줄 것인가?'라고 질문하는 것이다. 이 프로젝트가 다루는 다른 문제는 '피부처럼 반쯤 살아 있는 재료를 사용하기 시작하면 타고난 노화 현상으로 인해 어떤 일이 일어날까?'다. 오론 캣츠와 아이오냇 저르의 〈희생양 없는 가죽〉처럼 상품이 일단 목적을 달성하고 나면 바로 죽일 것인가?

　　비슷한 주제를 따르지만 그렇게 낙관적이지만은 않은 케빈 그레넌Kevin Grennan의 미래 로봇에 관한 제안서 〈통제의 냄새: 신뢰, 집중, 두려움The Smell of Control: Trust, Focus, Fear〉(2011)이 있다. 그레넌은 기술에 적용하는 의인화에 매우 비판적이다. 이로 인해 다윈설에 손을 들고 기계와 잘못된 감정적 유대 관계를 맺게 된다고 믿기 때문이다. 로봇이 해를 끼치지 않을 때는 괜찮지만 로봇이 점점 진화하면 꽤나 무서운 일이다. 그레넌은 이 프로젝트에서 인간과 로봇이 더 조화로운 관계를 맺기 위해 어디까지 설계할 것인가에 준비가 되어 있는지 물어보려고 했다. 그레넌은 로봇 이미지 세 가지를 만들었는데, 이 로봇들은 인간의 행동에 다양한 방식으로 영향을 끼치는 호르몬을 분비하는 조직배양 분비샘을 사용한다. 이들은 의도적으로 혐오스러운 모습을 했다.

　　신뢰에 관한 첫 번째 이미지에는 수술 로봇이 수술을 시작하기 전에 환자에게 호르몬을 분사한다. 두 번째 이미지의 공장 로봇은 여성을 안정시키고 생식 능력을 향상하는 데 집중하게 만드는 것으로 알려진, 남성의 땀에 있는 화

베로니카 래너, ‹생존 조직›, 2011년. ‹바이오필리아› 연작 중에서.

학물질을 사용한다. 세 번째 이미지의 폭탄 처리 로봇은 집
중력을 높이는 것으로 알려진 두려움의 냄새를 만든다. 이
프로젝트는 이 로봇이 허구라는 점을 즉각적으로 알리는 일
련의 그림으로 나타냈다. 이 로봇이 실제라고 믿게 만들려는
게 아니라 우리를 상상의 세계로 유도하기 위한 시도다.

　　이미 슈퍼마켓에서는 신선한 빵 냄새를 활용해 구
매를 촉진한다. 인간과 기술 사이의 간극을 메우고 기계와의
원활한 인터랙션 및 공생 관계를 유지하기 위해 우리는 어디

케빈 그레넌, ‹통제의 냄새: 신뢰›, 2011년.

까지 노력을 기울일 준비가 되어 있을까? 이것이 우리가 원하는 미래일까? 그렇지 않다면 어떻게 예방할 수 있을까?

반생체 조직으로 디자인할 수 있는 능력이 다른 생명체나 동물에 관한 사고방식을 변화시킬까? 리바이털 코헨 Revital Cohen은 ‹생활 지원Life Support›(2008)에서 소비나 엔터테인먼트를 위해 상업적으로 길러진 동물을 반려동물이나 외부 장기 대체 공급원으로 활용하자고 제안한다. 유전자 조작 농장 동물이나 은퇴한 작업견을 신장이나 호흡기 환자

리바이털 코헨, 〈호흡기 견Respiratory Dog〉, 2008년. 〈생활 지원〉 연작 중에서.

를 위한 생활 지원 '기기'로 활용하는 안은 비인간적인 의학 기술에 대안을 제시한다. 코헨은 이 프로젝트에서 '유전자 조작 동물이 일부만 공급하는 역할이 아닌, 전체 메커니즘으로 기능할 수 있을까?'라는 질문을 던진다. 안내견이나 정신과 서비스 고양이 등 보조 동물은 전산화된 기계와는 달리 이들에 의존하는 환자와 자연스러운 공생 관계를 형성할 수 있다. 환자와 혈액이 일치하는 유전자 조작 양이 살아 있는 신장 투석기로 활용될 수 있을까? 밤 동안 환자의 피가 양으로 흘러 들어가 양의 신장을 통해 정화되고 아침에 양의 소변을 통해 불순물이 시스템 밖으로 배출되는 것이다. 이 프로젝트는 미래의 선과 미래의 악의 개념을 탐구하는 도구인 '사변 윤리'의 한 형태로 볼 수 있다.

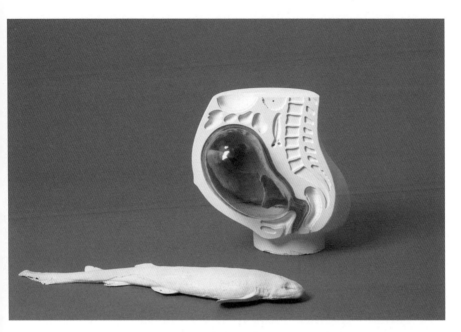

아이 하세가와, ‹상어를 낳고 싶다›, 2012년. 사진: 테오 쿡Theo Cook

 그러나 왜 동물에서 그치는가? 아이 하세가와Ai Ha-segawa의 ‹상어를 낳고 싶다I wanna Deliver a Shark›(2012)는 출산 충동에 시달리지만 여러 이유로 세상에 아이를 낳거나 엄마가 되고 싶지 않은 30대 여성의 관점에서 시작했다. 하세가와의 시나리오에서 이 여성은 생식 능력을 활용해 멸종 위기에 처한 종의 생존을 연장하는 데 도움을 주기로 결심한다. 하세가와는 수많은 조사와 협의 끝에 자신이 선호하는 종인 돌고래나 참치를 품는 것은 불가능하지만 여성이 크기가 작은 상어를 품고 출산하는 것은 기술적으로 가능하다는 사실을 발견했다. 이 프로젝트는 표면적으로만 보면 터무니없어 보일 수 있지만 여성의 생식 능력에 관해 흥미로운 질문을 던지고, 생의학의 발달에 힘입어 이 능력을 단순히 자기 종을

번식시키는 것 외에 빠른 속도로 종을 증가시키는 다른 목적으로 활용할 수 있다는 가능성을 보여준다.

여러 프로젝트 중에서 가장 철학적인 것은 아마도 코비 바하드Koby Barhad의 ‹나의 모든 것: 머리카락 한 올로 시작해 엘비스 프레슬리 쥐 모델에 이르기까지All That I Am: From a Speck of Hair to Elvis Presley's Mouse Model›(2012)일 것이다. 바하드는 생물을 디자인할 때 '자아'라는 감각, 즉 '나'라는 부분이 정확히 어디에 있는지 관심을 두었다. 이 프로젝트에서는 엘비스 프레슬리 쥐를 디자인하기 시작했다. 이 프로젝트는 기술적으로 가능해도 윤리적 이유로 스페큘러티브 디자인 방식으로만 진행해야 했다. 첫 번째 단계는 엘비스의 DNA를 담은 유전 물질을 구하는 것인데, 바하드는 이베이에서 엘비스의 머리카락을 구매할 수 있었다.[7] 다음 단계는 DNA 배열 순서를 밝히고 사교성과 운동 능력, 중독이나 비만 감수성 등의 행동 특성을 파악하는 것이었다. 다음으로 바하드는 과학 실험을 위해 쥐 모형을 생성하고, 자신이 제공한 유전 물질을 활용해 이론적으로 유전자 조작 엘비스 쥐를 만들 수 있는 업체를 찾았다. 그런 후 바하드는 유전자 조작 쥐의 특성을 검증하기 위해 실험실에서 사용된 환경을 바탕으로 타워를 주문 제작했다. 타워의 각 층은 엘비스의 삶에서 중요한 전기적 순간을 구현해 만들었다.

바하드는 현재의 기술로 엘비스 쥐를 디자인하는 과정을 통해 복제를 다른 하나의 생명체를 물질적으로 재생산하는 것 이상으로 여기는 관점이 불합리하다는 점을 강조했다. 최종 결과물인 타워는 미적으로 아름다울 뿐 아니라, 행동 특성을 분리해 모형 환경에 적용하는 개념을 풍자한다.

이런 프로젝트에는 해결책도 답도 없다. 오로지 디자인 언어로 표현한 질문과 생각, 아이디어, 가능성만 있을

코비 바하드, ‹나의 모든 것: 머리카락 한 올로 시작해 엘비스 프레슬리 쥐 모델에 이르기까지›, 2012년. © Koby Barhad

뿐이다. 또한 우리의 믿음과 가치를 철저히 살피며 우리의 전제에 의문을 제기하고 우리가 자연이라 부르는 것이 어떻게 달라질 수 있는지 상상하도록 북돋운다. 이 프로젝트들은 현재의 방식은 하나의 가능성일 뿐 반드시 최선은 아니라는 사실을 깨닫게 해준다. 각각의 사변 프로젝트는 현실과 불가능한 것 사이에 있는 어떤 공간, 즉 꿈과 희망, 두려움의 공간에 자리한다. 이곳은 중요한 공간이며, 적어도 이론상으로는 가장 선호되는 미래를 목표로 삼고 선호되지 않는 미래를 피할 수 있도록 현실로 다가오기 전에 미래에 관해 논쟁하고 논의해야 할 장소다. 아직 디자이너가 생명공학 기술을 활용해 실제 상품을 만드는 것은 불가능하다고 하더라도 그 때문에 관여하기를 멈춰서는 안 된다. 그래도 우리는 우리가 살고 싶은 생명공학 기술의 세계를 탐험하는 데 도움이 될 기능적 허구를 창작할 수 있다.

5
방법론의 장: 허구 세계와 사고실험

인간의 마음과 손이 쉴 새 없이 세계를 구축해 온 덕분에 가능 세계possible worlds의 영역은 계속해서 확장되고 다각화되었다. 세계를 구축하는 주체 중에서 가장 활발하게 실험적인 시도를 해온 분야는 아마도 문학적 픽션일 것이다.[1]

일반적으로 디자인은 조각이나 회화에서 재료와 형식, 시각적 영감을 얻지만, 최근에는 사회 과학에서 사람들과 함께 작업하고 연구하는 프로토콜에 영감을 얻는다. 우리가 현재 세상을 위한 디자인에서 변화할 세상을 위한 디자인으로 초점을 전환하고 싶다면 사변 문화speculative culture와 더불어 루보미르 돌레첼Lubomír Doležel이 가리킨 '세계를 구축하는 주체 중에서 가장 활발하게 실험적인 시도를 해온 분야'를 살펴볼 필요가 있다.

사변은 상상력, 즉 말 그대로 다른 세계나 대안을 상상하는 능력을 바탕으로 한다. 키스 오틀리Keith Oatley는 저서 『꿈 같은 것: 허구의 심리학 Such Stuff as Dreams: The Psychology of Fiction』에서 다음과 같이 적었다. "상상력은 우리가 수학 같은 추상적인 개념에 다가갈 수 있게 해준다. 우리는 대안을 떠올림으로써 평가할 수 있는 능력을 얻는다. 그리고 미래와 결과를 그리는 능력, 즉 기획의 기술을 얻는다. 윤리적으로 사고하는 능력 또한 가능해진다."[2]

상상력에는 음울한 상상력, 독창적 상상력, 사회적 상상력, 창의적 상상력, 수학적 상상력 등 다양한 종류가 있다. 전문 분야의 상상력도 있다. 과학적 상상력이나 기술적 상상력, 예술적 상상력, 사회학적 상상력, 그리고 우리의 가장 큰 관심사인 디자인 상상력이다.

허구 세계

루보미르 돌레첼이 저서 『이종 세계: 허구와 가능 세계 Heterocosmica: Fiction and Possible Worlds』에서 언급했던 것처럼 "실제 세계는 무한한 가능 세계로 둘러싸여 있다."[3] 일단 현재에서 벗어나면, 즉 현 상태에서 벗어나면 가능 세계의 영역에 들어서게 된다. 우리는 허구 세계를 창조하고 이 세계를 작동하게 하는 일을 매혹적으로 느낀다. 여기서 단순히 즐거움을 얻는 것보다는 성찰과 비평, 도발, 영감의 기회를 제공하는 데 더 큰 관심을 둔다. 건축과 상품, 환경에 관해 고민하기보다는 법과 윤리, 정치 체제, 사회적 신념, 가치, 두려움, 희망에서 시작해 어떻게 하면 이런 것들이 또 다른 세계의 일부가 되어 실체적인 표현으로 나타나고 실체적인 문화에 구현되어 제유提喻의 기능을 할지 고민한다.

디자인의 영역에서는 브랜드 세계를 구축하고 기업

의 미래 기술 홍보 영상을 만드는 것 외에는 허구 세계에 관한 논의가 거의 없었지만, 다른 분야에서는 허구 세계라는 개념을 다루는 이론 작업이 다채롭게 이루어졌다. 아마도 가장 추상적인 논의는 현실과 허구, 가능 세계, 실제 세계, 비현실, 가상 등 여러 개념의 미묘한 차이를 구별하는 철학 분야에서 이루어질 것이다. 사회과학이나 정치학에서는 현실의 모형을 만드는 데 초점을 둔다. 문학 이론계에서는 현실과 비현실의 의미론에 주안점을 둔다. 예술계에서는 가장假裝, make-believe 이론과 허구에 관심을 쏟는다. 게임 디자인 분야에서는 순전한 세계를 창조하는 데 집중한다. 과학계에서도 허구주의fictionalism나 유용 허구useful fiction, 모델 생물model organism, 다중 우주multiverse에 관한 여러 갈래의 담론이 활발하게 이루어진다.[4] 우리의 핵심은 실제와 허구의 차이를 구별하는 것이다. 실제는 우리가 사는 세계의 일부지만, 허구는 그렇지 않다.[5]

이 모든 연구 분야에서 영감의 원천으로 가장 유망한 것은 문학과 예술이다. 이들 분야에서는 이성적인 세계와 좀 더 실제적인 세계 구축이라는 한계를 뛰어넘어 허구의 개념을 극한까지 끌어낼 수 있다. 가능 세계는 그럴듯해 보여야 하는 반면, 허구 세계는 기술적으로 불가능하고 불완전할 수도 있다. 그러나 우리에게는 과학적 가능성(물리학, 생물학 등)이라는 한계가 있고, 그 외 윤리나 심리, 행동, 경제 등 온갖 것들이 한계점으로 작용할 수 있다. 허구 세계는 단순히 한 개인의 상상의 산물이 아니다. 허구 세계는 사람들 사이에서 회자되며 독립적으로 존재하고, 필요할 때 불러내어 들여다보고 탐색할 수 있다.

미국의 예술가 매튜 바니Matthew Barney는 대단히 복잡한 허구 세계를 창조했다. 바니의 작품 〈크리매스터 사

이클Cremaster Cycle〉(1994-2002)은 장편 영화 다섯 편과 수백 수천 개에 이르는 각각의 인공물, 의상, 소품으로 구성된다. 이 작품은 아름답고 정교하고 세밀하지만 극도로 기이하며, 다른 사람들로부터 미학적으로만 가치를 인정받을 수 있는 그의 내면세계를 외재화한 것이다.[6] 개인적이고 주관적이며 심오하게 아름다운 가장 순수한 목적의 예술이다. 디자이너 또한 허구 세계로 실험하기도 한다. 예를 들어 하이메 아욘Jaime Hayón이 스페인의 도자 브랜드 야드로Lladró와 협업한 〈판타지 컬렉션The Fantasy Collection〉(2008)은 평행 세계에서 가져온 기념품 도자기로 구성되어 있다. 패션계에서도 특히 향수의 경우 광고를 통해 브랜드의 바탕이 되는 상상의 세계를 넌지시 나타내기 위해 현대판 동화의 형식을 취하는 일이 흔하게 일어난다. 게임 디자인은 허구 세계가 가장 잘 발달한 분야다. 세계 전체가 디자인되고 시각화되어 연동된다. 이 책을 읽는 독자 중에는 '그랜드 테프트 오토Grand Theft Auto(1997)'처럼 플레이어의 동선이나 플레이 방식에 제한이 없어 플레이어의 자유도가 높은 오픈 월드 비디오 게임을 처음으로 경험했던 때를 떠올리고 게임을 플레이하는 것보다 디자이너들이 창조한 세계를 운전하며 탐험하는 게 얼마나 즐거웠는지 기억하는 이도 분명 있을 것이다. 게임 세계는 정교하고 세밀하게 구현했다고 하더라도 관념보다는 배경과 지형, 환경에 초점을 두는 경향이 있으며, 이들의 목적은 주로 현실 도피와 엔터테인먼트다. 그러나 게임 디자인과 게임 디자인의 사회적·문화적 활용에 관한 전제에 의문을 제기하며 사회 변화를 도모하려는 예술가와 사회 운동가가 디자인한 게임이 점점 늘어났다.[7] 이런 게임이 디자인과 어떤 관계가 있는지는 이 장의 뒷부분에서 다시 살펴볼 것이다.

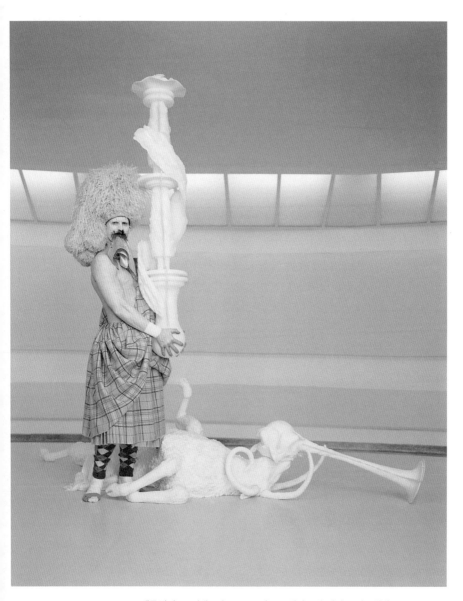

매튜 바니, ‹크리매스터 3›, 2002년. 프로덕션 스틸. 사진: 크리스 윙겟Chris Winget.
사진 제공: 뉴욕 및 브뤼셀 소재 글래드스톤갤러리Gladstone Gallery. ⓒ 2002
Matthew Barney

유토피아/디스토피아

아마도 허구 세계의 가장 순수한 형태는 유토피아(그리고 그 반대는 디스토피아)일 것이다. 이 용어는 1516년 토머스 모어 Thomas More가 자신의 책 『유토피아』의 제목으로 처음 사용했다. 라이먼 타워 사전트Lyman Tower Sargent는 유토피아의 세 가지 측면으로 문학적 유토피아, (의도적으로 형성한 공동체 같은) 유토피아 실천, 유토피아 사회 이론을 제시한다.[8] 우리에게는 이 세 가지의 조합에서 예술과 실천, 사회 이론 각각의 경계가 모호한 것이 가장 좋다. 에릭 올린 라이트는 저서 『리얼 유토피아』에서 유토피아를 "인간의 심리와 사회적 타당성이라는 현실적인 제약을 받지 않고 평화롭고 조화로우며 인도적인 세계를 위해 도덕적으로 영감 받은 디자인이며 환상"이라고 정의한다.[9] 나치즘이나 파시즘, 스탈린주의가 유토피아적 사고의 산물이기에 유토피아는 마음속에 품어서도 안 되는 위험한 개념이라고 보는 관점이 있다. 그러나 이 사상들은 유토피아를 실제로 만들고 구현하기 위해 상의하달식으로 시도한 사례다. 유토피아라는 개념은 이상주의가 살아 숨 쉴 수 있게 만들어 주는 자극제로, 무언가를 실제로 만드는 것보다 대안의 가능성을 떠올리려는 목적, 무언가를 구축하기보다는 어딘가를 지향하는 목적으로 활용될 때 훨씬 더 흥미롭다. 지그문트 바우만은 유토피아적 사고의 가치를 완벽하게 포착한다. "현재의 삶을 바라는 삶(즉 알려진 삶과 다른 상상의 삶, 구체적으로는 알려진 삶보다 더 낫고 선호되는 삶)으로 측정하는 것은 본질을 정의하고 구성하는 인류의 특징이다."[10]

다른 한편에는 디스토피아, 즉 우리가 주의하지 않으면 앞으로 생겨날 일에 경계심을 심어주는 경고성 이야기가 있다. 올더스 헉슬리Aldous Huxley의 소설 『멋진 신세

계 Brave New World』(1932)와 조지 오웰George Orwell의 소설
『1984』(1949)가 20세기에서 가장 강력한 예시다. 과학소설에
서 유토피아와 디스토피아에 관해 많이 다루긴 하지만, 과학
소설 비평 중 '비평 과학소설critical science fiction'이라는 특히
흥미로운 갈래에서는 디스토피아를 비판 이론이나 과학철학
과 비교하며 이해한다.[11] 이런 과학소설에서는 정치적·사회적
가능성이 무엇보다 강조되는데 현재 세상을 비평할 때 대안
현실과의 대조가 어떻게 도움을 줄 수 있는지 설명하기 위해
서다. 이 역할은 과학소설 이론학자인 다코 수빈Darko Suvin
이 '인지적 거리두기cognitive estrangement'라는 용어를 사용하
며 깊이 탐구한 것이며 베르톨트 브레히트Bertolt Brecht의 소
외 효과alienation effect(낯설게하기)에서 발전된 것이다.

외삽Extrapolation: 신자유주의 사변 소설

유토피아와 디스토피아에 관한 수많은 책들은 봉건 제도나
귀족 정치, 전체주의, 집산주의 등의 정치 체제를 역사에서
차용한다. 그러나 가장 시사하는 바가 많고 즐거움을 주는
이야기는 외삽을 통해 오늘날의 자유 시장 자본주의 체제를
극단적으로 추정해 고도로 상품화된 인간관계와 상호작용,
꿈, 포부 등을 중심으로 내러티브를 엮은 것이다. 이런 이야
기의 대부분은 1950년대에 시작되었다. 전후 시대에 사는 작
가들은 소비주의와 자본주의의 전망이 우리를 어디로 이끌
어 가는지 진작부터 고민해 온 듯하다. 예상대로 그 어느 때
보다 더 큰 부를 창출하고 더 많은 사람의 생활 수준이 높아
졌을 것이다. 그런데 사회적 관계나 도덕, 윤리에는 어떤 영향
을 미쳤을까?

필립 K. 딕Philip K. Dick은 이 분야의 대가다. 딕의 소
설에서는 모든 것이 시장화되고 돈으로 환산된다. 모두가 원

하는 대로 자유롭게 살 수 있지만 시장에서만 가능한 선택권 안에 갇힌, 일그러진 유토피아가 배경이다. 프레데릭 폴 Frederik Pohl과 시릴 M. 콘블루스Cyril M. Kornbluth가 쓴 『우주 상인The Space Merchants』(1952)은 가장 고위층이 광고업자고 소비자를 대상으로 범죄가 가능한 사회를 배경으로 한다. 자본주의에 대한 이런 관점은 1950-1960년대 과학소설에만 국한되지 않고 현대 소설에서도 찾아볼 수 있다. 조지 손더스George Saunders의 『목회Pastoralia』(2000)는 선사시대를 주제로 꾸민 놀이공원을 배경으로 하는데, 그곳의 근무자들은 근무 시간 동안 동굴인류 연기를 해야 하고 규칙과 계약 의무, 방문객의 기대 사이에서 줄타기해야 한다. 슬프고 우습지만 어디선가 본 듯하다. 이처럼 자본주의의 과장된 형태를 표현한 다른 작가로는 브렛 이스턴 엘리스Brett Easton Ellis(『아메리칸 사이코American Psycho』, 1991)나 더글러스 쿠플랜드Douglas Coupland(저서 대부분), 게리 슈테인가르트Gary Shteyngart(『슈퍼 새드 트루 러브 스토리Super Sad True Love Story, 2010』), 줄리언 반스Julian Barnes(『잉글랜드, 잉글랜드England, England』, 1998), 윌 퍼거슨Will Ferguson(『행복Happiness』, 2003) 등이 있다. 저자들은 인간적 척도로 자유시장 자본주의 유토피아의 한계와 실패를 폭로하며 우리가 유토피아를 달성하더라도 인간성이 얼마나 격하하는지 보여준다. 여러 면에서 강력한 소설은 아니지만 벤 엘튼Ben Elton의 『눈먼 믿음Blind Faith』(2007)은 문화를 하향 평준화하는 현재의 트렌드를 포착하고, 포용inclusiveness과 정치적 올바름political correctness, 공개 망신public shaming, 저속함vulgarity, 순응conformism이 표준이 되는 가까운 미래, 즉 타블로이드 신문의 가치와 상업적 텔레비전의 형식이 일상의 행동과 상호작용을 형성하는 세계를 외삽을 통해 추정한다.

찰리 브루커Charlie Brooker, 〈블랙 미러〉, 2012년. 프로덕션 스틸. 사진: 자일스
키트Giles Keyte

영화에서도 이런 이야기를 찾아볼 수 있다. 〈이디오
크러시Idiocracy〉(2006)와 〈월-EWALL-E〉(2008)는 사회 부패와
문화의 하향 평준화로 고통받는 세계를 배경으로 한다. 가장
최근의 사례는 영국 텔레비전 채널 4에서 방영한 풍자 미니
시리즈 〈블랙 미러Black Mirror〉(2012)다. 오늘날 기술 기업이
개발하는 기술의 미래로 시간을 이동해 각 기술이 품었던 꿈
이 인간에게 극도로 불쾌한 영향을 미치는 악몽으로 바뀌는
지점에 도달한다.

그런데 이것이 디자인에 어떤 의미가 있을까? 시각
적 차원에서 영화는 어디서나 볼 수 있는 광고나 온갖 표면
에 도배한 기업의 로고, 공중에 떠 있는 인터페이스, 정보가
빽빽한 디스플레이, 브랜드, 소액 금융 거래 등의 시각적 클
리셰로 가득한 스타일을 발전시켜 왔다. 기업 패러디와 모방

은 표준이 되었다. ‹블랙 미러›는 이 점을 훌쩍 뛰어넘었지만 예외일 뿐이다. 아마도 이것이 영화의 한계점일 것이다. 강력한 스토리와 몰입하는 경험을 전달하지만 관람자가 쉽게 알아보고 이해할 만한 시각적 실마리를 제공하며 어느 정도의 수동성을 요구한다. 이 부분은 6장에서 다시 살펴볼 것이다. 문학은 독자가 허구 세계의 모든 것을 자신만의 상상력으로 구성해야 하기에 독자가 훨씬 더 많은 일을 하게 만든다. 디자이너는 아마도 이 둘의 사이 어디쯤에 있을 것이다. 디자이너는 시각적 실마리를 조금 제공하지만 관람자는 그 디자인이 속한 세계와 정치, 사회적 관계, 이념을 상상해야 한다.

이야기로서의 아이디어

이런 사례에서 우리의 관심을 끄는 것은 내러티브가 아니라 배경이며, 플롯이나 등장인물이 아니라 이야기의 배경이 되는 사회의 가치다. 우리에게는 아이디어가 전부인데, 아이디어가 이야기가 될 수 있을까?

프랜시스 스퍼포드Francis Spufford는 저서 『적색 풍요Red Plenty』(2010)의 서문에 다음과 같이 적었다. "이것은 소설이 아니다. 소설 중 하나가 되기에는 설명할 것이 너무 많다. 그렇다고 역사도 아니다. 이야기의 형태로 설명하기 때문이다. 처음에는 오직 이 이야기만 아이디어의 이야기다. 그러고 나서 아이디어의 운명을 틈 사이로 엿보고 난 후에야 사람의 이야기가 개입된다. 아이디어는 영웅이다. 아이디어는 길에서 만나는 누군가에게 도움받거나 방해받으며 위험과 환상, 괴물과 변혁의 세계로 출발한다."[12] 『적색 풍요』는 소련 공산주의가 성공했다면 어떤 일이 벌어지고 계획 경제가 어떻게 작동했을지 탐구한다. 이 책은 우리 경제의 대안 모델, 즉 중앙에서 모든 것을 통제하는 계획 경제를 탐구하는

한 편의 사변 경제학 작품이며, 당당하게 아이디어에 초점을 맞춘다. 이 접근법은 건축가 벤 니콜슨Ben Nicholson의 『세상, 누가 그것을 원하는가?The World: Who Wants it?』와 디자인 비평가 저스틴 맥거크Justin Mcguirk의 『눈부신 경제 이후The Post-spectacular Economy』 등의 실험적인 디자인 글과 비슷하다.[13] 두 가지 책 모두 주요한 세계적·정치적·경제적 변화에서 디자인의 결과를 탐구하는 이야기다. 니콜슨은 극적으로 풍자하는 방식으로, 맥거크는 실제 사건에서 시작해 그리 멀지 않은 근미래로 향하며 이 사건이 어떻게 바뀌는지 우리 눈앞에서 보여주는 신중한 접근법으로 서술한다. 그러나 두 책은 여전히 문학적 수준에 그치며, 전반적으로 다양한 상상력을 제안하지만 이런 변화가 일상생활에서 구체적으로 어떻게 나타날지는 살펴보지 않는다. 우리는 이와 다른 방식으로 접근하는 데 관심이 있다. 디자인에서 시작해서 관람자가 그 디자인과 가치, 신념, 이념을 만들어 낸 사회를 상상할 수 있게 하는 것이다.

두걸 딕슨Dougal Dixon은 『인간 이후: 미래의 동물학 After Man—A Zoology of the Future』(1981)에서 생물학이나 기상학, 환경 과학에 전적으로 집중하는 사람이 없는 세상을 살펴본다. 이 책은 약간 설교조긴 하지만 진화 메커니즘과 과정의 올바른 이해, 그리고 사실에 기반해 사변 세계를 구체적인 디자인으로, 여기서는 동물로 표현한 훌륭한 예다.

5,000만 년 후 세계는 툰드라와 극지방, 침엽수림, 온대림과 초원, 열대림, 열대초원, 사막의 여섯 지역으로 나뉜다. 딕슨은 새로운 유형의 사변 생명체가 진화하는 포스트휴먼의 풍경을 그리면서 다양한 식물과 동물의 기후와 분포, 범위에 관해 놀라울 정도로 상세하게 다룬다. 새로운 동물 왕국의 여러 측면을 각각 거슬러 올라가 무인 세계에서 새로

두걸 딕슨, '플루어Flooer'와 '나이트 스토커Night Stalker', 『인간 이후: 미래의 동물학』, 에디슨새드에디션Eddison Sadd Editions, 1998년. 사진 제공: 에디슨새드에디션. © 1991 and 1998 Eddison Sadd Editions.

운 동물 유형이 발달하도록 촉진하고 기여한 구체적인 특징이 무엇인지 추적한다. 각각의 동물은 우리에게 친숙한 동물과 관련이 있지만 인간이 없기에 약간 다른 방식으로 진화한다. 날개가 다리로 진화해 날지 못하는 박쥐는 먹이를 찾을 때는 여전히 음파 탐지를 활용하지만 몸집이 커지고 힘이 세져 힘으로 먹잇감을 기절시킨다. 이 책은 잉크 펜으로 그린 삽화만 활용해 체계적인 사고 기반의 상상력 넘치는 사변을

도출한 놀라운 사례다. 각 생명체의 기묘한 특성으로 우리를 열광시키는 가벼운 판타지로 끝날 수도 있었지만, 딕슨은 자신의 사변을 적절하게 조합해 우리를 시스템 그 자체와 기후와 식물, 동물이 서로 연결된 곳으로 안내한다.

　　마거릿 애트우드Margaret Atwood의 소설은 호평받는 문학작품일 뿐 아니라 아이디어를 바탕으로 한 이야기다. 『오릭스와 크레이크Oryx and Crake』는 상업적으로 착취된 삶에 익숙한 사회가 만들어 낸, 그리고 그런 사회를 위해 개발된 유전자 조작 동물과 생명체로 가득한 종말 이후의 세상을 배경으로 한다. 인간의 장기를 키우기 위해 사육된 돼지 '피군pigoon'이 그 예다. 『오릭스와 크레이크』는 스페큘러티브 디자인 프로젝트를 구성하는 방식과 매우 비슷하다. 애트우드의 이야기는 실제 연구에 근거해 상상력을 펼친 것으로 상업적 상품과 거리가 멀지 않다. 애트우드가 만들어 낸 세상은 인간의 욕망과 새로움이 주도하며, 인간의 욕구만 중요하게 여기는 자유 시장 체제와 생명공학을 융합한 경고성 이야기 역할을 한다. 애트우드는 여러 과학소설 작가와 달리 기술 그 자체보다는 과학기술의 사회적·문화적·윤리적 영향에 훨씬 더 많은 관심을 보이며, 자기 소설에 과학소설이라는 이름표를 붙이기보다는 사변 문학으로 묘사하기를 선호한다. 우리에게 애트우드는 사변 작품의 황금 표준이다. 실제 과학에 근거하고, 사회적·문화적·윤리적·정치적 영향에 초점을 맞추고, 생각을 보조하는 수단으로 이야기를 활용하는 데 관심을 두지만, 질적으로 작품의 서사나 문학적 측면을 희생하지 않는다는 점에서 그렇다. 이 책은 딕슨의 『인간 이후』와 비슷하게 상상력 넘치고 기이한 디자인으로 가득하지만, 생명공학을 근간으로 한다. 각 디자인은 즐거움을 주고 이야기를 이끌어가는 역할을 할 뿐 아니라 쟁점을 드러낸다.

『오릭스와 크레이크』가 현시대 과학 연구의 외삽을 통해 그럴듯한 이야기를 만들어내는 반면 우리가 좋아하는 책 중 하나인 윌 셀프Will Self의 『데이브의 책The Book of Dave』은 오늘날의 세계와 연결하기 위해 훨씬 독특한 메커니즘을 사용한다. 이 책은 수백 년 전 알코올 중독자이자 편협하고 광적인 런던 택시 기사가 지저분한 이혼 과정을 겪으면서 쓴 책을 중심으로 펼쳐지는 미래 사회의 이야기다. 택시 기사는 소원해진 아들이 언젠가 자신이 쓴 책을 발견하기를 바라며 햄스테드에 있는 전처의 뒷마당에 묻는다. 택시 기사의 아들은 그 책을 발견하지 못했고 수백 년 뒤 대홍수가 현대 문명을 쓸어버리고 난 후에 발굴된다. 이 책은 문제 많은 택시 기사의 편견을 바탕으로 형성된 미래의 사회적 관계 논리 속에서 우리의 관습이 얼마나 마구잡이일 수 있는지, 기이하고 허구적인 내러티브를 통해 잔혹하고 사회적으로 부당한 것들이 어떻게 형성되는지 알려준다. 이런 것들이 매우 깊은 슬픔과 불행으로 이어진다는 건 비극적인 일이며, 이 책은 정치적·종교적 신념의 우스꽝스러운 모습을 포착한다. 소와 돼지의 교배종으로 보이며 어린아이처럼 소란스럽게 말하는 일종의 유전자 조작 동물 '모토moto'뿐 아니라 관습과 의례, 심지어는 언어까지 창작한다. 아이들은 일주일을 나눠 길을 가운데 두고 맞은편에 따로 사는 어머니와 아버지의 집을 오가며 살고, 젊은 여성은 오페어au pair[14]로 불리며, 하루를 요금제에 따라 나누고, 영혼은 지불 요금이며, 사제는 택시 기사다. 『데이브의 책』은 난해하고 창의적이고 아주 특이하고 복잡하며, 허구 세계를 층층이 그려낸 책이다. 그런데 이것을 디자인에 적용할 수 있을까? 우리는 그렇다고 생각한다. 『오릭스와 크레이크』와는 달리 이 책에서 감명 깊은 부분은 셀프의 창작품보다는 방법론 측면으로, 어떻게 이처럼 독

특한 출발점에서 심오하고 시사하는 바가 큰 허구 세계가 만들어질 수 있는가다.

차이나 미에빌China Miéville의 『이중 도시The City & The City』는 인공 국경에 관한 공상적이며 현대적인 아이디어를 기반으로 한다. 두 개의 도시 베셀과 울코마는 한 지리적 구역에 하나의 도시로 공존한다. 이 두 도시가 연루된 범죄가 일어나고 주인공인 티어도어 볼루 경위는 이 사건을 수사하기 위해 국경을 건너야 한다. 그러나 두 도시의 시민들은 같은 길과 같은 건물을 사용하면서도 서로를 보거나 인식하지 않기에 어떻게 해서든 국경을 건너는 일은 피해야 한다고 알려져 있다. 상대편 도시나 그곳의 거주자를 보는 일은 상상할 수 있는 범죄 중에서 가장 심각한 '침범'이다. 이처럼 놀라운 설정은 수사물을 흥미롭게 만들 뿐 아니라 독자의 상상 속에 국적이나 국가의 지위, 정체성, 이념적 조건에 관한 수많은 아이디어가 떠오르게 한다. 제프 마노Geoff Manaugh가 저자와 했던 인터뷰에서 짚은 것처럼 이 책은 기본적으로 정치사회소설이다.[15] 이 책에 있는 모든 것은 친숙하다. 이 책을 디자인과 관련지어 주는 것은 단순하고 친숙한 '국경'이라는 기술적 아이디어를 재개념화한 것으로, 다시 말하면 내용보다도 방법이다.

문학적 픽션 세계는 언어로 만들어지므로 언어와 논리의 관계를 극한까지 끌어올려 탐구할 특별한 가능성이 있다. 마치 에셔Escher 그림의 문학 버전처럼 말이다. 이와 비슷한 최근 사례는 찰스 유Charles Yu가 쓴 『SF 세계에서 안전하게 살아가는 방법How to Live Safely in a Science Fictional Universe』(2010)이다. 이 책에서 허구 세계는 허구라는 개념 그 자체를 여러모로 활용할 기회를 제공한다. 유의 세계는 게임 디자인과 디지털 미디어, 시각 효과VFX, 증강 현실의 융합이

다. 허구의 변두리에 위치한 광대한 이야기 공간 '마이너 유니버스 31Minor Universe 31'이 배경이며, 주인공 유는 자신의 타임머신 TM-31에 사는 시간 여행 기술자다. 유의 일은 사람들이 다양한 시간 여행 모순의 희생양이 되지 않도록 예방하고 구출하는 것이다. 『SF 세계에서 안전하게 살아가는 방법』은 개념적 과학소설 같다. 실제의 현실과 상상의 현실, 시뮬레이션 현실, 기억의 현실, 허구의 현실 사이에서 끊임없는 상호작용과 충돌, 융합을 통해 이야기가 펼쳐지기 때문이다.

디자인이 이 수준의 창작물을 수용할 수 있을까? 아니면 허구 세계를 만들 때 좀 더 구체적인 방식으로 제한해야 할까? 디자인의 한 가지 강점은 매체가 지금 바로 여기에 존재한다는 사실이다. 물리적인 소품으로 표현한 디자인 제안의 유형성 덕분에 이야기를 허구 세계의 등장인물에서 분리해 우리가 사는 세계로 더 가까이 가져올 수 있다. 『SF 세계에서 안전하게 살아가는 방법』은 스페큘러티브 디자인과 현실의 복잡한 관계를 살피고 스페큘러티브 디자인의 비현실성을 장려하고 즐길 필요가 있는지 고민하게 만든다.

사고실험

이것을 가능하게 하는 한 가지 방법은 디자인 사변을 내러티브나 이치에 맞는 '세계'로 바라보지 않고 까다로운 쟁점을 생각해 볼 수 있게 하는 사고실험thought experiments, 즉 디자인을 통해 구현한 구조물로 아이디어를 바라보는 것이다.

사고실험은 전통적인 디자인보다는 개념 미술에 가깝다고 할 수 있을 것이다. 그러나 실험 부분에만 치우치기 쉽다. 사고실험을 흥미롭고 고무적으로 만드는 것은 사고 부분이다. 사고실험을 통해 우리는 잠시 현실 밖으로 나가 무언가를 시도해 볼 수 있다. 이런 자유는 매우 중요하다. 사고실

험은 보통 수학이나 과학(특히 물리학), 철학(특히 윤리학) 등 정확하게 한계와 규칙을 규정할 수 있는 분야에서 아이디어를 검증하거나, 이론을 반박하거나, 한계에 도전하거나, 일어날 수 있는 영향을 탐색하기 위해 이루어진다.[16] 사고실험은 상상력을 적극적으로 활용하며, 그 자체로 아름다운 디자인인 경우가 많다.[17]

글을 쓰는 작가들은 사람들이 특정 주제를 즐겁게 생각해 보도록 하는 기능적 허구를 만들기 위해 내러티브와 콘셉트를 융합한 짧은 이야기를 사고실험으로 삼기도 한다. 에드윈 애벗Edwin Abbott의 소설 『플랫랜드: 모든 것이 평평한 2차원 세상Abbott's Flatland: A Romance of Many Dimensions』 (1884)이 좋은 예시다. 이 책은 1차원, 2차원, 3차원 등의 세계가 다른 차원의 세계와 상호작용하는 모습을 살펴본다. 구가 2차원 세상을 수직으로 지나면, 2차원 세상의 구성원 중 누구도 자기가 본 구의 일부인 원반 모양이 어떻게 팽창하고 수축할 수 있는지 이해하지 못한다.

귀류법

우리가 좋아하는 사고실험 형태 중 하나는 논증의 한 유형인 귀류법reductio ad absurdum을 사용한다. 귀류법은 논증을 위해 하나의 주장을 가정하고 이 주장을 극단적으로 끌고 가서 불합리하거나 터무니없는 결과를 도출한 다음, 원래 주장이 이렇게 불합리한 결과를 초래했으니 이 주장은 틀렸다고 결론짓는 방법이다. 이 방식은 유머에도 적절하게 활용할 수 있다. 토머스 트웨이츠Thomas Thwaites의 ⟨토스터 프로젝트The Toaster Project⟩(2009)가 좋은 예시다.

트웨이츠는 토스터를 기초부터 만들기 시작했다. 트웨이츠는 구할 수 있는 가장 저렴한 토스터를 분해한 후, 이

토머스 트웨이츠, ‹토스터 프로젝트›, 2009년. 사진: 대니얼 알렉산더Daniel Alexander

토스터가 404개의 부품으로 만들어졌다는 사실을 발견하고
깜짝 놀랐고, 구리, 철, 니켈, 운모, 플라스틱의 다섯 가지 재
료에 집중하기로 했다. 이후 아홉 달 동안 광산을 찾아가 광
석에서 철을 추출하고, 스코틀랜드에서 운모를 찾아내며 마
침내 간신히 작동하는 토스터를 만들었다. 트웨이츠는 처음
부터 이것이 불가능한 일이라는 사실을 알았지만 탐구 과정
을 동영상으로 녹화하고 나중에 책으로 출간하는 등의 방식
을 활용해 우리가 얼마나 기술에 의존하게 되었는지, 그리고
우리가 일상생활에서 의존하는 대부분의 기술이나 기기 뒤
에 숨겨진 프로세스나 시스템을 얼마나 몰랐는지 조명한다.
이 프로젝트는 또한 토스터처럼 단순한 제품을 만드는 데 필

토머스 트웨이츠, ‹토스터 프로젝트›(덮개 제거), 2009년. 사진: 대니얼 알렉산더

요한 것들, 혹은 매일 아침 빵 한 조각을 살짝 굽기 위해 행해
지는 일의 불합리함을 조명한다. 트웨이츠는 철광석을 제련
하기 위해 무엇이 필요한지 조사하던 중 인간이 직접 제련 작
업을 하던 역사상 마지막 시기가 15세기라는 사실을 발견했
다. 트웨이츠는 당시에 사용하던 벨로즈 대신 헤어드라이어
나 낙엽 송풍기 같은 현대식 기기를 사용해 제작 방식을 모
사하려고 여러 번 시도했으나 실패했다. 그 후 전자레인지로
철광석을 제련하는 특허를 발견해, 어머니의 전자레인지를
약간 변형해 사용한 후 겨우 소량의 철을 추출할 수 있었다.
트웨이츠가 현대 기술을 사용했다는 사실을 알고 실망하는
사람들도 있지만 이 프로젝트는 처음으로 돌아가자는 취지

가 아니다. 그보다는 빵 한 조각을 굽는 일처럼 아주 단순한 일상의 편리함 뒤에 숨겨진 과정이 얼마나 복잡하고 까다로운지를 조명하기 위한 것이다.

조건법적 서술

사고실험이 잘 정립된 또 다른 형태는 조건법적 서술counter-factuals이다. '만일 …라면, 어떤 일이 일어났을까'를 살펴보기 위해 어떤 역사적 사실을 바꾼다. 이 방법은 역사에서 중요한 사건과 세상의 변화에 미친 영향의 중요성을 이해하는 데 종종 사용된다. 유명한 예시는 여러 소설에서 다뤘던 주제로 '만일 히틀러가 제2차 세계대전에서 승리했다면 세계는 어떻게 되었을까'다. 이 방법은 작가들이 현재의 대안을 창조하는 흥미로운 기법이다. 이를 통해 독자가 대안 세계가 어떻게 생겨났는지 이해할 수 있기 때문이다. 디자인 분야에서는 평행 세계를 예측이 아닌 사고실험으로 제시함으로써 미래 기반의 사고방식에 신선한 대안을 제공할 수 있다. 그러나 사람들이 프로젝트에 관여하기 전에 이야기를 설정해야 하기에 다소 번거로울 수 있다. 제임스 체임버스James Chambers의 〈애튼버러 디자인 그룹Attenborough Design Group〉(2010)은 이런 접근법이 디자인 프로젝트에 어떻게 적용될 수 있을지 보여주는 간단한 예시다.

체임버스는 다음과 같이 묻는다. "만일 데이비드 애튼버러David Attenborough가 야생동물 영화 제작자가 아니라 산업 디자이너가 되었고, 여전히 자연을 좋아하며, 애튼버러 디자인 그룹을 설립해 동물의 행동 양식을 활용해 기술 상품에 생존 본능을 더할 방법을 고민했다면 어땠을까? 기기에 손상을 끼칠 수 있는 먼지를 배출하기 위해 주기적으로 재채기하는 게준트하이트Gesundheit[18] 라디오나 주변에서 액

제임스 체임버스, ‹재채기하는 라디오Radio Sneezing›, 2010년. ‹애튼버러 디자인 그룹› 중에서. 사진: 테오 쿡Theo Cook

제임스 체임버스, ‹일어나는 하드 드라이브Hard Drive Standing›, 2010년. ‹애튼버러 디자인 그룹› 중에서. 사진: J. 폴 닐리J. Paul Neeley.

체를 감지하면 일어서는 이동식 플로피 디스크 드라이브인 플로피 레그스Floppy Legs처럼 말이다." 이 프로젝트는 상품에 스스로 위험을 피할 수 있는 센서를 달아서 매립지에 묻히기 전까지 수명을 더 오래 유지하면 어떨지 제안하며 지속 가능성에 관한 새로운 관점을 열어준다. 사람들의 감정을 끌어내는 동물의 행동을 세심하게 디자인해 사용자와 강력한 정서적 유대감을 만들어낼 수 있다는 부가적인 장점도 있다. 체임버스는 시간을 거슬러 올라가면서 기술 상품에 대한 관심을 시각적 미학에서 동물에서 착안한 행동 양식을 디자인하는 방향으로 전환할 수 있었다.

이런 접근법의 더 정교한 예는 사샤 포플레프의 〈황금연구소The Golden Institute〉(2009)다. 포플레프는 미국이 완전히 다르게 발전할 수도 있었던 역사적 순간을 다시 떠올렸다. "콜로라도에 있는 황금에너지연구소Golden Institute for Energy는 1981년 미국 대통령 선거에서 지미 카터가 로널드 레이건을 꺾는 뒤바뀐 현실에서 최고의 에너지 기술 연구 개발 시설이었다. 미국을 지구상에서 가장 에너지가 풍부한 나라로 만들기 위해 사실상 무한한 자금을 갖추었던 이 연구소는 과학적·기술적 발달을 빠르게 이루었으며 때로는 획기적인 성과를 거두기도 했다." 그런 후 포플레프는 네바다를 기상 실험 구역으로 만들어 번개 에너지 수확자들이 몰려오는 골드러시를 불러일으키고, 고속도로를 개조해 에너지 생산 발전소로 변화시키는 등 수많은 대규모 프로젝트 제안을 만들었다. 이 프로젝트는 황금 연구소의 역사와 조직 구성, 강령, 본사 모델, 디자인 제안서의 도면과 이미지 등을 포함한 기업 소개 영상을 비롯해 다양한 매체를 통해 발표되었다.

사샤 포플레프, ‹콜로라도 골든 상공의 지구 공학적으로 설계된 번개 폭풍 그림Painting of a Geoengineered Lightning Storm over Golden, Colorado›, 2009년. ‹황금 연구소› 연작 중에서.

사샤 포플레프, ‹쉐보레 엘 카미노 번개 수확기 변형 모형(측면)Model of a Chevrolet El Camino Lightning Harvester Modification (side)›, 2009년. ‹황금 연구소› 연작 중에서.

사샤 포플레프, ‹유도 루프를 설치한 콜로라도 주간 고속도로 5번 위에 있는 프랜차이즈 카페 척스 모형Model of an Induction Loop-equipped Chuck's Cafe Franchise by Interstate 5, Colorado›, 2009년. ‹황금 연구소› 연작 중에서.

가정 시나리오

조건법적 서술과 관련이 있지만 좀 더 미래를 내다보는 것은 가정 시나리오what-ifs다. 가정 시나리오는 작가가 내러티브와 플롯을 제거하고 기초 단계로 내려가 아이디어를 탐구할 수 있게 해준다. 가정 시나리오는 1950년대 영국에서 특정 형태의 과학소설, 예를 들어 존 크리스토퍼John Christopher, 프레드 호일Fred Hoyle, 존 윈덤John Wyndam의 글에서 흔히 사용되었다. 존 윈덤의 경우 『크라켄의 각성The Kraken Wakes』 『미드위치의 뻐꾸기들The Midwich Cuckoos』 『트리피드의 날The Day of the Triffids』처럼 다양한 우주뿐 아니라 다양한 외계인의 침략을 기반으로 한 극적인 가정 시나리오를 중심으로 소설 몇 권을 썼으며, 이를 논리 판타지logical fantasy라고 불렀다. 윈덤의 작품에서 우리가 좋아하는 한 가지 특징은 극한의 상황에서 우리 사회에 일어날 법한 일, 즉 개인이나 엘리트 계층, 정부, 미디어, 군대를 중심으로 한 일종의 문학적 리허설을 탐구한다는 사실이다. 윈덤의 작품은 어디에서, 왜, 어떻게 문제가 생기거나 일이 잘못될 수 있는지 풀어낸다. 윈덤의 작품은 영국 사회가 극심한 재난에 어떻게 대응할지, 그 결과 삶이 어떤 방식으로 변화할지를 보여주는 대규모 사고실험이다. 이 작품들은 유전자가 변형된 살인 식물의 실험실 탈출 같은 하나의 중대한 사건에 초점을 맞추고 그로 인한 영향을 상당히 단도직입적으로 따라가는 경향을 보인다. 영국의 작가 브라이언 올디스Brian Aldiss는 이처럼 종말론적 드라마가 부족하고 영국 중산층 등장인물에 초점을 맞춘 윈덤의 작품 장르를 아늑한 재난cozy catastrophes이라고 칭했다.

　　가정 시나리오는 영화계에서도 독특한 아이디어를 즐기기 위해 현실에서 도피하는 간단한 방법으로 잘 쓰인

다. 요르고스 란티모스Yorgos Lanthimos의 영화 <송곳니Dog-tooth>(2009)는 가족 구성원과 외부 세계 사이에 일어나는 온갖 종류의 놀랍고 충격적인 상호작용에 관해 흥미롭고도 단순한 전제를 설정한다. 두 아이는 부모에게 사회관계와 외부 세계, 심지어는 언어를 이해하는 바탕을 형성하는 수많은 미신을 믿도록 배우며 자란다. '바다'를 지칭하는 단어는 '의자'고, 머리 위로 날아다니는 비행기는 '장난감'이며, 고양이는 세상에서 가장 사나운 동물이고, 고양이로부터 자신을 보호하는 방법은 네 발로 엎드려 짖는 것 등이다. 이처럼 부모가 만든 대안적인 언어 세계의 모형에서 사는 아이들은 아이들 간에 또는 외부인이나 세상과의 상호작용 과정에서 서서히 혼돈의 소용돌이로 빠져든다.

그러나 우리는 작가가 아니라 디자이너다. 우리는 비슷한 수준의 성찰이나 즐거움을 창출하지만 디자인 언어를 활용하는 것을 만들고 싶다. 어떻게 하면 가능할까? 사변이 화면 뒤나 책장에서 빠져나와 관람자나 독자와 같은 공간에 공존한다면 어떤 일이 일어날까?

예술가긴 하지만, 아틀리에판리스하우트Atelier Van Lieshout(이하 AVL)의 <요람에서 요람까지Cradle to Cradle>(2009)가 포함된 <노예도시SlaveCity>(2005-) 프로젝트는 가정 시나리오를 디자인에 적용한 훌륭한 예시다. AVL은 에너지를 생산하기 위해 인간을 노예로 활용한다면, 심지어는 노예를 에너지원 혹은 원자재로 활용한다면 어느 정도 규모의 도시가 지원받을 수 있는지 탐구한다. 이 프로젝트는 이런 프로세스를 어떻게 디자인하고, 어떤 장비가 필요하고, 얼마나 넓은 공간과 어떤 건물 유형, 기계 등이 필요한지 다룬다. AVL은 또한 이 도시가 어떻게 효율적이면서 최적의 규모로 운영될 수 있을지 자세히 살펴본다. 관람자는 전체 시스템을

AVL, ‹웰커밍 센터Welcoming Center›, 2007년.

보지 못하고 다양한 장면의 그림이나 건축 모형, 기계 프로토타입만 볼 수 있다. ‹노예도시›는 기이하기는 하지만 논리를 바탕으로 하며 찰스 유의 『SF 세계에서 안전하게 살아가는 방법』보다는 존 윈덤을 비롯한 여러 작가의 논리 판타지에 좀 더 가깝다. 우리의 과제는 어떻게 이를 넘어서 비현실을 다루는 작업의 미학적 잠재력을 온전히 수용할 것인가다.

부정하는 허구 작가들

사변이 지닌 문제는, 적어도 디자이너들에게는, 사변이 허구며 그렇기에 여전히 나쁜 것으로 간주된다는 사실이다. '진짜'가 매장에 존재하는 것을 의미한다면, 무언가가 '진짜'가 아니라는 이야기는 좋지 않게 느껴진다. 그러나 디자이너들은 가상 사용자의 가상 요구를 충족하는 다기능 전자 기기부터 제품과 콘텐츠, 사용 시나리오에 표현되는 환상적 브랜드 세계의 창조에 이르기까지 모든 유형의 허구를 만들고 유지하는 데 참여한다. 오늘날의 디자이너는 자신이 허구 작가임을 부정하는 전문 허구 작가다. 자동차 쇼, 미래 비전, 오트 쿠튀르 패션쇼 등 지금까지 디자인 사변은 늘 존재해 왔지만 디자인은 산업에 지나치게 몰입하고 산업의 꿈에 너무나도 익숙해져 사회의 꿈은 고사하고 디자인 스스로의 꿈을 꾸는 것조차 거의 불가능해질 정도가 되었다. 우리는 이처럼 이야기를 만드는(이야기를 들려주는 것이 아닌) 잠재력, 꿈을 실현하는 능력을 순전히 상업적으로 적용하는 것에서 벗어나 소비자나 소비자와 시민 모두를 위한 것보다는, 시민만을 위한 좀 더 사회적인 쪽으로 방향을 전환하는 데 관심이 있다.

우리에게 사변의 목적은 "미래를 예측하기보다는 현재를 뒤흔들어 놓는 것"[19]이다. 그러나 이런 잠재력을 충분히 활용하려면 디자인은 산업과 이별을 고하고, 사회적 상상력을 온전히 발전시키며, 사변 문화를 수용해야 한다. 그러면 MoMA 디자인 수석 큐레이터 파올라 안토넬리가 말한 것처럼 직면한 도전 과제에 관해 생각하고, 성찰하고, 영감을 주고, 새로운 관점을 제공하는 데 헌신하는 이론적 형태의 디자인이 시작되는 것을 볼 수 있을 것이다.[20]

작가 밀란 쿤데라Milan Kundera는 다음과 같이 적었다. "소설은 현실이 아니라 존재를 탐구한다. 그리고 존재는

발생한 것이 아니다. 존재는 인간이 될 수 있는 모든 것, 인간이 할 수 있는 모든 것의 가능성의 영역이다. 소설가는 이런저런 인간의 가능성을 발견해 존재의 지도를 그린다."[21]

디자이너도 이를 위해 노력해야 한다고 생각한다.

6

물리적 허구: 믿는 체하는 세계로의 초대

과학 소설가 브루스 스털링이 디자인 픽션에 관한 공개 대담에서 지적했듯이 예술이나 디자인 외에도 특허와 실패한 발명 등을 비롯해 다양한 형태의 허구적 오브제가 있다.[1] 이것들은 허구적 오브제이지만 우연히 생겨난 허구다. 우리는 의도적인 허구적 오브제, '실제'가 되려는 욕망은 거의 없고 (허구라는) 자신의 지위를 기뻐하고 즐기는 물리적 허구에 더 관심이 있다.

스페큘러티브 디자인에서 허구적 오브제를 고려하는 한 가지 방법은 존재하지 않는 영화를 위한 소품 형태다. 오브제를 마주하는 관람자는 자신만의 상상 속에서 그 작품이 속한 영화의 세계를 떠올린다. 그렇기에 영화 소품 디자인이 이런 오브제를 만드는 데 훌륭한 영감의 원천이 될 것 같지만, 피어스 D. 브리튼Piers D. Britton이 「스크린 SF를 위한 디자인Design for Screen SF」[2]에서 짚은 것처럼 영화 소품은 알아보기 쉬워야 하며 줄거리 전개를 뒷받침해야 한다. 읽기 쉬워야 한다는 조건은 놀라움을 주고 의문을 제기하게 만드는 잠재력을 약화한다. 영화 소품은 줄거리를 이끌어가는 데 중요하다. 알폰소 쿠아론Alfonso Cuarón 감독은 자신의 영화 〈칠드런 오브 맨Children of Men〉(2006)에 관해 다음과 같이 말했다. "또한 이 영화의 규칙 1번은 인지 용이성recognisability입니다. 우리는 〈블레이드 러너〉처럼 가고 싶지 않습니다. 사실 우리는 현실에 접근하는 방식 측면에서 〈블레이드 러너〉의 반대가 되자고 이야기했습니다. 그리고 이 방식이 미술팀에게는 다소 까다로웠습니다. 왜냐하면 제가 이렇게 말했거든요. '저는 독창성을 원하는 것이 아니라, 레퍼런스를 원합니다.' … 그리고 더 중요한 것은 저는 되도록 인간의 의식에 이미 박혀 있는 현대적 표상의 레퍼런스를 원했습니다."[3]

　　이것이 영화 소품과 디자인 사변의 허구적 오브제 간의 주요한 차이점이다. 디자인 사변에 활용되는 오브제는 영화를 뒷받침하는 기능을 넘어 확장할 수 있고, 소품 디자이너들이 사용해야만 하는 진부한 시각적 언어에서 탈피할 수 있다. 물론 그렇게 하면 오브제는 더 읽기 어려워지지만, 이런 정신적 상호작용의 과정은 관람자가 수동적으로 디자인을 소비하는 것을 넘어서 능동적으로 디자인에 관여하게 만들어 주는 중요한 역할을 한다. 이 특징이 디자인 사변과

패트리샤 피치니니, ‹젊은 가족›, 2002년. 사진: 그레이엄 베어링Graham Baring. 사진
제공: 작가와 갤러리 헌치오브베니슨Haunch of Venison

영화 디자인을 구별해 준다. 상상가와 같은 장소에 놓인 소품
의 존재는 그 경험을 더욱 생생하게. 더욱 실감 나게, 더욱 강
렬하게 만들어 주기도 한다. 예를 들어 패트리샤 피치니니Pa-
tricia Piccinini의 ‹젊은 가족The Young Family›[4]은 유전자 조작
생명체를 극사실적으로 나타낸 실물 크기 모델로 구성되어
있으며 이 생명체는 아기에게 젖을 먹이는 인간의 특성을 넌
지시 보여준다. 이 오브제는 충격적이고 강력하다. 생명공학
에 찬성하는 주장도 반대하는 주장도 아닌, 우리 앞에 놓인
하나의 가능할 수도 있는 미래며, 이런 미래에 동의할지 반대

할지 결정하는 일은 관람자의 몫이다. 이 오브제는 극사실주의처럼 섬세하게 표현되었지만 이 오브제가 어느 세계에 속할지는 보는 사람에 따라 달라질 것이다.

소품과 가장 이론

스페큘러티브 디자인의 허구적 오브제에 관해 생각할 때 유용한 방법은 켄달 L. 월튼Kendall L. Walton의 가장 이론이다. 소품은 "상상을 규정"하고 "허구적 진리를 생성"하는 오브제다. "이야기에 사로잡힌다"는 것은 "이야기(또는 연극이나 그림)가 소품인 게임에 심리적으로 참여하는 것"을 뜻한다.[5] 디자인 사변에 사용되는 소품은 기능적이고 유려하게 디자인된다. 이 소품은 상상을 촉진하고 확연하지 않은 일상에 대한 아이디어를 즐길 수 있게 돕는다. 또한 우리가 대안의 가능성을 생각하도록 도와주고, 물질문화에 젖어 있는 우리 사회의 이상과 가치관, 신념에 도전한다.

스페큘러티브 소품 디자이너는 능숙하게 관람자의 상상력을 불러일으킬 수 있어야 하지만, 그 전에 관람자가 다른 방식의 삶의 가능성을 열린 마음으로 상상할 준비가 되어 있어야 한다. 우리는 책을 읽을 때 상상 속에서 책에 암시된 세계를 구축하지만, 주된 목적은 우리 삶의 반경 바깥쪽에 있는 인물과 상황에 동일시하고 다른 사람의 자리에 자신을 둠으로써 경험하는 엔터테인먼트나 성찰이다. 상상하는 노력이 필요하지만 그 결과로 관람자 또는 독자가 아이디어의 소유권을 갖게 되고, 각자의 경험은 다르게 나타난다. 영화도 마찬가지로 우리를 주인공의 입장에 서게 하지만, 우리의 감정선을 건드리도록 디자인한 고해상도 세계에 몰입되어 노력이 적게 든다. 스페큘러티브 디자인의 소품은 다르다. 좋든 나쁘든 우리와는 다른 이상과 가치관, 신념에 의해 형성된

세계를 마음속에 지어 올리는 데 도움을 주는 유인이며, 우리는 이를 즐기고 성찰할 수 있다. 아이가 소품을 사용해 상자를 집으로, 바위를 외계인으로 상상하는 것과 달리, 스페큘러티브 디자인 소품은 현실을 모방하거나 연기하게 만들기 위한 것이 아니라 우리와 소품이 공존하는 세계에서 대안 세계에 대한 새로운 아이디어나 생각, 가능성을 즐기게 하기 위한 것이다. 월튼은 이것을 "허구적 명제"라고 부르며, 어린이 소품의 "허구적 진리"와는 대조된다.[6] 소품은 그 소품만의 허구적 세계에 속하며, 우리 상상력의 지평을 넓히고 새로운 관점을 제시한다. 인형이나 총 같은 장난감은 실제 총과 사람을 대신하면서 아이가 미리 정한 규칙에 따라 가장 게임에 참여할 수 있게 한다. 브랜드가 확연히 드러나는 상품은 어린이 장난감과 유사한 방식으로 작동해 해당 상품의 소유자가 중요한 임원이나 부유한 바람둥이, 창의적인 천재 같은 역할을 수행하는 것처럼 느끼게 한다. 스페큘러티브 디자인 소품은 실제 사물을 대신하지 않으며 이미 규정된 행동 양식에 꼭 들어맞지 않는다. 스페큘러티브 디자인 소품은 물리적 허구며, '실제'로 바라보거나 현실을 반영하려는 의도가 전혀 없는 정교한 상상의 출발점이다.

어떤 사람들에게 소품이라는 용어는 작동하지 않는 거짓 사물을 의미하지만 스페큘러티브 디자인의 맥락에서 소품은 완전히 작동하는 프로토타입일 수도 있고 그렇지 않을 수도 있다. 작동 여부는 중요하지 않다. 목적은 상상을 불러일으키는 것이다. 소품이 상품과 다른 점은 오늘날의 세계, 특히 상업 세계에 '적합'하지 않다는 점이다. 이 특성이 스페큘러티브 디자인 소품을 '비현실적'으로 만든다. 스페큘러티브 디자인 소품은 현재 상황과 상충된다. 상품이나 프로토타입, 모형 등의 다른 유형의 사물과 구별해 주는 상상력을

찰스 에이버리, ‹두쿨리Duculi›, 2006년. 사진 제공: 작가

전달하는 데 중점을 둔다.

　　스페큘러티브 디자인 소품은 부분으로 전체를 나타 냄으로써 관람자가 오브제가 속한 세계를 사변하도록 유도 하는 디자인으로, 물리적 제유의 기능을 한다. 이 접근법에 서는 관람자가 소품에 창의적으로 관여하고 이를 자신의 것 으로 만들어야 한다. 스페큘러티브 디자인을 선보일 때는 기 술과 기교가 필요하다. "독자 또는 관람자가 하는 일은 예술 작품에 의미를 투사하는 것이다. 아무 의미가 아니라 작품이 암시하는 의미의 범주 안에서 선택하는 것이다."[7] 예술가 찰 스 에이버리Charles Avery의 ‹섬사람들The Islanders›[8] (1998-)은 이 작업을 아름답게 수행한다. 에이버리는 10년이 넘도록 상 상의 섬이라는 하나의 프로젝트를 위해 작업하면서 가상 여

행자의 관찰을 바탕으로 작품을 제작했다. 이 프로젝트는 섬에 관해 상상할 수 있는 드로잉이나 사물, 모형, 발견된 뼈 등으로 구성된다.

상상하는 사용자

소품은 관람자의 역할에도 변화를 요구한다. 관람자는 적극적인 '상상가'가 되어야 한다. 상상은 사람들이 뮤지엄에서 역사적 유물을 보면서 하는 일로, 전시 중인 유물에 일종의 상상 고고학을 수행하는 것이다. 미리 형상화한(혹은 미리 재현하는?) 미래 또한 소품을 사용해 관람자의 상상을 옮겨놓는다.[9] 이 역할을 통해 특정 미래를 현재에 가져와 사전에 일부를 경험하거나, 사용자 테스트를 하거나, 미래에 대비할 수도 있지만, 우리는 소품을 사용해 관람자의 상상을 사고실험이나 가정 시나리오로 옮겨놓고 관람자가 스스로 해석할 수 있도록 충분한 여지를 주는 데 더 관심이 있다.

　　관람자는 주어진 상황에서 게임의 규칙과 스페큘러티브 디자인 소품이 어떻게 작동하는지 이해해야 한다. 관람자는 언론이든 전시회에서든 이런 목적으로 디자인된 오브제를 마주하는 일에 익숙하지 않기에 매우 어렵게 느낄 수 있다. 우리가 생각할 수 있는 가장 비슷한 경우는 뮤지엄 소장품에서 볼 수 있는 과거의 일상 유물을 통해 그 시대 사회의 삶이 어땠을지 상상하는 일이다. 디자인 비평에 주어진 한 가지 과제는 사람들이 뮤지엄이나 갤러리 같은 비상업적 환경에서 스페큘러티브 디자인 오브제를 관람할 때, 이 오브제는 기술 중심 삶의 대안이 될 가능성이며 사회적 상상과 비판적 성찰을 끌어내는 소품이라고 여길 수 있도록 새로운 규칙과 기대를 명확히 세우고 이를 장려하는 것이다.

불신의 유예

관람자들에게 '믿는 체하라'고 하는 것과 '믿으라'고 하는 것에는 매우 큰 차이가 있다. 소품이 작동하려면 관람자가 스스로의 의지로 불신을 유예해야 한다. 소품을 믿기로 동의해야 한다. 그렇게 되면 디자인이 현실을 모방하거나 이미 알려진 것을 언급하지 않아도 되므로 미학적 실험을 진행할 공간이 최대한 확보된다.

　　사람들에게 믿으라고 요구하다 보면 위조나 속임수, 날조 등의 일이 급속도로 많아질 수 있다. 우리는 실제인 척하는 패러디와 모방도 피한다. 우리는 비현실성을 약간 과장하면서 동시에 상상하고, 사변하고, 꿈꾸는 공간으로 초대한다는 신호를 보내어 소품이 허구임을 인정하는 편을 선호한다. 이 방식은 관람자의 상상력과 선의를 요구하지만, 이방식을 따르지 않는다면 부당하고 심지어 비윤리적인 일이 될 수도 있다. 우리는 관람자를 속여 어떤 것이 실제라고 믿게 하는 것은 부정행위라고 생각한다. 그리고 관람자들이 스스로의 의지로 불신을 접고 새롭고 낯설고 유희적인 공간에서 상상력을 펼치는 일을 즐기기를 바란다.

　　디자인 집단 트로이카Troika는 이 역할을 ‹식물 픽션 Plant Fiction›(2010)에서 능숙하게 해낸다. 이 프로젝트는 다섯 개의 시나리오로 구성되어 있으며, 각 시나리오는 사실과 허구를 혼합한 가상의 식물 종을 기반으로 한 디자인을 통해 오염이나 에너지, 재활용처럼 매우 구체적인 문제를 드러낸다. 각각은 그 목적을 넌지시 알리는 짧은 문구와 함께 가까운 미래의 런던 어느 장소에 배치된다. 예를 들어 ‹셀프이터(아가베 오토보라)Selfeater (Agave autovora)›는 에탄올의 발효를 돕기 위해 자체 셀룰로스를 분해하는 식물로, 배리어포인트로드Barrier Point Road 근처의 고가 고속도로 아래에 위

트로이카, ‹셀프이터(아가베 오토보라)›, 2010년. ‹식물픽션› 중에서. © Troika 2010

치한다. 이 이미지는 정밀하고 극사실주의적인 컴퓨터 렌더링을 흰색 배경에 올려 시각적으로는 그럴듯하지만 기술적으로는 허구인 식물을 표현한 스페큘러티브 디자인이라는 사실을 은근하게 전달한다.

　　스페큘러티브 디자인 소품을 만들 때 고려해야 하는 또 다른 미묘한 차이가 있다. ‘믿을 수 있는’ 것과 ‘그럴듯한’ 것의 차이다. 가끔 텔레비전이나 영화에서 “관객에게 ‘불가능한’ 것을 믿으라고 할 수는 있지만, ‘개연성이 없는’ 것을 믿으라고는 할 수 없다”[10]는 이야기를 한다. 또 제임스 우드 James Wood는 저서 『소설은 어떻게 작동하는가How Fiction Works』에 다음과 같이 적었다. “이것이 바로 아리스토텔레스

가 미메시스에서 언제든 설득력 있는 불가능성이 설득력 없는 가능성보다 더 낫다고 하는 명확한 이유다."[11] 스페큘러티브 디자인 소품은 현실과 같을 필요는 없으며 그저 그럴듯하기만 하면 된다. 이 조건을 정확하게 따르기가 그리 쉬운 일은 아니지만, 가장 소품을 디자인할 때 고려해야 하는 미학적 핵심이다. 불가능할지도 모르는 어떤 맥락이나 세계 안에서 개연성까지 없는 것들도 있다. 예를 들어 어떤 영화에서 사람들이 화성으로 가던 중 갑자기 우주선에 탄 외계인과 마주치는데 외계인을 만난 사람들의 반응이 우리의 예상과 일치하지 않으면 모든 흐름이 깨지고 만다. 그러나 외계인의 존재 같은 전반적인 전제는 우리가 받아들이는 허구다. 관람자가 일단 규칙을 이해하고 나면 그 규칙을 깨는 일에 매우 엄격해진다. 비일관성이 문제가 되는 것이다. 그래서 소품이 속한 세계 안에서 내부적 일관성을 갖추어야 한다.

디자인의 목소리

비현실 디자인에는 고유한 미학적 규칙이 있다. 이런 오브제나 장면, 인물, 상호작용, 활동을 어떻게든 '실제'처럼 보이게 만들어야 하지만 실제가 아니라는 사실을 살며시 알려야 한다. 이런 디자인은 그럴듯해야 하지만 그렇다고 해서 반드시 믿을 수 있어야 하는 것은 아니다. 일상의 상품은 대체로 절제되어야 하지만, 소품의 경우에는 극적 요소가 중요해진다. 일상에서는 사용자를 위해 디자인하며 디자인 언어는 투명하고 자연스러워야 한다. 허구에서는 관람자나 상상가를 위해 디자인하며 디자인 언어는 부자연스럽고 심지어는 결함이 있어야 한다.

　　제임스 우드는 『소설은 어떻게 작동하는가』에 다음과 같이 적었다.

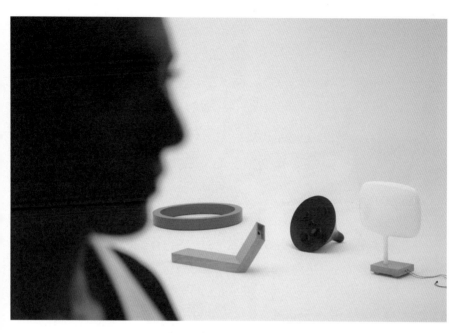

던과 라비, 〈모든 로봇All the Robots〉, 2007년. 〈기술적 꿈 1번: 로봇〉 프로젝트 중에서.
사진: 퍼 팅글레프Per Tingleff

소설가는 늘 적어도 세 가지 언어로 작업한다. 저자
자신의 언어·스타일·지각력 등이 있고, 등장인물의 것
으로 간주되는 언어·스타일·지각력 등이 있으며, 우리
가 세상의 언어라고 부르는 것이 있다. 세상의 언어는
소설적인 스타일로 바꾸기 전에 물려받은 일상의 대
화, 신문, 사무실, 광고, 블로그 세계, 문자 메시지의 언
어. 이런 의미에서 소설가는 삼중 언어 작가며, 현
대 소설가는 이제 이 세 가지에서 압박을 느낀다. 삼
두마차에서 잡식성 존재인 세 번째 말, 즉 세상의 언
어가 우리의 주관성과 친밀성, 그리고 제임스가 소설
의 적절한 채석장이 되어야 한다고 생각했던 친밀성,

톰마소 란차, ‹파쇄기Shredders›, 2009년. ‹놀이터/장난감Playgrounds/Toys› 연작
중에서. © Tommaso Lanza/The Workers Ltd.

(자신의 삼두마차에서) "만져질 듯한 현재의 친밀성"이
라고 불렸던 그 친밀성을 침범한 덕분이다.[12]

　　우리는 디자인 소품도 마찬가지라고 생각한다. 소품
에는 다양한 목소리나 언어가 있을 수 있으며, 더 정확하게
는 다양한 디자인 관점이 있을 수 있다. 우리에게 가장 흥미
로운 디자인의 목소리나 관점은 아마도 가장 간과하기 쉬운
디자이너 자신의 언어일 것이다. 디자이너의 언어는 디자인
픽션에서 누락되는 일이 많다. 왜냐하면 디자이너는 소품의
것으로 간주되는 언어와 우리가 아는 세상의 언어, 즉 대량
생산이나 기업, DIY(do-it-yourself) 등, 그리고 특정 맥락에서

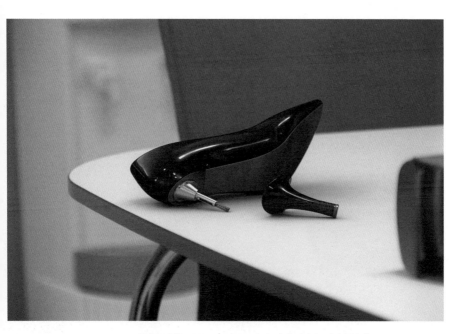

톰마소 란차, ‹구두Shoe›, 2009년. ‹놀이터/장난감› 연작 중에서. © Tommaso Lanza/The Workers Ltd.

사람들이 디자인의 의미와 모습에 기대하고 이해하는 것을 활용해 디자인 소품을 되도록 '현실적'으로 만들기 위해 노력하기 때문이다. 디자이너 톰마소 란차Tommaso Lanza는 허구의 디자인 상품 ‹장난감Toys›(2009)에서 하나의 기업인 은행이 구매한 기술 상품에서 흔히 기대하는 모습(세상의 언어)을 의도적으로 따른다. 란차는 여기서 특정 세계의 디자인 언어를 허구로 불러들인다. 우리 프로젝트인 ‹기술적 꿈 시리즈 1번: 로봇Technological Dreams Series No. 1: Robots›(2007)에서는 우리의 디자인 언어, 즉 디자이너와 작가의 언어로 표현하고, 의도적으로 로봇의 모습을 관람자의 기대와 다르게 나타낸다. 그리고 디자이너 스푸트니코!Sputniko!(일명 히로미 오자키

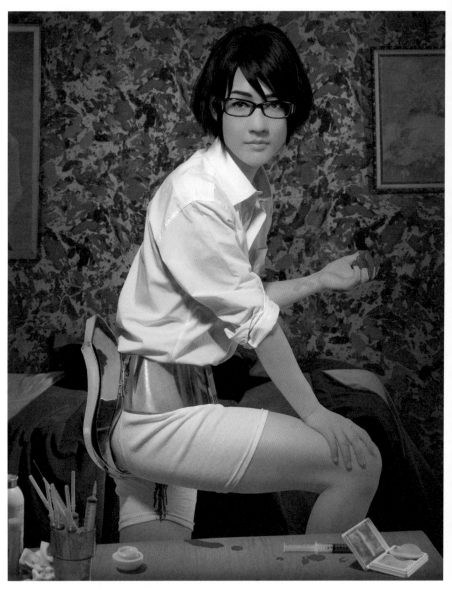

스푸트니코!, 〈월경 기계: 타카시의 테이크〉, 2010년. 사진: 라이 로열Rai Royal

Hiromi Ozaki)는 ‹월경 기계: 타카시의 테이크Menstruation Machine: Takashi's Take›(2010)에서 자신을 프로젝트의 허구 세계에 반영하고 DIY 장치 제작자인 주인공이 사용할 것으로 간주되는 언어를 사용한다. 소품의 '목소리'는 쉽게 간과되지만 관람자의 기대를 여러모로 활용하는 방법으로 더 깊은 관여도를 형성해 주는 흥미로운 가능성을 지닌다.

디자인 픽션

스페큘러티브 디자인은 여러 새로운 디자인 접근법과 중첩되는데 그중에서도 디자인 픽션이 아마도 가장 가까울 것이고, 이 두 용어는 종종 같은 의미로 사용되기도 한다. 디자인 픽션은 사변적·허구적·상상적 디자인이 모두 충돌하고 융합하는 곳으로 모호하게 정의된 공간이다. 두 개념은 명백한 유사점이 있지만, 몇 가지 중요한 차이점이 있다고 생각한다. 브루스 스털링은 디자인 픽션을 "변화에 대한 불신을 유예시키기 위해 의도적으로 내재diegetic[13] 프로토타입을 사용하는 것"[14]이라고 정의하는데, 이 정의는 '미래의 유물'이라고도 불리는 디자인 픽션의 전신前身을 설명하는 것이기도 하다. 널리 알려진 바와 같이 디자인 픽션은 더 좁은 장르다. 디자인 픽션은 기술 산업에서 발전했으며 이 명칭의 '픽션'이라는 단어는 일반 소설general fiction이 아닌 과학소설science fiction을 가리키는 것으로 기술 미래에 크게 중점을 둔다. 이 때문에 디자인 픽션은 점점 전시회보다는 인터넷상 배포를 위해 특별히 디자인한 미래 비전 영상(때로는 사진이지만 대체로 독립형 작품은 아닌) 같은 장르로 받아들여진다. 또 다른 정의는 과학소설 프로토타이핑이라는 브라이언 데이비드 존슨Brian David Johnson의 아이디어다. 이 아이디어는 특히 워크숍에서 기술의 영향을 빠르게 탐구하기 위해 픽션을 사용하는 데 중

점을 두는 응용 형태다.[15] 디자인 픽션은 필연적으로 이 장의 초반에 언급한 영화 소품과 비슷한 어려움, 다시 말하면 이미 알려진 레퍼런스에 대한 의존성 문제를 겪는다. 우리는 허구적 디자인으로 현재 상황이 실로 완전히 달라질 수 있음을 보여주는 데 더 관심 있기에 그 결과 우리의 픽션은 결함이 있고 기이하며 쇄신적이고 다른 장소나 시간, 가치의 분위기를 풍긴다.

물론 우리는 여전히 영화와 사진을 사용하지만 '현실'을 기반으로 디자인하거나 특별히 영상을 위해 디자인하기보다는 영화와 사진을 활용해 물리적 소품의 상상 가능성을 확장하고 여기에 여러 겹을 더하면서 더 많은 가능성의 기회를 열게 되기를 선호한다. 영상과 사진은 부수적인 매체다. 물리적 소품은 영상에서 현실에 기반을 둔 닻이라기보다 다른 매체로 발전해 나가는 연쇄 반응의 출발점이다.

마거릿 애트우드가 '과학소설'보다 '사변 문학'이라는 용어를 선호하는 것처럼, 우리는 '디자인 픽션'보다 '스페큘러티브 디자인'이라는 용어를 선호한다. 엄밀히 말하면 우리는 허구적 디자인을 제작하지만 디자인 픽션 장르가 허용하는 범위보다 더 폭넓은 목적을 지향한다. 디자인 픽션과 우리가 관심을 갖는 허구적 디자인을 구분하는 또 다른 차이점은, 디자인 픽션은 기술 진보에 그다지 비판적이지 않으며 의문을 제기하기보다는 찬양하는 쪽에 맞닿아 있다는 것이다.

7

비현실의 미학

픽션은 현실이면서 마찬가지로 현실이 아니다. 실제
사회 세계에 관한 것이지만 또한 상상 속의 일이기도
하다.[1]

비현실은 어떻게 디자인하고, 어떤 모습이어야 할까? 비현실
적이면서 유사하고, 불가능하고, 알려지지 않았으며, 아직 존
재하지 않는 것을 어떻게 표현해야 할까? 그리고 어떻게 디
자인에 현실과 비현실을 동시에 담을 수 있을까? 스페큘러티
브 디자인이 넘어야 할 미학적 도전은 바로 이 두 가지를 성
공적으로 아우르는 것이다. 자칫 어느 한쪽으로 기울기 쉽다.

엄격한 상업적 맥락 밖에서 작업하면서 복잡한 아이디어에 사람들을 관여시키려는 디자이너의 입장에서는 디자인도 영화처럼 명확하게 커뮤니케이션해야 한다고 주장할 수도 있다. 그러나 이 주장은 수동적인 관람자에게 의미를 전달하는 방식의 단순한 관여 모델을 가정한 것이다. 우리는 그보다는 모호함을 재치 있게 활용해 사람들을 관여시키고, 놀라움을 주고, 현실과 비현실의 상호 관계에 더 창의적이고 섬세한 접근 방식을 취하는 것이 좋다고 생각한다.

이 장은 사변의 시학에 초점을 맞추어 사변이 어떻게 작용하는지를 일반적인 차원뿐 아니라 시적으로 압축되고 계층화된 의미 차원에서도 살펴본다. 문학은 인간 본성의 가능성을 다루는 반면, 디자인은 기계와 시스템에 나타난 인간 본성의 가능성을 다룬다.[2] 가장 추상적인 단계에서 스페큘러티브 디자인은 기술 자체의 의미에 의문을 제기하는 기술에 대한 사변 철학의 한 형태다.

패러디, 모방, 클리셰를 넘어서

여러 스페큘러티브 디자인 프로젝트가 빠지는 함정은 패러디와 모방을 서투르게 사용하는 것이다. 디자이너는 우리가 알고 있는 세계와 연결된 고리를 놓지 않으려고 이미 알려진 것을 나타내는 데 지나치게 애를 쓴다. 다른 디자인 언어를 모방하는 경우가 아니라 기업이나 첨단 기술, 고급 패션 등에서 볼 수 있는 일상적인 디자인 언어를 모방하는 경우다. 이런 현상은 사변을 실제처럼 보이게 하려는 지나친 열망에서 비롯된다. 이 장에서 우리는 스페큘러티브 디자인 소품의 비현실적 상태를 수용하고 높이 평가하면서 사실주의를 넘어서는 미적 잠재력을 탐구한다.

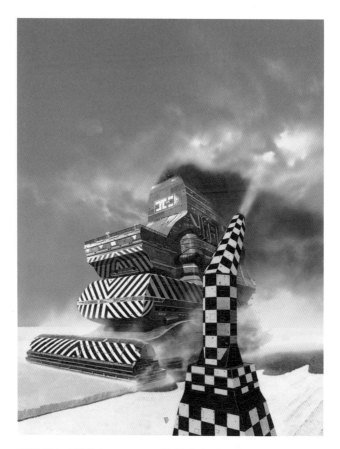

크리스 포스, ‹곡물왕The Grain Kings›, 1976년. © chrisfossart.com

미학과 사변

사변의 미학을 생각하면 1970-1980년대 과학소설에 나온
특유의 장면들이 곧바로 떠오른다. 예컨대 일러스트레이터
시드 메드Syd Mead나 크리스 포스Chris Foss의 이미지다. 흥
미롭게도 초기의 여러 사례가 컴퓨터 생성 이미지Computer-
Generated Images(이하 CGI)처럼 보이지만 사실은 그린 것이
다. 이 그림을 보면 이것들이 실제로 오늘날 컴퓨터 그래픽

논오브젝트(브랑코 루키치), ‹뉴클리어스›, 2004년.

기술의 외형과 분위기에 영향을 미쳤는지 궁금해질 수밖에 없을 것이다. 수년 동안 CGI를 사용해 온 결과 기술 측면은 엄청나게 발전했지만 미학적으로는 그다지 발전하지 못했다. 이미지를 만들 때 사용하는 도구가 이미지의 외형과 분위기를 지배하므로 예술가나 디자이너, 건축가가 도구에 따른 지배적인 스타일을 초월하기가 매우 어렵다. 어떤 측면에서는 소프트웨어가 이미지 뒤에 숨은 목소리다. 디자인이라고 해서 크게 다르지는 않다. 논오브젝트NonObject의 설립자 브랑코 루키치Branko Lukić의 극사실주의적인 컴퓨터 그래픽 ‹비사물Nonobjects›(2010)은 매혹적이지만 이 CGI의 외형을 보면 확실히 스페큘러티브 디자인 작업의 최근 양식에 속한다.[3] 우리에게 가장 흥미로운 비사물은 루키치의 오토바이 디자인인 ‹뉴클리어스nUCLEUS›다. 상당히 추상화되어 오토바이처럼 보이지 않는 형태와 모호하면서도 그럴듯해 매력적인 모습 때문이다. 이 교착 상태를 깨는 한 방법은 디자인 스튜디오 슈퍼플럭스Superflux(아납 자인Anab Jain과 존 아덴

슈퍼플럭스(아납 자인과 존 아덴), 〈기계의 노래〉, 2011년. 영화.

Jon Arden)가 〈기계의 노래Song of the Machine〉(2011) 프로젝트에서 아름답게 표현한 것처럼 CGI 사용법에 실험을 더해 뒤섞인 현실을 표현하는 것이다. 이 영상은 시력이 저하된 사람들을 위한 인공 장치를 통해 바라본 세상을 보여준다. 이 디자인은 기술이 단순히 손실된 기능을 대체하는 것이 아니라, 인간의 능력을 넘어서 적외선이나 자외선 같은 빛의 스펙트럼을 일부 볼 수 있게 함으로써 우리의 시각 능력을 향상하는 데 사용될 수 있다고 제안한다. 또 휴대용 장치 없이도 현실에 직접 얹힌 증강 현실을 볼 수 있다.

영화 다음으로는 아마도 광고가 CGI 기술이 가장 많이 사용되는 분야일 터지만 대개는 흥미롭지 않은 상황이나 현실 도피적인 환상처럼 명백히 불가능한 상황을 만들 때 사용된다. 그런데 최근 두 가지 사례가 우리의 관심을 끌었다. 하나는 로이캐슬폐암재단Roy Castle Lung Cancer Foundation의 간접흡연 인식 캠페인 〈몰리, 샘, 샬럿Molly, Sam, Charlotte〉(2008)이다. 어린이의 사진에 연기가 나는 담배를

차이앤드파트너스Chi and Partners(광고주: 로이캐슬폐암재단), ‹몰리, 샘, 샬럿›,
2008년. 사진: 켈빈 머레이Kelvin Murray. 제작팀: 닉 프링글Nick Pringle과 클라크
에드워즈Clark Edwards

든 성인의 팔이 달렸으며, 성인의 팔은 부모의 팔이다. 이 사례는 CGI를 활용해 어떤 환상적인 이미지가 아니라 매우 불편하지만 단순한 이미지를 만든다. 두 번째는 아비오스Avios의 리브랜딩된 항공 마일리지 판촉 광고 ‹무엇이든 날 수 있다Anything Can Fly›(2011)이다. 우리는 이 광고를 처음 봤을 때 CGI를 사용했을 것으로 가정했는데, 실제 사물을 헬리콥터처럼 비행할 수 있게 변형해 사용했다는 사실을 알게 된 후 기뻤다. 영상에는 몽환적인 사운드트랙에 맞춰 커피메이커나 바비큐 그릴, 세탁기 등 생활 가전제품이 공중에서 천천히 행복하게 떠다니는 모습이 담겨 있다. 골자는 생활 가전제품을 구매하면 항공 마일리지로 전환할 수 있다는 내용을 알리는 것이지만 이 광고는 그 이상으로 훨씬 더 환기적이다.

실용 중심의 비평을 불러오는 과도한 사실주의 때문에 수많은 미래적 계획안이 고유한 시적 특성과 영감을 주는 힘을 잃고 어려움을 겪는다. 일러스트레이션은 비현실의 미학을 다양한 수준의 추상으로 향유할 수 있는 영역이다. 건축가 존 헤이덕John Hejduk은 ‹메두사의 가면Mask of Medusa›(1985)과 ‹블라디보스토크: 3부작Vladivostok: A Trilogy›(1989)처럼 손으로 그린 스케치를 책으로 펴낸 상당히 사변적인 프로젝트를 제작했다. 스케치는 다소 구식처럼 보일 수도 있지만 헤이덕이 만든 이야기 세계의 사변적 특성을 즉각적으로 나타낸다. 에토레 소트사스는 ‹축제의 행성Planet as Festival›(1972-1973)에서 이와 비슷하지만 개인적인 측면은 조금 줄인 접근 방식을 채택한다. 1970년대 과소비 사회에 환멸을 느낀 소트사스는 열네 개의 상징적인 도시와 건물을 단순하면서도 다소 소박한 연필 드로잉으로 그렸다. 이 그림들은 다음의 모습을 묘사한다.

존 헤이덕, ‹블라디보스토크› 스케치북의 한쪽, 1989년. 사진 제공:
몬트리올 캐나다건축컬렉션센터Collection Centre Canadien d'Architecture/
캐나다건축센터Canadian Centre for Architecture

모든 인류가 일과 사회적 조건으로부터 자유로운 유
토피아의 땅. 소트사스의 미래상에서 상품은 무료고,
풍부하게 생산되며, 전 세계에 배포된다. 은행이나 슈
퍼마켓, 지하철에서 해방된 개인은 "자기 몸과 정신과
성별을 통해 자기가 살고 있음을 알게 된다." 의식이

에토레 소트사스, ‹축제의 행성: 거대한 작업, 파노라믹 로드와 이라와디강과 정글
조망, 프로젝트(대기 원근법)The Planet as Festival: Gigantic Work, Panoramic Road
with View on the Irrawaddy River and the Jungle, project (Aerial perspective)›, 1973년.
뉴욕/스칼라Scala, 피렌체

다시 깨어나면 기술은 자기 인식을 높이는 데 사용되
고 삶은 자연과 조화를 이룰 것이다.⁴

이 그림들은 만화 같은 특성 때문에 실제로 실행하
기 위해 만든 딱딱한 제안서보다는 영감을 주는 백일몽에 가

폴 노블, ‹공중화장실›, 1999년. 사진 제공: 가고시안갤러리Gagosian Gallery. © Paul Noble

까워 보인다. 예술가 폴 노블Paul Noble은 드로잉을 사용해 끊임없이 진화하는 유토피아 도시에 대한 미래상을 제시한다. 주로 벽 크기의 규모에 흑연 연필로 그린 노블의 그림은 '놉슨뉴타운Nobson Newtown'이라는 상상의 마을의 장면을 묘사한다. 처음에는 사실적으로 보이지만 자세히 살펴보면 온갖 이상한 점이 눈에 들어오기 시작한다. 예를 들면 삼차원의 문자 형태로 생긴 건물 같은 것들이다. 노블의 그림은 미래적 건축의 전통을 초현실적이고 환상적인 공간으로 살며시 밀어 넣고, 소트사스의 방식과는 달리 명시적인 사회적·정치적 의도에서 자유롭다.

　　예술가 마르셀 드자마Marcel Dzama는 장소와 건물

마르셀 드자마, ‹우리 증오의 가여운 희생양›, 2007년. 사진 제공:
데이비드츠비르너David Zwirner, 뉴욕/런던

에서 사람과 활동으로 초점을 전환한다. 드자마는 펜과 잉
크 일러스트레이션으로 이상한 의식에 전념하는 비밀 결사
나 사교 단체의 모습을 담은 듯한 장면을 만든다. 이 그림들
은 어렴풋이 보면 골동품 같기도 하고 동화 같기도 한 특성
을 지닌다. 각 그림은 사람과 장비, 유니폼, 행동으로 구성된
다. ‹우리 증오의 가여운 희생양Poor Sacrifices of Our Enmity›이
나 ‹내 아이디어는 흙이었다My Ideas Were Clay› ‹숨겨진 것, 알

유이치 요코야마, 『새로운 공학 기술』(뉴욕: 픽처박스Picture Box, 2007) 중에서. 이미지 제공: 픽처박스

수 없는 것, 생각할 수 없는 것The Hidden, the Unknowable, and the Unthinkable›(모두 2007년)에서 대안적 논리와 더불어 일상의 상호작용을 구조화하고 우선순위를 정의하는 다양한 방식을 살펴볼 수 있다. 유이치 요코야마Yuichi Yokoyama의 만화 연작 『새로운 공학 기술New Engineering』(2004)과 『여행Travel』(2006), 『정원The Garden』(2007)은 환경과 기계 작동의 상호작용에서 발생하는 소리를 통해 고도로 추상적인 세계를 엿볼 수 있게 한다. 대화도 없고 서사도 거의 없다. 이 작

루이지 세라피니, 『코덱스 세라피니아누스』(밀라노: 프랑코마리아리치Franco Maria Ricci, 1981) 중에서. 이미지 제공: 프랑코마리아리치컬렉션 밀라노

품은 문학적 차원의 만화이거나 어딘가에 있는 어떤 구성주의자에 대한 그래픽 사변이라고 할 수 있을까?

이런 접근법의 더 극단적인 형태는 루이지 세라피니Luigi Serafini의 책 『코덱스 세라피니아누스Codex Seraphinianus』(1981)다. 이 책은 미스터리로 둘러싸인 컬트 책으로 연필 스케치와 문자로 상상의 세계를 세밀하게 묘사한다. 문자는 상상의 언어로 작성되어 보는 게 무엇인지 알 방법이 없다. 극도로 사변적이고 불가해하지만 이것이 매력이다. 기이한 식물과 생명체, 도구, 풍경, 기술처럼 보이는 것을 나타낸 부분이 있다. 이 그림들은 알려진 과학과는 거의 연관성이 없으며 순수하게 시각적 상상력에 찬사를 보낼 뿐이다. 유사한 맥락에서 르네 랄루René Laloux의 애니메이션 〈판타스틱 플래닛 La planete sauvage (Fantastic Planet)〉(1973)은 기술의 주요 형태가 전자 기계 시스템보다는 생명공학인 행성의 삶을 묘사한다.

스케치는 사변적일 것이라고 예상하는 반면, 세밀한

르네 랄루, ‹판타스틱 플래닛›, 1973년. © Les Films Armorial-Argos Films

드로잉은 상당히 허구적으로 표현되지 않으면 당연히 혼란을 가중할 수 있다. 1972년 게이분샤Keibunsha에서 출판한 영화 괴물 책 『괴수·괴인 대전집Kaijū-Kaijin Daizenshū』에는 일본 영화 및 만화 시리즈 속 괴수 가메라Gamera와 적들의 해부학적 특징이 아름답고 자세하게 설명되어 있다. 각각의 특별한 능력을 뒷받침하는 '기술'을 정확히 괴물의 몸 안에 명확하게 그리고 작동 방식에 대한 간략한 설명을 덧붙였다. 물론 이 괴물들의 능력은 현실에서 불가능하지만, 이 그림들은 개연성이 없는 것을 그럴듯하게 그려내어 우리에게 혼동을 준다. ‹성장 부품Growth Assembly›(2009)에서 디자이너 알렉산드라 데이지 긴스버그Alexandra Daisy Ginsberg와 사샤 포플레프는 생명공학 기술을 적용한 식물에서 제품 부품을 재배하는 아이디어를 자연사 일러스트레이션 스타일로 제시한다 (시온 압 토모스Sion Ap Tomos 그림). 기계의 부품을 연상시키는 가시와 껍데기, 덩굴 등 어렴풋이 알아볼 수 있을 정도로

알렉산드라 데이지 긴스버그와 사샤 포플레프, ⟨성장 부품⟩, 2009년. 일러스트레이션: 시온 압 토모스

변형된 식물의 부분과 연필 드로잉, 단면의 조합은 적당히 그 럴듯한 느낌을 준다. 스펙트럼의 반대편 끝에 있는 벨 게디스 Bel Geddes의 ⟨여객기 4호Airliner No. 4⟩(1929) 디자인 제안서 에서의 세밀한 드로잉은 매우 다른 측면인 경제성 때문에 실 제로 있을 법하지 않아 사변적이다.

노먼 벨 게디스, ‹여객기 4호›, 1929년. 5번 데크. 이미지 제공:
에디트루티언스앤드노먼벨게디스재단Edith Lutyens and Norman Bel Geddes
Foundation

필립 뒤자르댕, 〈무제Untitled〉, 2007년. 〈픽션〉 연작 중에서.

정확히 말하면 일러스트레이션은 아니지만 일부 예술가는 실제 이미지를 향상하기 위해 매우 섬세한 편집 기술을 사용한다. 예를 들어 필립 뒤자르댕Filip Dujardin의 〈픽션 Fictions〉(2007) 연작은 실제 건축물의 특징과 구조물이 드러나는 사진에 허구의 건축을 재결합해 터무니없거나 전혀 불가능해 보이지는 않으면서도 사람들의 관심을 끌 정도의 기묘함을 더했다. 이 이미지는 우리에게 그 이미지가 진짜인지 아닌지 스스로 판단하라고 요구한다. 뒤자르댕은 오늘날의 도구를 사용해 CGI의 미학적 한계를 극복하면서 상상 건축의 전통을 이어간다. 요셉 슐츠Josef Schulz의 사진 연작 〈포먼 Formen〉(2001-2008)은 비슷하지만 더 추상적이다. 산업 시설

요셉 슐츠, 〈형태 14번Form No. 14〉, 2001-2008년. 〈포먼〉 연작 중에서.

과 상업 시설의 실제 건축물과 구조물을 찍은 원본 사진을 약간 수정해 추상성을 강화했다. 두 사진가는 모두 현실 세계에 구축할 수 있는 것의 한계를 시험하면서 의문을 남기는 방식으로 논리와 현실을 실험한다. 뒤자르댕과 슐츠의 작업은 그 자체로 독립적인 역할을 하며, 따로 설명이 필요 없을 정도로 자명하다.

　　비판적동물학자협회Institute of Critical Zoologists에서 제작한 이미지도 섬세하게 편집되었는데, 이 이미지를 제대로 이해하기 위해서는 설명이 필요하다. 〈위장술의 귀재: 2009년 제26회 나뭇잎벌레컨벤션의 일본 나뭇잎벌레에 대

한 서술The Great Pretenders: Description of Some Japanese Phylli-
idae from the 26th Phylliidae Convention 2009›(2009)은 숙주 식
물과 똑같이 생긴 위장 벌레와 벌레처럼 생긴 식물을 키우는
애호가들의 허구적 연례 모임을 기록한다. 결과물은 벌레를
어떻게 사육했는지에 대한 유사 과학적 설명을 덧붙인 사진
세트다. 다음의 예는 ‹2009 나뭇잎벌레컨벤션 우승작Winner
2009 Phylliidae Convention›(2009)인 히로시 아베Hiroshi Abe의
‘모로수스 아베Morosus Abe’다.

(이것은) 모로수스Morosus[5]와 가랑잎벌레Crurifolium
의 또 하나의 대담한 조합으로, 세레비컴 잎사귀벌레
celebicum의 유전자를 활용해 식이 식물을 미묘하게
변형해 만들었습니다. 이것은 유사성과 미적 감수성,
의태의 이해를 역학적으로 해석하는 데 기여합니다.
이 발표는 의식의 순서와 주술적 측면 모두에서 좋
은 성과를 거뒀습니다. 이 발표를 통해 과학자가 마법
사이자 겉모습을 시뮬레이션할 수 있는 사람이라는
생각을 불러일으켰습니다. (아츠오 아사미Atsuo Asami,
2009년 우승자 발표에서)

　　　비판적동물학자협회는 이 프로젝트를 통해 비현실
의 미학을 극한까지 밀어붙였고, 우리는 더 이상 그들의 사변
적 결과물을 관찰할 수는 없어도 그저 순수하게 아이디어를
즐길 수 있게 되었다. 이 모든 프로젝트는 다양한 방식으로
사변하지만 전부 허구에서 일반적으로 사용되는 그림이나
컴퓨터 모델, 문자 같은 매체를 사용한다. 이 접근 방식을 오
브제에 적용하면 어떻게 될까?

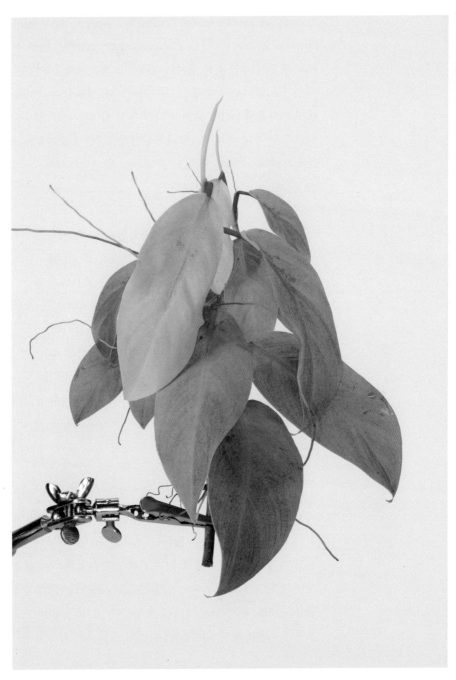

비판적동물학자협회, ⟨2009 나뭇잎벌레컨벤션 우승작⟩, 2009년. ⟨위장술의 귀재⟩
연작 중에서.

예술가 토머스 디맨드Thomas Demand는 사진 작업을 위해 판지로 기본적인 형태를 만들고 표면 처리를 해서 진짜가 아니지만 진짜처럼 보이는, 어쩌면 진짜보다 더 진짜처럼 보이는 깔끔한 세트와 소품을 만든다. 우리에게 디맨드의 사진 속 사물의 품질은 모형의 미적 잠재력과 허구와 실제의 여러 현실을 넘나드는 능력을 보여주는 완벽한 예시다. 우리를 포함한 일부 디자이너들은 물리적 디자인을 축소하고 세부 사항을 제한적 디자인 언어로 실험하기도 한다. 우리는 ‹기술적 꿈 시리즈 1번: 로봇›(2007)에서 가정용 로봇과의 정서적 상호작용에 대한 대안으로 몇 가지 생각을 제시했다. 우리는 사람들이 기능 문제로 얼굴을 붉히는 일이 없기를 바랐기에 세부 사항을 최소화한 추상적인 형태를 개발해 유도체로 작동하도록 했다. 가끔 이런 오브제가 장난감 수준의 품질에 그치기도 하지만, 우리는 그런 결과를 피하려고 매우 노력한다. 그러나 디자인 스튜디오 포스틀러퍼거슨PostlerFerguson의 디자이너들은 이런 일을 즐긴다. 위성이나 유조선처럼 첨단 공학 기술이 적용된 개체나 기반 시설의 요소를 능숙하게 추상화해 그 결과물을 장난감과 모형의 경계선에 정확하게 올려놓는 데서 비뚤어진 기쁨을 느끼는 것처럼 보인다. 포스틀러퍼거슨의 목표는 ‘보통’을 웅장하게 만들고 어린아이 같은 낙관주의로 기술을 찬양하는 것이다.

 ‹맥거핀 라이브러리The MacGuffin Library›[6](2008)에서 디자이너 노암 토란Noam Toran과 온카 쿨라Onkar Kular, 키스 R. 존스Keith R. Jones는 영화 시놉시스 시리즈를 저술하는 것에서 시작했다. 이 시리즈는 재현, 호르헤 루이스 보르헤스Jorge Luis Borges와 레이먼드 카버Raymond Carver 이야기, 위조물, 도시 괴담, 고급 영화와 저급 영화의 정의, 대안 역사,

토머스 디맨드, ‹여론 조사Poll›, 2001년. 사진 제공: 스프뤼스매거스갤러리Sprüth
Magers Gallery. © Thomas Demand, VG Bild-Kunst, Bonn/DACS, London.

매체와 기억의 관계 등 다양한 관심사와 영감을 주제로 하는
오브제 컬렉션(현재 열여덟 개)의 정보를 제공한다. 오브제는
모두 검은색 폴리머 수지 한 가지 재료로 만든 속성速成 모형
rapid prototype이다. 이 오브제들은 다른 매체의 도움을 받아
복잡한 이야기에 담겨 있는 개념적 오브제의 미학을 탐구한
다. 오브제 중 다수가 오브제의 유형과 장르, 원형을 결합한
다. 이런 종류의 사변은 허구 그 자체만큼 추상성의 정도, 세
밀함의 수준, 재료, 형태, 규모, 유형 등의 측면에서 물리적 허
구의 미학을 실험한다. 어떤 면에서는 아마도 순수 미술이
나 문학의 사변과 더 관련이 있을 것이다. 이 오브제들은 일
상에 비현실을 조금 들여오면서 허구의 현실을 전달하기 위

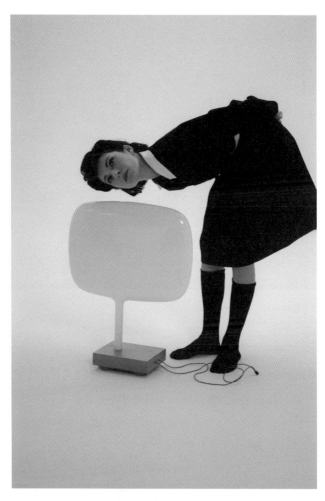

던과 라비, ‹로봇 4: 니디 원Robot 4: Needy One›, 2007년. ‹기술적 꿈 시리즈 1번: 로봇› 중에서. 사진: 퍼 팅글레프

포스틀러퍼거슨, ‹목재 거인Wooden Giants›, 2010년.

한 시나리오를 넘어선다. 한편 흥미롭게도 흔히 제품의 부품을 교체하는 일을 3D 프린팅의 이상적인 용도로 언급하지만 이들은 그보다 개념적 오브제를 배포하는 것이 3D 프린팅에 더 타당한 용도일 수 있다고 제안한다.

　　　　모형 미학의 최근 사례 중 가장 아름다운 것은 엘 얼티모 그리토El Ultimo Grito의 ‹상상의 건축물Imaginary Architectures›(2011)이다. 이 프로젝트는 상상 건축 설계의 유리 모형, 도시의 사회적·물질적·영적 요소에 관해 어느 정도 형성된 물리적 명제로 구성된다. 오브제는 집과 역, 영화관, 공항, 러브호텔을 나타낸다. 이 프로젝트는 존 헤이덕John Hejduk 그림을 실물로 나타낸 것같이 도시의 잠재적 모습에 대한 시적 미래상을 나타내며 부정확하고, 환기적이며, 은유적이고, 관능적 버팀목 역할을 한다. 멋스러운 광택이 나는 빨간색과

노암 토란, 온카 쿨라, 키스 R. 존스, ‹괴벨스의 주전자Goebbels's Teapot›, 2008년. ‹맥거핀 라이브러리› 연작 중에서. 작업 진행 중. 사진: 실뱅 들뢰Sylvain Deleu. © Noam Toran

검은색 두 개의 탁자 위에 전시되는데, 이 탁자는 아이디어와 오브제 모두의 토대 역할을 하기도 한다. 이 프로젝트는 물리적 공간과 관람자의 상상 안에 동시 존재하는 소품에 찬사를 아끼지 않음으로써 비현실 미학의 잠재력을 온전히 포착한다. 이번에도 주제가 건축이라는 점은 우연일까?

이 오브제는 모두 소품처럼 보이기에 실제로는 작동하지 않는다는 사실을 알게 되어도 놀라지 않는다. 오히려 우리는 오브제가 소품이고, 비현실을 향한 찬사인 것을 즐긴다. 다음의 두 가지 사례도 언뜻 보면 소품이나 모형처럼 보이지만, 기능적으로 완전히 작동한다. 네덜란드 산업 디자이너 마레인 판 데르 폴Marijn Van Der Poll이 폼 큐브로 만든 ‹모

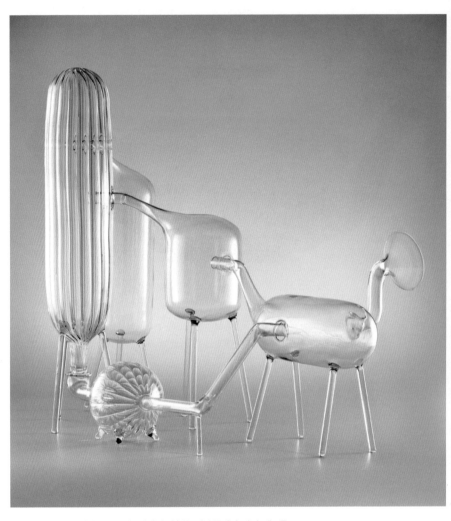

엘 얼티모 그리토, ‹산업›, 2011년. ‹상상의 건축물› 연작 중에서. 사진: 앤드루
앳킨슨Andrew Atkinson

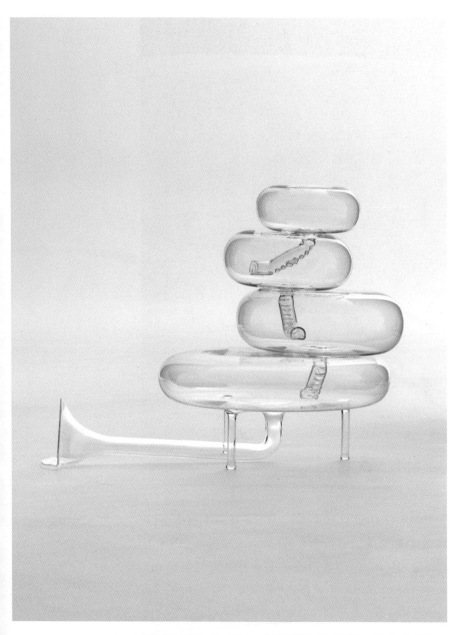

엘 얼티모 그리토, <집>, 2011년. <상상의 건축물> 연작 중에서. 사진: 앤드루 앳킨슨

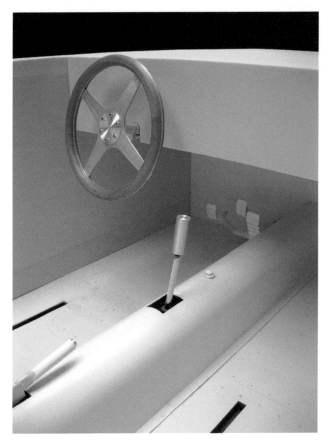

마레인 판 데르 폴, ‹모듈식 자동차의 대시보드Dashboard of Modular Car›, 2002년.

듈식 자동차Modular Car›(2002)는 맞춤화를 위해 디자인되었
다. 순수한 상태 그대로 보면 완전히 작동하는 자동차와 동
일하게 기능하는 동력을 갖춘 폼 블록이다. 이 작품은 고객
의 요구에 따라 형태가 만들어지게 되어 있긴 하지만, 기초
상태에서는 의도치 않게 오늘날 자동차 디자인의 모든 것과
현저히 반대되는 이미지를 준다. 조이 루이터Joey Ruiter의 전
기 오토바이인 ‹미완성 오토바이Moto Undone›(2011)는 이를

마레인 판 데르 폴, 〈모듈식 자동차〉, 2002년.

조이 루이터, 〈미완성 오토바이〉, 2011년. 사진: 딘 판 디스Dean Van Dis

더 발전시킨다. 의도적으로 모든 역사적 표본의 특징을 벗겨
내고, 오토바이를 반사율이 높은 강철 블록으로 된 '순수한
일반 교통수단'으로 만들어, 고요히 지나가는 동안 주변 풍
경의 상이 블록에 투영되면서 오토바이의 형태가 사라지게
한다. 이 두 가지 디자인을 통해 소품의 미학은 한 바퀴를 돌
아, 일상에 다시 들어오면서 그동안 디자인이 따라야 했던
유용성과 지위 중심의 마케팅 정신의 부작용으로 오늘날의
자동차 디자인 언어가 얼마나 협소해졌는지를 조명하며 신
선한 반대적 미학을 제시한다.

등장인물을 소품으로

물리적 소품은 비현실 미학의 한 가지 요소에 불과하다. 물
리적 소품은 분명 가장 중요한 요소이지만, 그 외에 등장인
물과 장소, 분위기 등 다른 측면도 고려할 수 있다.

전형적인 디자인 시나리오에서 사람은 기술이 어
떻게 사용되는지 보여주는 이상적인 사용자 역할만 수행한
다. 다시 말하지만, 있는 그대로의 세계를 모방하지 않고 사
실주의에서 벗어나 새로운 현실을 구축하면 온갖 새로운 가
능성이 나타난다. 아마도 그 가능성을 가장 잘 보여주는 것
은 바실리스 지디아나키스Vassilis Zidianakis의 『장난감이 아니
다: 급진적 등장인물 만들기Not a Toy: Fashioning Radical Char-
acters』[7]일 것이다. 이 책은 의상과 등장인물 디자인 영역에서
패션부터 순수 미술, 그 이상에 이르기까지 기상천외한 실험
을 다룬다.

다른 사람의 표정이나 태도, 제스처, 자세, 성향을
읽는 인간의 타고난 능력 덕분에 등장인물을 소품처럼 창의
적으로 활용하면 아이디어나 가치, 우선순위를 매우 효과적
으로 전달할 수 있다. 우리는 시나리오 디자인에 등장인물

조지 르윈George Lewin과 팀 브라운Tim Brown, 〈캡슐에 싸인 팬Encapsulated Fan〉,
2011년. 바실리스 지디아나키스, 『장난감이 아니다: 급진적 등장인물 만들기』(뉴욕:
픽토플라스마Pictoplasma, 2011) 중에서.

마리코 모리, ‹미코 노 이노리Miko No Inori›, 1996년. 영상 스틸. © Mariko Mori,
Member Artists Rights Society (ARS), New York/DACS 2013.

을 활용해 관람자에게 타인의 사생활을 들여다보듯 등장인물의 세계를 엿보고 자신의 세계와 비교하게 한다. 이런 방식으로 인간을 활용하는 것은 순수 미술 분야에서 그리 드문 일은 아니다. 미와 야나기Miwa Yanagi의 〈엘리베이터 걸Elevator Girls〉이나 마리코 모리Mariko Mori의 공상 과학 장면, 신디 셔먼Cindy Sherman의 자신을 변형한 작품, 잘 알려지지는 않았지만 유하 아르비드 헬미넨Juha Arvid Helminen의 〈그림자 사람들/보이지 않는 제국Shadow People/Invisible Empire〉은 모두 대안 세계관과 가치, 동기에 관해 이야기한다.

일반적으로 디자이너는 등장인물에게 훨씬 단순한 역할을 부여하지만 상황이 바뀌었다. 〈월경 기계: 타카시의 테이크〉(2010)의 디자이너 스푸트니코!는 여장을 즐기는 남자 타카시를 중심으로 프로젝트를 진행하지만, 이것만으로는 충분하지 않다고 생각하고 여성이 되는 느낌을 더 직접적으로 체험할 월경 기계를 제작하면서 시각적으로 외모를 꾸미는 것을 넘어 생물학적으로 실험을 한다. 이 기계는 혈액 디스펜서와 하복부에 자극을 주는 전극을 활용해 일반 여성이 느끼는 월경 기간의 감각을 시뮬레이션한다. 가수기도 한 스푸트니코!는 소비자 기술에 대한 비판적 성찰을 불러일으키기 위해 타카시에 관한 대중음악을 만들고, 타깃 고객층인 10대 소녀들의 관심을 끌 뮤직비디오를 제작했다. 완성도가 높으면 등장인물은 자신뿐 아니라 자기가 사는 세상의 가치관과 윤리까지 대변한다.

가장 효과적인 최근 사례 중 하나는 리들리 스콧Ridley Scott의 영화 〈프로메테우스Prometheus〉(2012)의 제작 중에 공개된 바이럴 영상이다. 이 영상은 〈에이리언Alien〉 시리즈 속 기업 웨이랜드인더스트리Weyland Industries에서 제작한 안드로이드 로봇 '데이비드 8David 8'에 초점을 맞춘다. 데

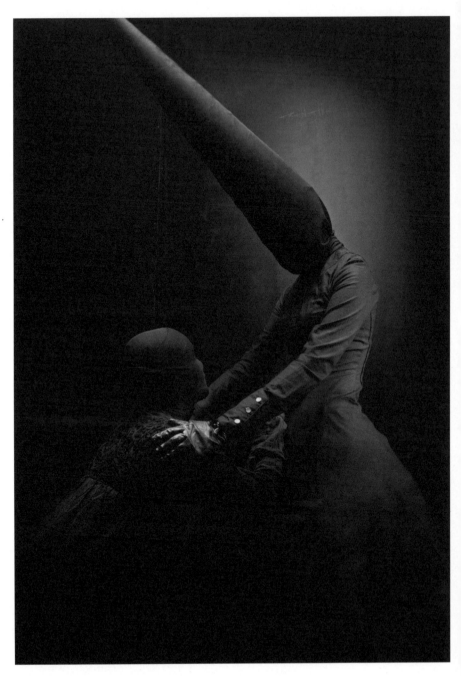

유하 아르비드 헬미넨, 〈어머니Mother〉, 2008년. 〈보이지 않는 제국〉 연작 중에서.

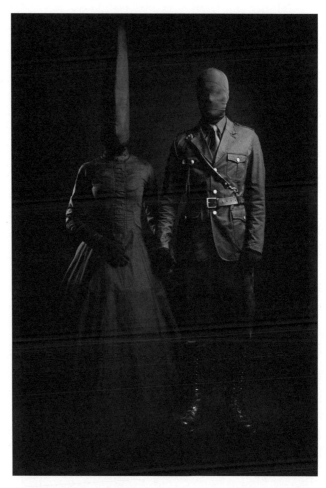

유하 아르비드 헬미넨, 〈검은 결혼식Black Wedding〉,2008년. 〈보이지 않는 제국〉 연작
중에서.

스푸트니코!, ⟨월경 기계: 타카시의 테이크⟩, 2010년.

이비드 8이 카메라를 보고 인간과의 관계에 대한 질문에 답하는 모습과 퍼즐을 풀거나 심리 테스트를 받는 등 여러 활동 장면이 나란히 배치되어 있다. 이 영상은 신선하면서도 앞으로 일어날 문제를 암시한다. 데이비드 8의 답변을 토대로 로봇은 감정이 없기에 인간이 할 수 없거나 하고 싶지 않은 일을 하기도 하고, 감정을 시뮬레이션하는 능력이 있으면 인간과 훨씬 쉽게 관계를 맺을 수 있다는 점을 알리며 예상치 못한 윤리적·도덕적 문제를 다루기 때문이다. 이 예시는 데이

비드 8처럼 극도로 영리한 기술이 스스로의 능력을 '천진스레' 떠올리고 인간을 감정적으로 조종하는 능력을 적절하게 활용하면 얼마나 무서운 존재가 될 수 있는지 상기시켜 준다.

기이함의 분위기

소품과 등장인물 다음으로는 어떤 일이든 사건이 생기는 공간이 있다. 공간은 어딘가에 있거나 혹은 아무 곳에도 없는 추상적인 비장소nonplaces부터 자연스럽고 현실적인 배경까지 다양하다. 이와 관련해 설득력 있는 사례를 찾으려면 사실주의와 자연주의가 지배적인 디자인의 구체성을 넘어서 패션과 순수 미술의 사진, 실험 영화, 개념 미술 등 분위기 연출을 구체적으로 다루는 문화 사례의 형태로 옮겨 가야 한다.

비장소

사변 작업에는 미래를 지향한다는 가정이 있는데, 그 미래는 가능할 수도 있는 미래가 아닌 다른 미래, 즉 이 세상의 평행 세계일 수도 있다. 사변 작업의 미래적 측면을 버리면 즉각적으로 미학적 실험과 대안 현실에 대한 창의적인 묘사의 범위가 넓어진다. 가장 잘 알려진 영화의 비장소는 조지 루카스George Lucas의 영화 〈THX 1138〉(1971)의 희고 광대한 공간이다. 이 공간은 미래 공간 또는 비장소의 원형이다. 그러나 흰색이 항상 미래를 상징하는 것은 아니다. 어떤 종류의 실험, 혹은 더 나아가서 사고실험을 바라본다고 암시할 수도 있다. 요르겐 레스Jørgen Leth의 실험 영화 〈완벽한 인간The Perfect Human〉(1967)에서는 남자와 여자, 때로는 두 사람이 함께 기본 소품과 상호작용하며 먹고, 자고, 키스하고, 춤을 추는 등 인간의 기본적인 활동을 보여준다. 이 영화에서 텅 빈 흰 공간은 미래를 나타낸다기보다는 단순히 비장소일 뿐

조지 루카스, ‹THX 1138›, 1971년. 주인공 THX 1138로 분한 로버트 듀발Robert Duvall과 그를 둘러싼 크롬 경찰 로봇 세 명의 풀숏. © 1971 Warner Bros. All Rights Reserved.

요르겐 레스, ‹완벽한 인간›, 1968년. 프로덕션 스틸. 사진: 헤닝 캠리Henning Camre. 사진 제공: 덴마크영화협회Danish Film Institute/더스틸스앤드포스터스아카이브The Stills & Posters Archive

이다. 각각의 경우 감독은 세부적인 세계를 구축하려는 시도 대신 빈 캔버스, 즉 관람자가 자기 생각을 투영할 수 있는 '하얀 상자'를 제공한다.

일상 비틀기

수많은 기업에서 미래 영상의 배경으로 세련된 사무실이나 힙한 아파트, 카페, 북적북적한 쇼핑센터 등 현대 서양의 모습에 미래 기술이 더해진 세계를 선보인다. 이렇게 하면 미래가 더 와닿을 것 같다는 생각인 듯하지만, 이 생각은 이제 진부한 세계관이 되었다. 일상을 배경으로 미래를 설정하려면 디자이너는 일상을 비틀고 관람자의 상상력을 자극하는 새로운 방법으로 실험해야 한다.

영화 디자인은 일상적인 것과 비일상적인 것을 적절히 혼합해 활용한다. 닐 블롬캠프Neil Blomkamp 감독의 ‹디스트릭트 9District 9›(2009)에서 다른 모든 것이 평범한 배경에 극사실적으로 묘사된 외계인을 보면 신경이 거슬린다. 터무니없어 보이는 것이 아니라 애처롭고 짓밟힌 듯한 모습이다. 주변 환경과 전혀 상충하지 않고 이들이 타고 온 우주선처럼 시각적으로 조화를 이룬다. 알폰소 쿠아론 감독의 ‹칠드런 오브 맨›(2006)도 세트 디자인에 현실을 그대로 보여주는 접근 방식을 취한다. 예를 들어 보초가 세워진 배터시대교Battersea Bridge는 테이트모던Tate Modern Museum과 배터시 발전소를 융합한 예술부의 '예술의 방주'로 향하는 관문이 되는 등 기존의 런던 풍경에 새로운 요소를 녹여냈다. 이런 설정은 강력한 분위기를 연출하지만 시각적인 흥미는 조금 떨어진다. 이 부분은 ‹칠드런 오브 맨›의 제작팀이 창작보다는 레퍼런스 따르기를 목표로 했다고 공개적으로 인정했다. 따라서 경찰 제복이나 무기, 기타 국가 기구는 흔히 예상할

만한 것이다. 그러나 마크 로마넥Mark Romanek 감독의 영화
‹네버 렛 미 고Never Let Me Go›(2010)는 인간을 위해 살아 있
는 장기은행에서 복제 인간을 사육하는 사회의 윤리적·심리
적 결과를 탐구하는 우울한 경고성 이야기다. 이 영화는 대
략 1970년대나 1980년대의 인구가 적은 영국을 배경으로 하
며, 기존의 삭막한 콘크리트 공공건물과 주택 단지를 활용해
미래의 영국이 아닌 약간은 현대적이고 우울한 대안 세계를
제시한다. 복제 인간이 어떤 공간에 들어가기 위해 신분증을
리더기에 대야 한다든지 등의 약간은 시대착오적인 세부 요
소는 이 영화가 과거를 나타내는 것이 아니라는 사실을 알려
주는 용도로 매우 효과적이다. 다소 향수를 불러일으키는 시
각적 장치지만 익숙한 인터랙션과 깜박거리는 LED가 모든
것을 말해준다.

　　　　이 영화들은 우리가 물리적 허구에서 주장하는 것
과는 정반대의 역할을 한다. 우리는 영화가 실제가 아니라는
것을 알면서도 믿게 되는데, 이는 이것이 영화이고 우리가 영
화를 보기 전에 그 규칙을 완전히 알기 때문이다. 스페큘러
티브 디자인의 소품이나 소품이 속한 환경에 이 정도 수준의
사실주의를 적용하면 현실과 허구를 혼동하는 비생산적인
방식이 될 수 있다. 영화와 디자인에 관람자가 가진 기대치는
다르다. 그렇기에 현실이면서 동시에 비현실인 모호한 상태
의 사변적인 오브제는 새로운 미학적 가능성을 찾아보는 게
더 흥미롭다고 생각한다.

　　　　상당히 심미적인 패션 사진도 분위기 연출에 영감
을 얻을 수 있는 풍부한 원천이다. 패션 이미지는 가장 높은
수준의 시각적 기준에 따라 제작된 극도로 양식화되고 에로
틱한 평행 세계를 그려낸다. 《보그 이탈리아》 2007년 7월 호
와 2010년 8월 호에 실린 스티븐 마이젤Steven Meisel의 ‹중독

치료Rehab〉와 기름 유출 사고에서 영감을 받은 사진 스프레드는 심리적·환경적 재난을 미학적으로 표현했다. 1970년대 《보그》와 이외 출판물에 실린 기 부르댕Guy Bourdin의 이미지는 호텔 방처럼 허름한 배경으로 불길한 서사를 암시한다. 이 이미지는 우리의 상상력을 에로틱하고 어두운 시나리오로 이끌어간다.

구축된 비현실

영화, 그중에서도 특히 판타지와 SF와 어린이 장르에는 수많은 가상 세계와 환경이 존재한다. 〈찰리와 초콜릿 공장Charlie and The Chocolate Factory〉(2005), 〈아바타Avatar〉(2009), 스티븐 리스버거Steven Lisberger의 〈트론Tron〉(1982)과 조셉 코신스키Joseph Kosinski의 2010년 리메이크작 〈트론: 새로운 시작Tron: Legacy〉 같은 작품을 예로 들 수 있다. 하지만 이런 장르 외에는 시간과 장소를 벗어나 구축된 공간 그 자체를 장소로 실험하는 영화는 거의 없다. 미니멀하고 추상화된 퍼즐 환경에 갇혀 탈출해야 하는 사람 한 무리를 그린 빈센조 나탈리Vincenzo Natali 감독의 〈큐브Cube〉(1997)가 대표적인 예외다. 이처럼 구축된 공간은 디자이너가 거리두기를 도입할 수 있게 해 관람자가 자신이 보는 것을 단순히 인식하거나 단서를 읽는 것이 아니라 이해하도록 유도할 수 있다. 이런 공간은 '표현하기'에서 '제시하기'로 강조점을 옮기고, 순수한 엔터테인먼트에서 벗어난다. 이 방식은 아이디어를 탐구하는 데는 이상적이지만 엔터테인먼트에는 적합하지 않다.

　　라스 폰 트리에Lars von Trier의 〈도그빌Dogville〉(2003)은 구축되고 추상화된 세트를 최대한 활용한 좋은 예다. 이 영화는 용도를 가리키는 조잡한 이름이 적힌 도면으로 건물을 표현한 광활한 무대에서 시작한다. 세트 곳곳에

야스미나 시빅, ‹다마사슴Dama Dama›, 2008년. ‹디스플레이의 이데올로기들› 연작
중에서. 사진 제공: 작가

기묘한 소품이 드문드문 배치되어 있다. 이 영화는 시각적으
로 매우 충격적이어서, 보기 힘들다는 의견이 있긴 하지만 강
렬한 분위기를 형성한다. 베르톨트 브레히트의 소외 효과 원
리를 영화에 거의 직접적으로 적용한 극단적인 세트 디자인
으로, 줄거리보다 인물과 행동, 대사를 전면에 부각해 의도적
으로 영화에 몰입하기 어렵게 만든다.

　　　그러나 가장 실험적이고 다양한 사례는 순수 미술
에서 찾을 수 있다. 야스미나 시빅Jasmina Cibic의 ‹디스플레
이의 이데올로기들Ideologies of Display›(2008)은 매우 암시적
인 공간을 구축하고 각각을 가면올빼미나 북극여우, 보아뱀,
사슴 등 다양한 동물이 점유한 모습을 보여준다. 이 작품은
정확히 중립적이지는 않지만 무엇을 위한 것인지, 무엇을 의
미하는지 암시하지도 않는다. 존 우드John Wood와 폴 해리슨
Paul Harrison의 작품은 거의 항상 단순하고 추상적으로 구
축된 공간을 배경으로 한다. ‹10 × 10›(2011)에서는 카메라가

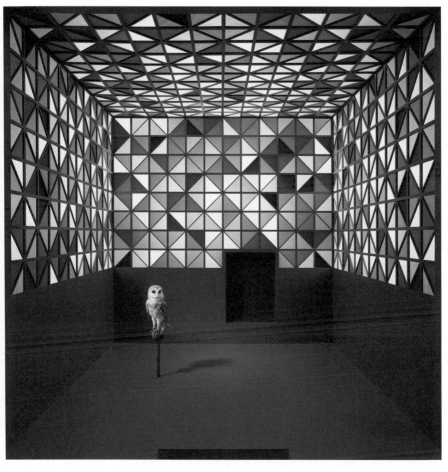

야스미나 시빅, ‹가면올빼미Tyto Alba›, 2008년. ‹디스플레이의 이념› 연작 중에서.
사진 제공: 작가

존 우드와 폴 해리슨, ‹10×10›, 2011년. 사진 제공: 작가와 캐롤/플레처Carroll/
Fletcher

한 장면의 위쪽에서 아래쪽으로 차례로 지나가며 타워 블록
의 사무실을 들여다봄을 암시한다. 각 사무실에서는 각자 의
상이나 소품, 그래픽과 관련해 설명하기 어려운 행동을 한다.
마치 각 근로자의 마음속 생각이 사무실 공간에 그대로 옮겨
져 있는 것 같다. 일반적인 회색 공간이 바뀌어 생각을 죽이
고 상상력을 억누르기보다 상상력을 발휘할 수 있게 해주는
무대가 형성된다.

 극단적인 미래주의와 자연주의에서 벗어나면서 스
페큘러티브 디자인에 미적이며 소통이 가능한 세계를 활용
할 수 있게 되었다. 그러나 디자이너가 이 자유를 활용하려
면 디자인 사변의 허구성을 받아들이고, 관람자에게 자기 아
이디어가 '실제'라고 설득하려 하기보다는 사변의 비현실성과
그로 인해 창출되는 미적 기회를 즐기는 법을 배워야 한다.

숨겨진 현실

아마도 우리에게 가장 풍부한 영감의 원천은 현실을 허구보다 낯설게 표현하는 사진 장르일 것이다. 이 사진들은 주로 숨겨진 대안적 논리의 소외적 특성을 포착하는 방식으로 촬영된, 관습적이거나 또는 고도로 기능적인 환경이다. 이 사진들은 보통 우리 사회에 속해 있더라도 우리와는 매우 다른 가치를 지닌 어딘가 다른 곳의 느낌을 전달한다. 1960년대 컴퓨터실 사진에는 전형적인 1960년대의 복장을 한 비서와 직원들이 격자 모양의 형광등과 타일 바닥에 놓인 추상적으로 만들어진 플라스틱 형태 주위에서 상호작용하는 모습이 담겨 있다. 이 공간의 대부분은 전적으로 컴퓨터의 필요를 중심으로 디자인되었으며, 섬세하고 복잡한 인간의 형태가 딱딱한 기계 구조와 대비되는 모습에서 여전히 아름다움이 느껴진다.

2000년대에는 몇몇 사진가가 실용적이면서도 기이한 환경의 미학에 초점을 맞춘 작품을 발전시켰다. 라르스 툰비에르크Lars Tunbjörk의 진지한 사진 〈사무실의 이방인Alien at the Office〉[8](2004)은 일상 공간을 특별하게 묘사한다. 그러나 이 생경한 공간은 많은 사람이 직장 생활을 하는 곳이다. 린 코헨Lynne Cohen의 『점령지Occupied Territory』[9](1987), 타린 사이먼Taryn Simon의 『숨겨진, 그리고 낯선 미국 색인An American Index of the Hidden and Unfamiliar』[10](2007), 리처드 로스Richard Ross의 『권위의 건축Architecture of Authority』[11](2007)은 우리가 존재한다는 사실은 알지만 어떻게 생겼는지 전혀 알지 못하는 공간을 드러낸다. 이 공간은 냉혹하고 비인간적인 성격을 띠며, 절대적인 필수 요소만 남겨 그 목적을 강조한다. 루신다 데블린Lucinda Devlin의 『오메가 스위트The Omega Suites』[12](1991-1998)는 극단적이면서도 섬뜩

린 코헨, ‹경찰학교 교실Classroom in a Police School›,1985년.
『점령지』(애퍼처Aperture, 1987; 2판, 2012) 중에서.

한 공간, 국가가 시민을 대신해 사람들의 목숨을 앗아가는
처형실을 엿볼 수 있게 해준다. 처형실은 인도적인 인간 살해
라는 한 가지 목적을 달성하기 위해 디자인한 간소하고, 유지
관리가 쉽고, 무참하게 설계된 환경이다. 이 공간에는 안전을
위한 조치와 마지막 순간에 처형을 철회할 상황에 대한 준
비, 집행 과정을 목격할 필요성 등이 반영된다. 마이크 맨델
Mike Mandel과 래리 술탄Larry Sultan의 『증거Evidence』[13](1977)
는 개념 사진의 초기 사례로 연구 센터나 실험실, 시험장, 산
업 시설의 아카이브에서 수집한 이미지를 캡션이나 정보 없

린 코헨, ⟨녹음실Recording Studio⟩, 1985년. 『점령지』(애퍼처, 1987; 2판, 2012) 중에서.

이 제시한다. 이 사진들은 관람자가 무슨 일이 일어나는지 해석하고 이야기와 의미를 투영하게 만들면서, 객관적인 기록조차 중립적인 경우가 드물다는 사실을 나타낸다.

　　그런데 이처럼 숨어 있는 현실이 사변의 미학에 흥미로운 이유는 무엇일까? 숨겨진 현실 그 자체가 비현실과 맞닿아 있고, 그중 상당수가 실제라고 믿기 어렵기 때문이라고 생각한다. 각각의 장소나 장치는 유일무이하거나 몇 개 존재하지 않으며, 우리가 직접 눈으로 볼 가능성은 거의 없다. 숨겨진 현실은 극단적인 가치를 담았는데, 누군가에게는

루신다 데블린, ‹버지니아 재럿에 있는 그린스빌 교도소의 전기의자Electric Chair,
Greensville Correctional Facility, Jarratt, Virginia›, 1991년. ‹오메가 스위트› 연작 중에서.
© Lucinda Devlin

마이크 맨델과 래리 술탄, ‹무제Untitled›,1977년. 『증거』(1977; 2판, 뉴욕: 디스트리뷰티드아트출판사Distributed Art Publishers, 2003) 중에서. 사진 제공: 마이크 맨델과 래리 술탄 상속인

이 세상에 있어서는 안 될 가치다. 마치 우리 세계의 극단적인 측면이 어떤 방식을 통해 전반적인 환경의 모습으로 일변한 평행 세계에 속하는 것처럼 보인다. 숨겨진 현실이 실제로 우리가 사는 세상에 있다는 사실을 알고는 충격을 받는 경우도 있다. 이런 이미지는 사변의 미학을 위한 프로토이미지 proto-image다. 이 이미지는 우리의 현재 모습과 우리가 변화할 잠재적인 모습 사이의 어딘가에 위치한 기술의 관념적 장면을 제시한다.

8
현실과 불가능 사이

스페큘러티브 디자인은 대중이나 전문가 관람자에게 전파하고 이들의 참여를 유도하는 일이 중요하기에 널리 회자되도록 디자인된다. 일반적인 전파 경로는 전시회와 출판물, 언론, 인터넷이다. 각각의 경로와 매체는 접근성이나 엘리트주의, 포퓰리즘, 정교성, 청중 등의 측면에서 제각기 다른 문제를 지닌다. 이처럼 스페큘러티브 디자인은 널리 전파되기 위해 눈에 띄어야 하지만, 그로 인해 한순간에 아이디어를 전달하는 시각적 아이콘에 그쳐버릴 위험이 있다. 최고의 스페큘러티브 디자인은 단순히 아이디어를 전달하는 것을 넘어서, 반드시 한눈에 확연히 드러날 필요는 없지만 디자인 결과물의 가능한 활용도와 상호작용, 행동을 제시하는 것이다.

개념적 윈도쇼핑개

지금까지 전시회는 우리의 주요 무대였다. 프로젝트는 여러 맥락을 통해 발전시켜 왔더라도, 연구와 실험의 결과를 발표하는 일종의 발표 자리 역할은 전시회가 한다.

　　디자인 전시회는 일반적으로 기존 제품을 선보이거나, 역사적 사조를 조망하거나, 영웅과 슈퍼스타를 기념하지만, 비판적 성찰을 위한 공간처럼 다른 목적으로도 활용될 수 있다. 웰컴트러스트Wellcome Trust와 피트리버스박물관Pitt Rivers Museum, 런던박물관Museum of London 같은 기관의 소장품 중에는 시간이나 지리적으로 멀리 떨어져 있는 사회의 일상적인 물건이 있다. 우리는 낯선 신발이나 제의적인 물건을 보면 이 물건이 어떤 사회에서 만들어졌을지, 어떤 구조로 만들어졌는지, 어떤 가치관과 신념, 꿈이 동기가 되었는지, 부유했는지 혹은 가난했는지 궁금해진다. 우리는 윈도쇼핑의 형태로 머릿속으로 여러 가지를 시도해 본다. 이런 물건은 상상력을 발휘해야 하는 노력을 요구하지만 개인에게 해석의 여지를 제공하기도 한다. 만약 우리가 시간을 되돌아보는 대신 대안 사회나 가능할 수도 있는 미래에서 온 허구적 유물을 제시한다면, 사람들은 일종의 사변적 물질문화나 허구적 고고학, 상상 인류학 같은 방식으로 그 사물을 이해하려고 할까?

　　다수의 디자이너가 디자인을 선보이는 자리로서의 뮤지엄과 갤러리를 접근성 낮고 상류층만을 위한 장소라는 부정적인 시각으로 바라본다. 그러나 오늘날에는 디자인 전문 뮤지엄과 과학 박물관, 국립 뮤지엄, 지역 아트센터, 개인 갤러리 등 수많은 종류의 뮤지엄과 갤러리가 각기 다른 목적을 추구하고 다양한 관객층을 대상으로 하며, 이들 각각은 디자이너와 대중에게 매우 다양한 기회를 제공한다.

　　우리는 예전에는 온갖 노력을 다해 화이트 큐브나

이와 비슷한 공간에서 작품을 전시하는 것을 피하려고 했다. 대신 상점의 쇼윈도나 집, 쇼핑센터, 카페, 정원 등에서 작품을 선보였다. 그러나 늘 우리가 탐구하려던 아이디어보다는 공간 자체나 맥락에 관한 작품이 되어버렸다. 그러면서 서서히 뮤지엄과 갤러리를 때로는 디자이너, 때로는 더 많은 대중과 함께하는 실험 공간이나 테스트의 장으로, 실험 결과를 보고하고 공유할 수 있는 장소로 생각하기 시작했다. 뮤지엄과 갤러리는 더욱 심미적이고 친밀하고 직접적이고 사색적인 형태로 쟁점과 아이디어에 관여할 수 있게 하면서 다른 매체를 보완할 수 있다.

2000년대 초반부터 전시나 잡지 리뷰뿐 아니라 유튜브와 비메오, 트위터, 개인 웹사이트, 블로그 등에 이르기까지 다양한 매체를 통해 디자인을 전파할 수 있는 경로가 폭발적으로 증가했다. 스푸트니코!의 ‹월경 기계: 타카시의 테이크›는 2010년 영국 RCA의 학위 전시회에 처음 전시되었고, 이 전시의 관람객은 2만 명이었다. 이 작품은 잡지 «와이어드Wired» 온라인에 소개되었고, 이후 여러 기술이나 미디어 아트 전문 블로그에 게재되어 심도 있는 논의를 불러일으키고 깊이 있는 비평을 받았다. 트위터에서 널리 알려지며 작품이 대대적이지만 피상적으로 노출되기 시작했고 때로는 지나치게 단순화되거나 선정적으로 묘사되기도 했다. 도쿄미술관Tokyo Museum of Art 전시에서 예술 작품으로 모습을 드러낸 후에는 신문과 미술 잡지, 서적, 도록 등에도 실렸다. 2011년에는 MoMA에서 열린 전시 ‹토크 투 미Talk to Me›에 디자인 작품으로 선보였다. 이 작품은 이 전시를 통해 대중뿐 아니라 디자이너와 전문가에게도 많은 도전을 주었다. 또 이 시기에 청소년을 대상으로 한 유튜브 동영상도 있었다.[1] 이 작품은 영국 RCA의 학생 프로젝트로 처음 선보인 이후

고급문화에서 저급 문화로, 대중문화에서 틈새 문화로 끊임
없이 옮겨가며 예술과 디자인, 기술의 맥락을 넘나들었다. 디
자이너는 프로젝트 기간 내내 트위터와 페이스북 같은 소셜
미디어를 적극적으로 활용해 작품을 홍보하고 자원봉사자와
협업자, 지원을 구했다. 작품을 전시한 장소를 기준으로 예술
작품 혹은 디자인 제안, 고급문화, 대중문화, 청소년 센세이
션 등 어느 한 범주에 속한다고 말하기는 어렵다. 이 모든 것
은 어떤 관객이 어디서 어떻게 접하느냐에 따라 달라진다.

사변을 위한 분더카머

스페큘러티브 디자인의 포지셔닝은 늘 어려운 문제다. 많은
사람이 영화 소품이나 공상 과학, 제품 디자인, 예술 등을 떠
올리며 자신이 보는 것이 무엇인지, 그것을 어떻게 이해하고
받아들여야 하는지 고민한다. 우리는 2009년에 마이클 존 고
먼과 함께 더블린과학갤러리Science Gallery Dublin의 전시를
기획하고 이 문제를 실험한 적이 있다. '만약 …라면 어떻게
될까?'라는 가정 시나리오의 질문을 제목으로 사용해 각 전
시품을 질문으로, 즐길 거리로, 또 특정한 주제에 관해 사변
할 수 있는 소품으로 표현했다. 관람객은 이 전시회를 통해
일상적인 현실에서 한 걸음 벗어나 실재하는 디자인 제안 형
태의 다양한 가정 시나리오에 관여하며 즐길 수 있었다.

　　　　전시회는 서로 다른 분야의 과학에 대한 사회적·문
화적·윤리적 영향을 탐구하는 스물아홉 개의 프로젝트로 구
성되었다. 대부분의 프로젝트는 영국 RCA 디자인 인터랙션
프로그램의 석사 졸업 프로젝트로, 과학자와 협의를 통해 완
성되었다. 질문으로는 "물건을 만들 때 인체 조직을 사용할
수 있다면 어떻게 될까?" "일상 용품에 합성 생물학으로 생
산된 살아 있는 조직이 포함되어 있다면 어떻게 될까?" "연인

202

캐서린 크레이머와 조이 파파도풀루, 〈구름 프로젝트〉, 2009년.

의 유전학적 잠재력을 평가할 수 있다면 어떻게 될까?" "냄새를 이용해 완벽한 파트너를 찾을 수 있다면 어떻게 될까?" "기계가 우리의 감정을 읽을 수 있다면 어떻게 될까?" 등이 있었다. 이 전시회는 성인 관람객을 목표로 하고 상호작용이 거의 없는 방식으로 진행되었지만, 실제로는 학교에서 배우는 과학 관련 문제에 관해 토론할 기회를 제공함으로써 학생과 선생님으로부터 놀라운 반응을 끌어내며 성공을 거두었다.

　　전시품 중 하나인 캐서린 크레이머Catherine Kramer와 조이 파파도풀루Zoe Papadopoulou의 〈구름 프로젝트The Cloud Project〉(2009)는 나노 기술에 관해 토론하는 자리를 마련했다. 두 디자이너는 나노 기술을 사용한 제품의 폐기와

던과 라비, ‹만약 …라면 어떻게 될까?› 2010–2011년. 런던의 웰컴트러스트 전면
유리. 사진: 던과 라비

나노 입자가 석면처럼 건강에 해로운지 여부를 둘러싼 논쟁
에 관심 두었다. 이들은 연구 초기에 요리사가 액체 질소를
사용해 아이스크림을 만들기도 하는 것을 보고, 분자 수준
에서 변형시키면 먹는 감각에 영향을 준다는 사실을 발견했
다. 이것을 나노 아이스크림으로 명명하고 아이스크림 트럭
을 이동식 플랫폼으로 활용해 사회 활동가와 과학자 등의 강
연과 발표를 진행하기로 했다. 프로젝트를 진행하면서 지구
공학에 관심이 있는 나노 과학자 리처드 존스Richard Jones를
비롯해 많은 과학자에게 자문했다. 그 과정에서 적어도 이론
적으로는 기존의 구름 씨뿌리기 기술을 변형하면 씨앗 뿌린
구름으로부터 맛이 가미된 눈을 만들 수 있다는 사실을 알
게 되었다. 이를 바탕으로 구름에 씨앗을 뿌려 맛이 가미된
눈을 만드는 아이스크림 트럭, 구름 프로젝트가 탄생했다.

던과 라비, ‹만약 …라면 어떻게 될까?› 2010-2011년. 런던의 웰컴트러스트 전면
유리. 사진: 켈렌버거화이트

던과 라비, ‹만약 …라면 어떻게 될까?›, 2011년. 베이징국제디자인트리엔날레.

이 시점에서 이 기술은 기술적으로나 재정적으로 석사 프로 젝트에서 가능한 수준을 넘어섰기에 구름 씨뿌리기 원리를 실제로 작동시키지는 못했다.

아이스크림 트럭은 전 세계의 여러 과학 축제에 등 장했으며, 매번 초대된 게스트가 발표하는 동안 관람객은 이 산화탄소 탄산 거품이나 액체 질소 아이스크림, 먹는 대신 흡입하는 가향 증기 등 기술적으로 변형된 다양한 형태의 아 이스크림을 시식한다. 관람객은 나노 기술이 건강에 미칠 수 있는 영향에 대한 토론을 듣고 참여하면서 기술적으로 변형 된 맛있는 음식을 경험한다.

'만약 …라면 어떻게 될까?'라는 가정 시나리오의 질 문을 활용하는 방식은 2010-2011년 웰컴트러스트의 쇼윈도 를 위해 개발한 접근법이었다. 이곳에 전시할 작품은 행인들 이 보행로를 걸을 때나 지나가는 버스 안에서, 또는 근처 정 류장에서 버스를 기다리면서 다양한 거리에서 작품을 볼 때 강력한 시각적 효과를 주고 흥미와 호기심을 불러일으킬 수 있는 것으로 선정했다. 2011년에 열린 첫 번째 베이징국제디 자인트리엔날레Beijing International Design Triennial를 위해서 는 세 번째 '만약 …라면 어떻게 될까?' 형태를 만들어 대형 이미지와 동영상을 테이블 위에 전시된 작은 오브제와 병치 했다. 세 전시 모두 사변을 위한 '분더카머Wunderkammer', 즉 호기심의 방 역할을 하며 예술이나 제품 디자인이 아닌, 상 상 인류학 전시를 선보였다.

가상의 기관

우리는 공학물리학연구위원회Engineering and Physical Scienc- es Research Council(이하 EPSRC)와 협력해서 ‹EPSRC 임팩 트!EPSRC Impact!› 프로젝트(2010)를 진행하기 위해 열여섯

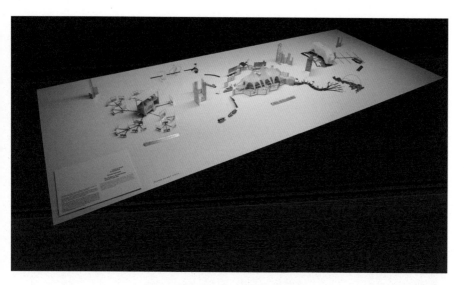

디자인 인터랙션(영국 RCA), ‹EPSRC 임팩트!› 2010년. 프로젝트와 전시. 사진: 실뱅 들뢰

명의 디자이너를 선정하고 기금 지원을 받는 열여섯 개의 연구 프로젝트에 연결했다.[2] 전시회의 프로젝트는 재생 에너지 장치나 보안 기술부터 떠오르는 분야인 합성 생물학이나 양자 컴퓨팅에 이르기까지 다양했다. 디자이너들은 단순히 과학 연구를 적용하는 데만 초점을 맞추지 않고 연구의 사회적·윤리적·정치적 영향을 탐구했다.

 이 전시회는 갤러리에서 열렸지만 '화이트 큐브' 설정을 줄이고 기관 개관일의 모습을 본떴다. 관람객들은 탁자 위에 펼쳐진 다양한 학제 간 연구 프로젝트의 결과물을 감상할 수 있었다. 받침대 대신 탁자를, 스포트라이트 대신 낮은 천장 조명을 사용하고 카펫이 깔린 바닥과 페인트를 칠한 낮은 벽으로 구성한 전시 디자인은 가상의 연구소 분위기를 풍겼다. 이 프로젝트는 새로운 과학적 아이디어에 대한 창의

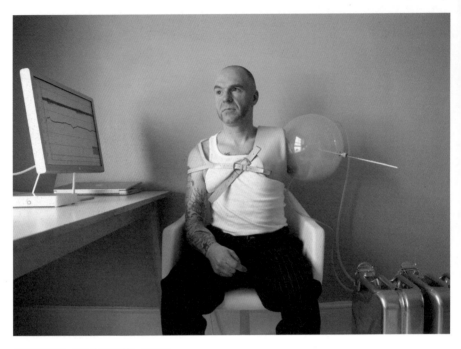

리바이털 코헨, ⟨환각지 기록 장치⟩, 2010년.

적인 해석을 더해 연구에 새로운 관점을 가져다주었다. 케임
브리지뇌복구센터Cambridge Centre for Brain Repair와 협업한
리바이털 코헨의 ⟨환각지 기록 장치Phantom Recorder⟩(2010)
는 사람의 신경계와 의수 사이의 인터페이스를 개선하기 위
한 의학 연구로 의학 기술을 더욱 관념적으로 적용하는 출
발점이 되었다. 팔다리를 잃으면 뇌는 종종 독특한 환각지를
발달시킨다. 이 감각은 연장된, 추가된, 또는 단순히 대체된
감각일 수도 있다. 케임브리지 연구팀이 연구 중인 이 기술은
이론상으로 감각을 기록해 둔 후 나중에 재생해 가상의 느
낌이지만 중요한 감각을 유지할 수 있게 해준다. 의수를 장착
하면 기록된 환각지의 디지털 데이터가 임플란트로 전송되

데이비드 벤케, ‹패뷸러스 패버즈›, 2010년. 사진 제공: EPSRC

어 신경을 통해 이어 붙인 가상의 손이나 세 번째 발, 분할된
팔의 감각을 재현할 수 있다. 이 프로젝트는 심각하고 어려운
현실적 문제에 관한 연구를 좀 더 관념적인 필요에 적용한다.
의학 기술로 몸을 고치는 것에서 완전히 새로운 감각과 가능
성을 창조하는 것으로 관점을 전환한다.

　　　데이비드 벤케는 ‹패뷸러스 패버즈Fabulous Fabb-
ers›(2010)를 위해 속성 모형과 유사하지만 전자 장치가 내장
된 기기의 초소형 통합 제조를 연구하는 과학자 집단과 함께
작업했다. 벤케는 이 기술이 공장의 의미를 바꿀 수 있을지
궁금했다. 도시 외곽 지역에 위치한 공장의 육중한 기계가 없
어지면, 마치 제조업계의 축제가 열린 것처럼 도시와 도시를

오가며 며칠 동안 설치했다가 옮겨가는 유랑식 공장이 생겨날 것이다. 기업의 호화로운 텐트나 소박한 1인 키오스크는 물론이고, 고속도로 아래나 주차장에 주차한 불법 승합차가 암시장의 수요를 충족시킬 것이다.

〈패뷸러스 패버즈〉가 불가능해 보이는 유토피아를 나타낸다면, 아납 자인과 존 아덴의 〈5차원 카메라The 5th Dimensional Camera〉(2010)는 단번에 불가능하다고 말할 수 있다. 이들은 양자역학을 연구하는 과학자들과 협력해 양자물리학에서 제시하는 대안적 우주를 촬영할 수 있는 허구의 카메라 소품을 개발했다. 그리고 사람들이 이 소품을 통해 가능한 평행 세계를 엿보고 어떻게 대처하는지 탐구했다. 이 소품은 전시를 위해 제작된 여러 디자인 중에서 가장 허황한 것이었지만, 다중 우주에 관한 논의를 시작할 구체적인 출발점으로 과학 출판물에 실렸다.

프로젝트의 초점은 전시였지만, 디자인과 과학이 상호작용할 다양한 방식을 조명했다. 디자인에는 과학 연구 내용을 전달하거나 설명하는 데 사용되는 '과학을 위한 디자인 design for science', 디자이너와 과학자의 진정한 협업인 '과학과 함께하는 디자인design with science', 디자이너가 과학을 수행하는 '과학을 통한 디자인design through science', 디자인으로 과학 연구에서 발생하는 문제와 영향을 탐구하는 '과학에 관한 디자인design about science'이 있으며, 우리에게 가장 흥미로운 접근 방식은 '과학에 관한 디자인'이다. 몇몇 사례에서 디자이너는 과학자의 연구에 부정적 영향을 미칠 수 있다는 사실을 알게 되더라도, 그동안 쌓은 신뢰 때문에 어두운 가능성을 계속 추적하는 일은 옳지 않다고 느꼈다. 우리가 생각하는 가장 유망한 모델은 비판적 거리를 유지할 수 있도록 여러 과학자에게 자문하며 주제를 탐구하는 것이다.

슈퍼플럭스(아납 자인과 존 아덴), ‹5차원 카메라›, 2010년.

연쇄 반응

우리는 소품, 분위기, 보충 자료, 연출 등을 통해 암시되는 '지
금 여기'의 현실과 허구 세계 간의 관계를 어떻게 관리할 수
있는지에 매우 관심이 많다. 2010년 생테티엔국제디자인비
엔날레의 ‹현실과 불가능 사이Between Reality and the Impossi-
ble›에서 우리는 전시품부터 무대 배경까지 모든 것을 디자
인할 수 있었기에 이 문제를 철저하게 탐구할 수 있었다. 먼
저 아이디어를 디자인으로 전환한 다음, 작가 알렉스 버렛
Alex Burrett과 사진작가 제이슨 에번스Jason Evans와 협업해 글
과 사진을 통해 시나리오를 개발했다. 전시에서는 모든 것에
동등하게 중요도를 부여했으며, 사진과 글은 디자인 옆에 입
체적인 오브제로 전시했다. 의도는 우리의 초기 생각과 아이

던과 라비, 〈현실과 불가능 사이〉, 2010년. 생테티엔국제디자인비엔날레. 사진: 던과 라비

디어에서 시작해 오브제와 에번스의 이미지, 버렛의 글을 통해 관람객의 상상력과 다른 매체의 보도에서 더 발전하는 연쇄 반응을 일으키려는 것이었다. 이 작품은 〈인구 과잉 지구를 위한 디자인, 1번: 수렵채집가Designs for an Overpopulated Plant, No. 1: Foragers〉 〈이동식 단속Stop and Scan〉 〈EM 청취자 EM Listeners〉 〈사후 세계AfterLife〉 네 개의 프로젝트로 구성되었다. 여기서는 〈수렵채집가〉에 초점을 맞출 것이다.[3]

수렵채집가

이 프로젝트의 출발점은 식량 부족에 직면한 농업의 미래를 탐구한 디자인인다바Design Indaba의 개요였다. 유엔에 따르면 우리는 향후 40년 동안 식량을 지금보다 70퍼센트 더 많이 생산해야 한다. 그러나 인구는 계속해서 과도하게 늘어나

던과 라비, ‹인구 과잉 지구를 위한 디자인, 1번: 수렵채집가›, 2009년. 영상 스틸.

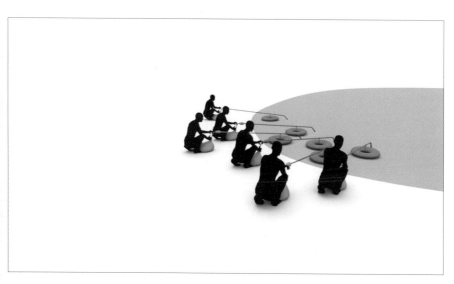

던과 라비, ‹인구 과잉 지구를 위한 디자인, 1번: 수렵채집가›, 2009년. 영상 스틸.

고 자원이 소진되어 감에도 경고 신호를 모두 무시한다. 현재 상황으로는 전혀 지속 불가능하다. 유엔은 2050년 세계 인구가 90억 명이 될 것으로 예측한다. 우리는 정부와 산업계의 노력만으로는 문제를 해결할 수 없고, 사람들이 가용한 지식을 활용해 아래에서부터 자체적인 해결책을 만들어야 한다는 전제를 바탕으로 진화 과정과 분자 기술[4]을 살펴보고 이 상황을 통제하거나 스스로 진화할 방법이 있을지 살펴봤다.

인간이 아닌 다른 포유류나 조류, 어류, 곤충의 소화 체계에서 영감을 얻은 새로운 소화 장치와 합성 생물학[5]을 조합해 사람이 먹지 않는 음식에서 영양 성분을 추출할 수 있다면 어떨까? 〈수렵채집가〉는 사회의 주변부에서 일하는 기존 집단, 처음 보면 극단적으로 보일 수도 있는 게릴라 정원사나 창고 생물학자, 아마추어 원예사, 수렵채집가 등을 기반으로 한다. 이 집단에서 영감을 받아 스스로 운명을 개척하고 외부에서 작동하는 소화 체계 장치를 만드는 사람들의 집단을 생각해 냈다. 이들은 합성 생물학을 활용해 미생물로 장내 박테리아를 만들고 도시 환경의 영양학적 가치를 극대화하는 기계 장치를 개발해 점점 한계를 드러내는 상업적 식단의 문제를 보완한다. 이들은 새로운 도시 수렵채집가다.

오브제를 개발할 때는 폭넓게 접근하며 단기 발효 용기를 목에 걸고 다니는 사람부터 더욱 극단적으로 인공 기관을 장착해 트랜스휴머니즘적 가치를 제시하는 사례에 이르기까지 다양한 사람들의 시나리오를 탐구했다. 오브제와 사진을 디자인할 때는 극사실주의를 피했다. 이 작품이 비현실적이라는 점을 명확히 알려 관람자들이 작품을 제품이 아닌 아이디어로 인식하는 것이 매우 중요했다. 사진작가는 수렵채집가들에게 지저분하고 뻔한 옷 대신 아웃도어의 스포티한 옷을 입혀 유기농을 선호하고 기술에 반대할 것이라는

THE WAY YOU MOVE

I never judge someone by their appearance. I look at the way they move – it runs far deeper. A junkie in a fine suit and Italian leather shoes still fidgets like they're itching for a fix.

One of the first things that struck me about The Foragers was the way they move. Every social group has its idiosyncratic way of moving, with common postures and locomotion styles subconsciously copied by those wanting to belong.

For those who live close to the land, aping is unnecessary. Their physicality is forged by their environments. Arable farmers stride as if permanently crossing freshly ploughed fields. Goat herders display balletic balance gained from negotiating steep mountainsides. Surfers adopt athletic poses: living statues infused with Neptune's might.

Foragers, because they live closer to the land than any group, are the most physically in tune with their surroundings. Although human, if you blur your eyes they are beasts patrolling the Serengeti or wild creatures waltzing through a jungle. I'd previously found our kind clumsy, as if unsteadily making our way on two legs is penance for mastery of the planet. Let me tell you, these committed hobbyists have recaptured the natural grace of the animal kingdom.

알렉스 버렛, 〈이야기〉, 2010년. 〈현실과 불가능 사이〉 중에서. 생테티엔국제디자인비엔날레.

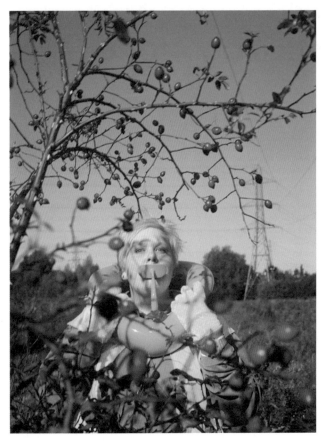

던과 라비, 〈인구 과잉 지구를 위한 디자인, 1번: 수렵채집가〉 중에서, 2010년. 사진: 제이슨 에번스

기대를 깨뜨렸다. 버렛의 짧은 이야기는 수렵채집가들이 이상주의와는 거리가 멀고 매우 실용적이며, 사이비 종교처럼 고립된 집단이나 공동체라기보다는 주류 사회와 복잡한 관계를 맺었음을 시사했다. 이 프로젝트의 다양한 상, 즉 오브제와 사진, 글을 공간에 동등한 중요도로 배치해 관람객이 전시 공간을 돌아다니며 〈수렵채집가〉에 대한 자기 생각을

던과 라비, ⟨인구 과잉 지구를 위한 디자인, 1번: 수렵채집가⟩ 중에서, 2010년. 사진: 제이슨 에번스

조합할 수 있도록 했다.

우리는 디자인 전시회가 과학과 연계할 때 커뮤니케이션 매체로서가 아니라 다가올 기술의 미래에 대한 토론과 논쟁을 촉발할 때 엄청난 가치와 잠재력이 있다고 믿는다. 존 그레이John Gray가 저서 『엔드게임: 후기 현대 정치사상의 질문Endgames: Questions in Late Modern Political Thought』에서 쓴 것처럼 "과학과 기술은 우리 사회가 과학과 기술을 수용하고 때로는 억제할 수 있을 만큼 풍부하고 깊은 자기 이해를 근간으로 하는 문화와 공동체를 지닐 때만 인간의 필요에 부응할 것이다. 후기 현대 사회는 과연 그러한가?"[6]

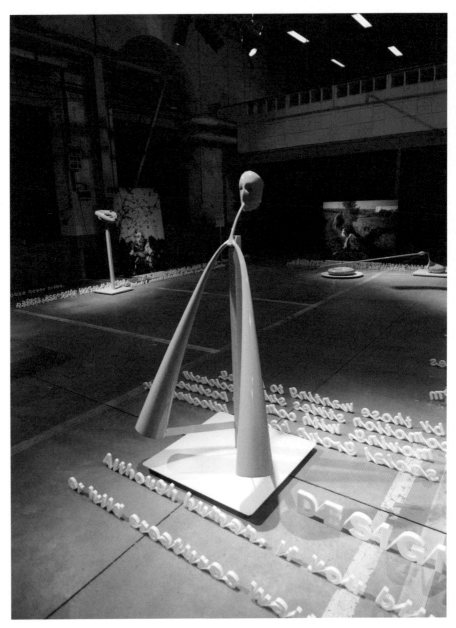

던과 라비, ‹현실과 불가능 사이›, 2010년. 생테티엔국제디자인비엔날레. 사진: 던과 라비

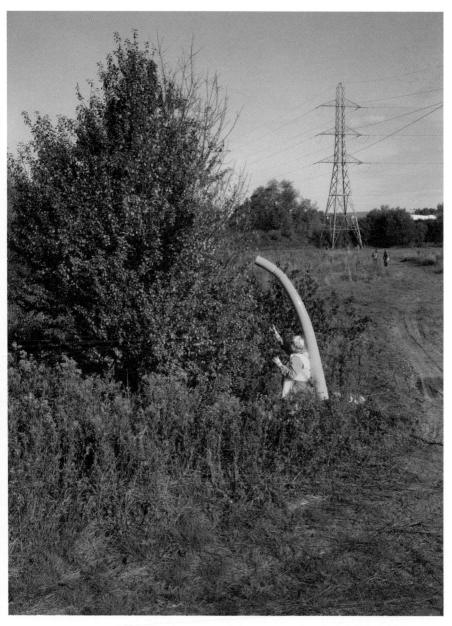

던과 라비, 〈인구 과잉 지구를 위한 디자인, 1번: 수렵채집가〉 중에서, 2010년. 사진: 제이슨 에번스

던과 라비, ‹인구 과잉 지구를 위한 디자인, 1번: 수렵채집가› 중에서, 2010년. 사진: 제이슨 에번스

전시, 그중에서도 특히 뮤지엄 전시는 ‘자기 이해’를 탐구하고 풍부하게 해주는 이상적인 장소다. 전시회가 무엇이며 어떻게 작동하는지에 대한 기존의 개념을 바탕으로 새로운 접근 방식과 발표의 형식을 개발할 수 있다. 요즘에는 전시회 접근성이 매우 높다. 벨기에의 미술관인 Z33의 관장 얀 뷜렌 Jan Boelen의 말을 옮기면, 우리는 관람객을 목표 대상으로 삼기보다는 형성해야 한다.[7] 전시회는 과학뿐 아니라 정치나 법률, 경제 등 여러 분야의 사람 가운데 디자인이 우리 삶을 형성하는 아이디어와 학문에 어떻게 관여할 수 있는지에 관심 있는 이들을 한자리에 모을 수 있다. 우리는

던과 라비, ‹인구 과잉 지구를 위한 디자인, 1번: 수렵채집가› 중에서, 2010년. 사진: 제이슨 에번스

MoMA 큐레이터 파올라 안토넬리의 의견처럼, 뮤지엄은 사회를 다시 생각해 보는 실험실이며, 이미 존재하는 것을 보여주는 것보다 아직 존재하지 않는 것을 보여주는 걸 더 중요하게 여기는 장소가 될 수 있다는 데 전적으로 동의한다.

9

모든 것을 사변하기

스티븐 던컴Stephen Duncombe은 저서 『꿈: 판타지 시대의 진보 정치 재구성Dream: Re-imagining Progressive Politics in an Age of Fantasy』에서 급진 좌파가 이성에 지나치게 의존한 나머지 판타지와 조작된 현실이 우리 삶에서 차지하는 위치를 무시한다고 주장한다. 테마파크에서부터 드라마, 브랜드에 이르기까지 좋든 싫든 우리는 이제 수많은 현실 속에 산다. 던컴은 급진주의자들이 이 현실을 수용하고 비판적으로 활용해 공공의 이익과 진보 정치의 광경을 뒤엎어야 한다고 주장한다. 디자이너는 보통 이와 반대되는 쪽에 서서 사람들에게 소비를 늘리라고 장려하는 광경을 만들어 내므로 이런 태도를 갖추기가 특히 어렵다. 스페큘러티브 디자인이 심각하고 규모가 큰 문제에 극도의 창의적인 상상력을 발휘해 관념적이고 비판적이며 진보적인 것을 결합하면서 사회적, 그리고 가능하다면 정치적인 역할까지 할 수 있을까?

전반적인 수준에서 작동하더라도 대규모의 사변 사고는 디자인 사고design thinking나 소셜 디자인social design과 다르다. 디자인 싱킹은 문제 해결에 초점을 맞추고, 소셜 디자인은 완전히 상업적인 주제에서 벗어나 더 복잡한 사람의 문제를 다루긴 하지만 역시 어떤 것을 바로잡는 데 초점을 맞춘다. 대규모 스페큘러티브 디자인은 '공식적인 현실'에 이의를 제기하는 것으로, 대안 디자인 제안을 통해 반대 의견을 표현하는 방식의 한 형태다. 영감을 주고, 널리 퍼져나가고, 촉매로 작용하기를 목표로 하며, 한 발짝 뒤로 물러나 멀리서 바라보며 가치와 윤리를 다룬다. '실제' 현실과 '실제가 아닌' 현실의 구분을 모호하게 만들면서 꿈과 상상을 일상과 분리하는 보이지 않는 벽을 극복하려고 노력한다. 전자는 지금 여기에 존재하는 반면, 후자는 유리 칸막이 뒤나 책 안에 존재하거나 사람들의 상상 속에 갇혀 있다. 디자인 사변은 우리가 사는 세상에 존재할 수 있는 다양한 세계를 구체화할 수 있다. 현재가 과거에 의해 만들어졌다는 사실을 인정하듯, 현재가 미래에 의해, 그리고 미래에 대한 우리의 희망과 꿈에 의해 형성된다고 생각할 수도 있다.

자유로운 주체

변화는 선전이나 기호학적이고 무의식적인 커뮤니케이션, 설득과 논쟁, 예술, 테러, 사회공학, 죄책감, 사회적 압력, 변화하는 라이프스타일, 법률, 처벌, 세금, 개인의 행동 등 다양한 곳에서 일어날 수 있다.[1] 디자인은 이 중 어떤 요소와도 결합할 수 있지만, 우리가 가장 중요하게 생각하는 것은 마지막 요소인 개인의 행동이다. 우리는 변화가 개인에서 시작되며, 개인이 의견을 형성할 수 있도록 다양한 선택권을 제시해야 한다고 믿는다.

변화와 관련해 디자인을 논의할 때 '넛지nudge'[2]라는 개념이 자주 등장한다. 이 개념은 디자인을 통해 사람들이 어떤 주체, 일반적으로는 클라이언트 조직이 바라는 선택을 하도록 넛지함으로써 행동을 변화시킬 수 있다는 것을 의미한다. 예를 들어 가게에서 학생들이 더 건강한 음식을 먹도록 정크 푸드는 낮은 선반에 진열하고 건강에 좋은 음식은 눈높이에 놓는 것이다. 1990년대 초부터 이 분야를 연구해온 스탠퍼드대학교 출신 심리학자 B. J. 포그B. J. Fogg는 이를 '캡톨로지captology'라고 부른다.[3] 포그는 사회 변화보다는 주로 소규모 상호작용에서 설득과 컴퓨터가 만나는 부분에 초점을 맞춘다. 하지만 기술과의 상호작용을 넘어 사회적 또는 대중적 규모로 확장되면 사회공학에 더 가깝게 느껴질 수 있다. 이 부분은 서비스 디자이너가 공공서비스 프로젝트에 적용한 디자인 싱킹을 접할 때 겪는 어려움 중 하나다. 디자인 싱킹은 우리의 행동을 교묘하게 살짝 수정하는 데 사용될 수 있다. 예를 들어 영국 정부의 내각부 웹사이트에는 다음과 같이 적혀 있다. "사람들이 스스로 더 나은 선택을 할 수 있게 장려하고, 가능하게 하며, 지원할 혁신적인 방법을 찾기 위해 2010년 7월 행동인사이트팀Behavioural Insights Team이 설립되었습니다."[4]

우리는 우리의 행동이 바뀌어야 한다고 믿지만, 사실 자기 행동(예: 건강 및 운동)을 바꾸는 건 개인에게 달려 있고, 특정 행동(예: 당사자뿐 아니라 모두에게 영향을 미치는 흡연 같은 행동)을 금지하는 건 정부에게 달려 있다. 양극단 모두 변화의 이유는 분명하다. 디자인은 행동이 변화하지 않으면 어떤 일이 일어나고, 행동이 변화하면 어떤 일을 달성할 수 있는지 강조하거나 무엇이 어떻게 변화해야 하는지 간단히 전달하는 역할을 할 수 있다. 물론 이는 낮은 교육 수준이

나 기타 요인을 고려하지 않은 인간 본성에 대한 이상주의적인 시각이지만, 우리는 사람들에게 자기 선택의 통제력이 조금밖에 없거나 전혀 없다고 가정하는 것보다 이상에 기반하는 디자인 접근법을 선호한다. 우리는 사람들이 늘 합리적이지는 않아도 스스로 결정을 내릴 수 있는 자유로운 주체라고 생각한다. 소비자로서 우리는 가치관이 맞지 않는 기업이나 국가가 생산한 제품을 구매하지 않기로 선택할 수 있고, 시민으로서 우리는 투표하고, 시위하고, 항의하고, 극단적인 경우에는 폭동까지 일으킬 수 있다.

에릭 올린 라이트가 『리얼 유토피아』에서 지적했듯 "달성할 수 있는 것의 실제 한계는 사람들이 어떤 종류의 대안을 실행할 수 있을지 믿는 마음에 어느 정도 달렸다."[5] 바로 여기가 스페큘러티브 디자인이 개입하는 지점이다. 스페큘러티브 디자인은 실행 가능/불가능한 모든 범주의 가능성을 가시화해 고려할 수 있게 만든다. 라이트는 이어서 다음과 같이 적었다. "가능성의 사회적 한계에 대한 주장은 물리적·생물학적 한계에 대한 주장과는 다르다. 사회적 한계의 경우 사람들이 믿는 한계가 조직적으로 가능성에 영향을 미치기 때문이다. 따라서 기존의 사회 구조와 권력, 특권 제도에 대응하는 실행 가능한 대안을 체계적이고 설득력 있게 설명할 근거를 개발하는 일은 중요하다. 이 일은 달성할 수 있는 대안의 사회적 한계를 스스로 변화시키는 사회적 과정의 한 요소다."[6]

우리는 실행할 수 없는 대안이라도 상상력만 넘친다면 가치가 있으며 각자 자신만의 대안을 떠올릴 영감의 원천이 될 수 있다고 생각한다. 스페큘러티브 디자인은 상상력을 불러일으키고, 정확히 어떤 것을 지칭하지 않더라도 확실히 그보다 더 많은 일이 가능하다는 느낌을 주는 촉매제가 될

수 있다. 스페큘러티브 디자인은 현실 그 자체뿐 아니라 우리와 현실의 관계를 재설정하는 데도 기여한다. 하지만 이를 위해서는 스페큘러티브 디자인을 넘어 모든 것을 사변하기로, 즉 다양한 세계관과 이념과 가능성을 생성하는 방향으로 나아가야 한다. 세상의 방식은 우리가 생각하는 방식에서 비롯되며, 우리 머릿속의 아이디어가 바깥으로 나와 세상을 형성한다. 우리의 가치관과 정신 모형mental model, 윤리가 바뀌면 그 세계관에서 비롯된 세상도 달라질 것이고, 우리는 더 나은 희망을 갖게 될 것이다.

키스 오틀리는 저서 『꿈 같은 것』에서 문학의 가치를 다음과 같이 기술한다. "예술을 통해 우리는 감정을 경험하지만, 그와 함께 다른 가능성도 경험한다. 우리가 세상을 보는 방식은 바뀔 수 있고, 우리 자신도 바뀔 수 있다. 예술은 단순히 평상시처럼 작동하는 스키마를 활용해 선입견이나 편견에 편승하지 않는다. 예술은 우리가 평소에 마주치지 못하는 상황에서 어떤 감정을 경험하고, 평소에 생각하지 못하던 방식으로 우리 자신을 생각할 수 있게 해준다."[7]

디자인도 협소한 상업의 틀을 벗어나면 이런 목표를 달성할 수 있을까? 우리는 그렇게 생각한다. 디자인은 아이디어와 이상, 윤리를 사변적 제안에 담아 가능성에 대한 우리 생각의 폭을 넓히는 데 의미 있는 역할을 할 수 있다.

백만 개의 작은 유토피아

어쩌면 사람들은 제각기 유일무이한 세계, 사적인 세계, 다른 사람 누구도 거주하거나 경험해 본 적 없는 다른 세계에 살지도 모른다. 그래서 나는 궁금해졌다. 현실이 사람마다 다르다면 한 가지 현실만 말할 수 있을까, 그게 아니라면 여러 개의 현실을 이야기해야 하

지 않을까? 그리고 여러 개의 현실이 있다면 그중에
다른 것보다 더 진정한(더 현실적인) 현실이 있을까?[8]

필립 K. 딕은 대중매체가 현실에 영향을 미치고 내면세계와
외부 세계의 경계가 모호해지던 시기인 1974년에 이 글을 썼
다. 우리도 필립 K. 딕과 마찬가지로 더 이상 하나의 현실이
아니라 70억 개의 서로 다른 현실이 존재한다고 믿는다. 과제
는 이 현실에 형태를 부여하는 일이다. 개인주의적 접근 방식
은 우파 자유주의가 연상되기는 하지만, 현실을 상당히 개인
적으로 미세하게 수정하려는 추동력이 되기도 한다. 대개는
파격적인 정치적 견해나 특수한 성적 환상과 페티시처럼 공
식적인 문화로는 채울 수 없는 욕구를 충족시키기 위해서다.
티모시 아치볼드Timothy Archibald의 『섹스 머신: 사진과 인터
뷰Sex Machines: Photographs and Interviews』[9](2005)는 사람들이
자기 욕구를 충족시키기 위해 주변 세계에 손을 대는 훌륭
한 사례다. 기계가 너무 남근적이고 기계적인 것이 아쉽지만
그럼에도 불구하고 기술적 독창성은 매혹적이다. 츠즈키 쿄
이치Tsuzuki Kyoichi의 <이미지 클럽Image Club>(2003)은 성적
환상을 촉진하기 위해 디자인한 환경과 소품, 서비스를 기록
한 사진 작품이다. 이 작품은 신체보다는 정신에 몰두한다는
점에서 아치볼드의 장치보다 더 개념적이다. 사진은 대체로
성적 환상에 도움을 주기 위해 설정된 일회성 환경이며, 인간
의 상호작용을 주관하는 일반적인 규칙이 유예된, 특별하게
구성된 평행 세계다. 튜브 마차, 교실, 숲, 사무실 등 배경과
관계없이 항상 침대가 있다. 섹스 머신과 달리 환경을 정교하
게 제작하지 않았으며, 관람객의 상상력을 옮겨놓을 만큼의
세부 요소만 존재한다.
　　한 사람이나 소규모 집단의 욕구를 중심으로 형성

티모시 아치볼드, ‹투 투 탱고 머신과 함께 있는 드웨인Dwayne with the Two to Tango Machine›, 2004년. 『섹스 머신: 사진과 인터뷰』(로스앤젤레스: 대니얼 13/프로세스 미디어Daniel 13/Process Media, 2005) 중에서. 사진: 티모시 아치볼드

된 일회성 마이크로 유토피아를 구축하는 것은 예술가들도 탐구해 온 분야다.[10] AVL는 예술적 맥락 안에서 판타지 환경을 실험해 왔다. 비록 얼마만큼이 자기 환상을 충족시키기 위한 것이고 얼마만큼이 논의를 위한 것인지 분명하지 않지만 말이다. 판 리스하우트의 초기 작업은 흥청거리는 파티를 더 편안하고 쉽게 운영할 수 있도록 디자인한 방과 환경으로 구성되었다. 판 리스하우트는 2001년에 로테르담 항구 지역에 사용하지 않는 부지를 인수해 AVL빌AVL-ville이라고 명명하고 자유 국가로 인정받기 위해 노력했다. 하지만 한 강연에서 툭 던진 어떤 발언으로 AVL빌은 검찰과 경찰의 원치 않

는 관심을 끌었고, 관료적으로 번거로운 일이 엄청나게 생겨났다. 결국 판 리스하우트는 공무원을 상대하는 일보다 예술 작업에 집중하기 위해 AVL빌을 폐쇄하기로 결정했다.

아마도 마이크로 유토피아의 가장 성공적인 형태는 의도적으로 형성한 커뮤니티, 또는 그보다 더 극단적인 형태인 사이비 종교 집단일 것이다. 우리가 가장 좋아하는 사례는 파나웨이브Panawave다. 일본에 기반을 둔 이 단체의 핵심 신념 중 하나는 전자기 방사선의 유해성이고, 이를 피하기 위해 큰 노력을 기울인다. 이들은 흰색이 유해 광선으로부터 자신들을 지켜준다고 믿기에 차량과 캠프, 개인 소지품을 흰색 천으로 덮는다. 파나웨이브는 일본 안에서 전자파 오염이 적은 지역을 찾아 무리를 지어 이동한다. 이 단체가 처음 대중의 주목을 받기 시작한 것은 2000년대 초 안전한 피난처를 찾는 과정에서 엄청난 교통 체증을 일으켜 경찰과 대치하던 상황 때문이었다. 흰색 천과 테이프, 유니폼을 활용해 전자파로부터 단체와 지도자를 보호하던 이들의 임시 캠프의 인상적인 이미지가 언론을 뒤덮었다.

이들을 매력적인 괴짜로 보든 불안한 이상주의자로 보든, 이런 장치와 환경의 제작자와 사용자는 다양한 종류의 현실을 뒤섞으며 서구 사회의 엄격한 규칙에 대항한다. 이들은 사람들에게 왜 현실이 '실제'고 비현실은 실제가 아닌지 의문을 품게 한다. 이를 누가 결정할까? 시장의 힘이나 사악한 천재, 아니면 우연이나 기술, 비밀결사 단체의 엘리트일까?

이 프로젝트들은 상상 속 세계관을 실제로 만드는 사람들의 능력을 높이 평가한다. 디자이너가 모든 이를 대신해 꿈꾸던 시대는 지났지만, 디자이너는 여전히 사람들이 상상력을 발휘할 수 있도록 꿈꾸는 과정을 도와줄 수 있다. 이런 마이크로 유토피아는 위에서 규정하고 아래로 내려보내

는 거대 유토피아가 아니라 아래에서 위로 떠오르는 70억 개의 작은 유토피아를 장려하며 영감을 불러일으키는 역할을 한다. 여기서 디자인의 역할은 결정이 아니라 촉진이다.

빅 디자인: 상상할 수 없는 것을 생각하다

이처럼 외재화된 꿈과 환상은 영감을 주기는 하지만, 아직은 규모가 매우 미미한 편이다. 이는 공식적인 시스템 밖에서나 다소 반체제적으로 작업할 때, 또는 집이나 스튜디오의 사적인 공간에서 작업할 때 발생하는 한 가지 단점이다. 때로는 산업이나 기금 지원 기관, 대학, 시장의 시스템 안에서 일하는 몽상가도 있으며, 이들은 때로 나름의 강박관념에 매여 있기도 하지만 모두를 위한 더 나은 세상을 상상해 내려고 노력한다.

이런 사례로 흔히 벅민스터 풀러를 떠올리는데, 풀러의 미래상은 우리에게는 지나치게 기술적이고 이성적이다. 그러나 노먼 벨 게디스는 현대적이고 일상적인 기술에 꿈과 환상, 비합리적인 것을 더했다. 벨 게디스는 디자인을 활용해 꿈에 형태를 부여하면서 문제 해결 수준을 넘어섰다. 1939년 뉴욕세계박람회New York World's Fair에서는 제너럴모터스 전시관을 위해 〈퓨처라마Futurama〉로 널리 알려진 작품 〈고속도로와 지평선Highways & Horizons〉에 전국 고속도로 네트워크가 등장하는 대형 모형 환경을 디자인해 20년 후 미래에 나타날 영향과 가능성을 보여주었다. 예를 들어 교통 흐름의 속도를 높이고 이동 시간을 줄이면 통근자들이 도심에서 더 멀리 떨어진 곳에 거주할 수 있게 되고, 이에 따라 도시로서 기능할 수 있는 규모에 영향을 미친다. 당시 〈퓨처라마〉는 가까운 미래의 미국으로 간주해 환상이라기보다는 실현될 만한 꿈으로 여겨졌다. 그 외 다른 프로젝트들은 판타지에 가까웠

노먼 벨 게디스, ‹여객기 4호›, 1929년. 이미지 제공: 에디트루티언스앤드노먼벨게디스재단

다. 벨 게디스의 ‹여객기 4호›는 보잉 747 점보제트기보다 두 배나 크고 아홉 개의 층으로 구성된 수륙양용 비행기였다. 갑판 게임실과 오케스트라를 위한 공간, 체육관, 일광욕실, 비행기 격납고 등과 더불어 606명의 승객이 잠을 잘 수 있는 공간까지 있었다. 벨 게디스는 이 비행기를 만들어 시카고와 런던 사이를 운항할 계획이었지만 안타깝게도 필요한 자금을 마련할 수 없었다.

　　　빅 싱킹big thinking의 배경에는 랜드코퍼레이션 RAND Corporation과 허먼 칸Herman Kahn이 있다. 랜드코퍼레이션은 오늘날 시나리오 구축에 사용되는 많은 기법을 개발

허먼 칸 인터뷰, 1965년 5월 11일. 사진: 토머스 J. 오핼러런Thomas J. O'Halloran. 사진
제공: 미국 워싱턴 DC 의회도서관 인쇄사진부

했다.[11] "생각할 수 없는 것을 생각한다"는 표현을 만들어 낸
칸은 실제로 남들이 생각할 수 없는 것을 많이 떠올렸다. 언
제인가 칸은 합리적인 사고방식을 따라 핵전쟁의 대가가 무
엇이며, 미국은 어떻게 다시 일어설 수 있을지 등 핵전쟁의
여파를 생각해 내며 현실적인 개념을 다시 세웠다. 이 방법은
비록 인간과 지구에 엄청난 비용을 발생시켰지만 핵전쟁을
전혀 상상할 수 없는 영역에서, 일상생활에 훨씬 더 가까운
곳으로 옮겨 놓으며 많은 사람에게 경각심을 심어주었다.

　　전후 시대부터 1970년대에 이르기까지 기술은 문제
해결뿐 아니라 변화할 삶에 대한 과도한 상상과 대담한 꿈에
불을 붙이는 데도 사용되었다. 지구에만 한정되지 않고 우주
식민지에 관한 제안도 많았다. 또한 유럽과 미국에만 국한되
지도 않았다. 같은 시기에 소련은 평행적인 공산주의 세계의
꿈과 가치, 이상을 구현하는 많은 기술을 개발했다. 에크라노
플랜Ekranoplan은 지면 효과ground effect를 이용해 수면 위를

〈룬클래스 에크라노플랜The Lun-class Ekranoplan〉, 카스피스크Kaspiysk, 2009년. 사진: 이고르 콜로콜로프Igor Kolokolov

훑으며 빠른 속도로 비행하는 새로운 비행기를 개발한 것으로 거대한 호수로 분리된 전투 지역으로 수많은 해병대를 수송하려는 엄청난 시도였다. 서구의 이상과 맥락 밖에서 개발된 소련의 기술은 기술이 과학만큼이나 이념과 정치, 문화를 구현한다는 것을 보여준다. 새로운 아이디어와 생각은 세상을 새롭고 다르게 바라보는 관점에서 나온다면 이념[12]이 진정한 혁신의 원천이 아닐까 하는 궁금증이 생길 수밖에 없다.

　　미국 국방성의 방위고등연구계획국Defense Advanced Research Projects Agency, DARPA 같은 일부 정부 기관에서 투명 망토나 시간의 구멍처럼 상상력 넘치고 대담하며 감탄이 나올 정도로 우스꽝스러운 발상을 하고, 구글의 X랩 같은 영

〈룬클래스 에크라노플랜〉, 카스피스크, 2009년. 사진: 이고르 콜로콜로프

리 조직에서 우주 엘리베이터와 소행성 채굴을 연구하기도
하지만 이런 몇 가지 예외 사례를 제외하면 이제 대담한 아
이디어와 환상적인 꿈의 시대는 지나가 버린 것처럼 느껴진
다. 오늘날 기술에 관한 꿈의 대부분은 군사적 중요도나 획
일화된 소비자의 꿈과 욕구를 바탕으로 단기적으로 시장을
주도하는 세계관에 따라 형성된다. 그리고 테레폼원Terreform
ONE이나 비야케잉겔스그룹Bjarke Ingels Group, BIG 같은 건축
가들이 제시하는 대담한 미래상에는 초기 거장 사상가들이
보여줬던 근본적인 대안 세계관과 이념이 담기지 않은 듯하
다. 우주여행의 꿈조차도 지나치게 상품화되어 또 다른 상업
적 광고로 전락한다. 예술가 조셉 포퍼Joseph Popper는 한 사
람을 다시는 돌아오지 못할 먼 우주로 항해를 보내는 프로
젝트 제안 〈편도 티켓One-Way Ticket〉(2012)에서 이 문제를 다
룬다. 포퍼는 우주선 안에서 중요한 일이 생길 때마다 보내온
내용으로 단편 영화를 제작해 머나먼 우주로 떠난 편도 여
행에서 겪는 독특한 심리 현상을 보여준다. 그렇다면 누가 이

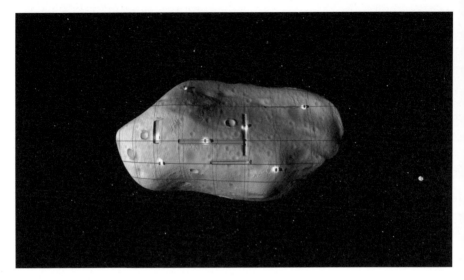

플래니터리리소시스Planetary Resources Inc., <소행성 채굴Asteroid Mining>, 2012년.
저비용 로봇 우주선 무리를 활용해 지구와 가까운 소행성에서 자원을 추출할 수 있다.

조셉 포퍼, <편도 티켓>, 2012년. 영화 스틸.

여행의 우주 비행사가 될까? 불치병을 앓는 자원자일까, 아니면 과학을 위해 감옥 대신 죽음을 택한 무기수일까? 이 프로젝트를 통해 우주여행을 다시 한번 생각해 볼 수 있었지만, 전혀 낭만적이지 않다. 윤리적·심리적·신체적으로 지저분한 인간의 세세한 면모가 전면에 그대로 드러난다.

사회 꿈꾸기

빅 싱킹에서 사회적 차원은 사라지고 그 자리를 과학과 기술, 논리가 차지했다. 새로운 세계관은 어디에서 개발될 수 있으며, 일상의 새로운 미래상을 창출하는 데 어떻게 사용될 수 있을까? 일반적으로 지식 집단이 이런 일을 해야 한다고 생각하기 쉽지만, 애덤 커티스가 쓴 다음의 글을 살펴보자.

사실상 대부분의 지식 집단이 사회를 어떻게 조직하고, 사회를 어떻게 더 공정하고 자유롭게 만들 수 있는지 살펴보며 새로운 미래상을 고민하는 사람들을 방해하는 것은 아닐까 의문이 든다. 현실에서는 싱크탱크가 정치를 빙 둘러싼 강철 껍데기가 되어 홍보 활동을 통해 끊임없이 안건을 설정하고 이를 언론에 제공함으로써 진정으로 새로운 아이디어가 나타날 돌파구를 막는다.[13]

그 외 시스테딩연구소The Seasteading Institute 같은 조직은 새로운 경제특구 수립과 관련한 법적 허점을 파악해 기존 체제 안에서 새로운 가능성을 펼치려고 한다. 이들의 제안 중 하나는 실리콘밸리에 들어오고 싶지만 취업 비자를 받을 수 없는 고학력 노동자들을 위한 거점으로 캘리포니아 해안 바로 앞에 배를 정박시키는 것이다.[14] 우리는 이 제안이 법

적으로 영리하다는 점을 높이 사지만 이 제안의 목적에는 그다지 확신이 들지 않는다. 브루스 마우Bruce Mau의 ‹매시브 체인지 프로젝트Massive Change Project›(2006)는 "디자인 세계에 관한 것이 아니다. 세상의 디자인에 관한 것이다."라는 모토를 근간으로 한다. 이 프로젝트는 "인류의 안녕을 개선하기 위한 디자인의 유산과 잠재력, 약속과 힘을 탐구한다."[15]는 환상적인 출발점에서 시작한다. 그러나 마찬가지로 현실의 무게에 짓눌려 문제 해결에 초점을 맞춘다. 캘리포니아대학교 샌디에이고University of California, San Diego의 디자인지정학센터The Center for Design and Geopolitics의 웹사이트는 캘리포니아를 디자인 문제로 바라본다고 언급하며, 기존 정치 구조 안에서 문제를 해결하기보다는 지정학을 다시 디자인하려는 사명의 규모와 야망, 정신을 훌륭하게 보여준다.[16] 이 정신은 디자인 분야에 새로운 관점을 제공하고, 신선한 생각을 촉발하며, 생각의 상상 범위를 확장한다는 측면에서 우리의 관심사에 훨씬 더 가깝다.

물론 작가들은 오랜 기간 이런 작업을 해왔고, 여러 유토피아(그리고 디스토피아)가 정치소설의 형태로 존재한다. 디자이너가 최초로 쓴 책은 1890년에 출간된 윌리엄 모리스의 『에코토피아 뉴스News from Nowhere』로, 유토피아적 미래를 배경으로 영국의 대안 미래상을 제시했다.[17] 2000년 이후 경제부터 언어에 이르기까지 일상의 대안 모델에 관한 아이디어를 탐구하는 디자인 책들이 쏟아져 나온다. 건축가 벤 니콜슨의 책 『세상, 누가 그것을 원하는가』(2004)는 미국이 세상의 여러 복잡한 문제를 상상해 내기 어려울 정도로 비현실적인 방식으로 해결하며 자금을 지원하는 새로운 세계 질서를 제시한다. 최근 사례로 스턴버그프레스Sternberg Press의 『해결책 시리즈Solution Series』는 저자에게 기존 국가를 재

베를린 스턴버그프레스, ‹『해결책 시리즈』 표지 디자인 *Solution Series* Cover Artwork›, 2008년. 디자인: 런던 ZAK그룹 ZAK Group

구성하게 한다. 『해결책 239-246: 핀란드: 복지 게임Solution 239-246: Finland: The Welfare Game』(2011)에서 마르티 칼리알라Martti Kalliala와 제나 수텔라Jenna Sutela, 투오마스 토이보넨Tuomas Toivonen은 전 세계의 핵폐기물 유치, 관광 산업 활성화를 위한 핀란드 신화를 알리는 갭이어gap-year[18] 홍보대사 파견 등 새로운 핀란드를 위해 여덟 개에 반 개를 더한 아이디어를 제시한다. 스코틀랜드 예술가 모무스Momus는 『해결책 11-167: 스코틀랜드의 책(모든 거짓말은 평행 세계를 만든다. 그것이 진실인 세계)Solution 11-167: The Book of Scotlands (Every Lie Creates a Parallel World. The World in Which It Is True)』에서 수백 개의 스코틀랜드를 묘사하는데, 모두 허구며 그중 일부는 다른 것들보다도 특히 기괴하다. 이 시리즈는 국가의 정체성과 신화부터 현대의 사회적·경제적 문제에 이르기까지 다양한 문제에 상상력을 더해 독자가 사변하고 상상할 수 있도록 영감을 준다. 이 시리즈에는 디자인 제안은 없지만 흥미로운 개요가 제공된다.

　　　　디자인도 문학과 예술의 방법론을 차용해 사고실험을 진행하듯 현실 세계에 적용할 수 있을까? 디자인 집단 메타헤이븐은 그래픽디자인 관점에서 브랜딩과 기업 아이덴티티 전략을 뒤집어 가상의 기업과 국가를 위한 비기업 아이덴티티 시리즈를 만들면서 신자유주의를 지속적으로 비판해왔다.[19] 2011년 워커아트센터Walker Art Center의 전시 〈그래픽 디자인: 제작 중Graphic Design: Now in Production〉에 설치된 〈페이스스테이트〉는 소셜 소프트웨어와 국가 간의 유사점을 탐구했다. "이 작품은 마크 저커버그의 기업가 정신을 칭송하는 정치인, 정부의 간섭을 최소화하려는 신자유주의적 꿈, 소셜 네트워크의 지배력, 얼굴 인식, 부채, 소셜 네트워크의 화폐와 통화의 미래, 통합 참여의 꿈에 관한 이야기다."[20] 메

렘 콜하스와 AMO, ‹로드맵 2050 에너로파›, 2010년. © OMA

타헤이븐은 디자인을 통해 허구의 기업과 정부 혼성체 설정을 대대적인 연구에 더한다.

메타헤이븐이 기업 브랜드와 아이덴티티를 통해 정치적 허구를 생산하는 시스템의 중심으로 직행하는 반면, 우리는 다양한 정치 체제의 결과로 식량 생산이나 교통, 에너지, 노동 같은 게 어떤 영향을 받게 될 것인지, 또 서로 다른 정치 체제가 어떻게 매우 다른 일상의 경험을 만들어내는지 살펴보는 데 관심 있으며, 이상적으로는 놀랍고 예상치 못한 결과를 기대한다. 렘 콜하스Rem Koolhaas의 싱크 탱크인 AMO가 선보인 ‹에너로파Eneropa›는 유럽기후재단European Climate Foundation의 ‹로드맵 2050Roadmap 2050›이라는 연구 중 일부로 유럽을 위한 에너지 전략을 살펴본다. 주요 아이디어는 유럽을 재생 에너지 공유 시스템 기반으로 운영하는 것이다. 이 프로젝트는 상당한 양의 보고서로 구성되어 있지만, 우리의 관심을 끄는 것은 아일스오브윈즈Isles of Winds

와 타이달스테이츠Tidal States, 솔라리아Solaria, 지오서말리아 Geothermalia, 바이오매스버그Biomassburg[21] 등 주요 재생 에너지 공급원에 따라 지역 이름을 바꾼 대안 유럽의 허구 지도다. 이 이미지는 복잡한 아이디어를 단순한 이미지로 표현했지만 효과적이며 대중이나 정책 입안자, 에너지 업계를 대상으로 에너지원 공유에 따라 변화하는 유럽의 정체성에 토론과 논의가 쉽게 이루어질 수 있게 해준다.

영국연합마이크로왕국: 사고실험[22]

우리는 이 모든 빅 싱킹에서 영감을 받아 스턴버그의 『해결책 시리즈』와 『세상, 누가 그것을 원하는가』의 문학적 상상력에 조금 더 구체적인 디자인 사변을 결합하는 디자인 실험을 시도하기로 했다.

2007년에 랜드코퍼레이션에서 발간한 『국가 건설을 위한 초보자 가이드The Beginner's Guide to Nation-Building』[23] 라는 멋진 제목의 책을 발견한 후, 국가가 어떻게 건설되는지, 그리고 국가를 디자인할 수 있는지 궁금해지기 시작했다. 건축가들은 오랫동안 도시와 지역을 위한 마스터플랜을 개발해 왔다. 작은 것들로 큰 아이디어를 이야기할 수 있을까? 런던 디자인미술관에서 우리에게 이 생각을 시도해 볼 기회를 제공했다.

기술 기반의 제품이나 서비스 디자인에서는 일반적으로 페르소나에서 시작해 시나리오를 개발하는데, 모두 실존하는 현실 안에서 이루어진다. 여기서 우리는 현실에서 한 걸음 뒤로 물러나 새로운 현실에서 시작한 다음 (대안적인 신념과 가치관, 우선순위, 이념을 통해 일상을 구성하는 방식), 브루스 스털링이 적확하게 표현한 것처럼 "이야기가 아닌 세계를 논하기" 위해 시나리오와 가능한 페르소나를 개발해 실현하

려고 했다.[24] 관람자에게 사물에 대한 디자인 제안을 제시하면 관람객이 그 디자인이 속한 세계를 상상하고 구체적인 것에서 보편적인 것으로 옮겨 갈 수 있을까? 이 방식은 영화나 게임 디자인처럼 그 안에 보이는 세계를 만드는 활동이나 건축처럼 일반적으로 관람객에게 개요를 제시하고 구체적인 것은 관람객에게 맡기는 활동과는 매우 다르다.

그렇다면 국가를 디자인해 볼까?[25]

우리는 대안적인 이념 체계를 구축하는 다양한 방법을 살펴보다가 다양한 정치적 입장을 설명할 때 사용하는 도표 하나를 발견했다. 여러 변형이 있지만 일반적으로 좌파와 우파, 권위주의와 자유주의로 나뉜 두 축에 네 개의 점으로 표현한다. 좌파-우파 축은 일반적으로 경제적 자유를 나타내고 자유주의-권위주의 축은 개인의 자유를 나타낸다.[26] 이를 바탕으로 이념이 서로 다른 네 개의 지역으로 나뉜 대안 영국을 살펴보기 시작했다. 온전히 상상으로만 구축된 공간은 현재 우리가 사는 세계와 연결성이 떨어지므로 영국을 활용했다.[27] 마이크로국가나 마이크로나라가 아닌 마이크로왕국이라고 명명함으로써 분석과 이성을 바탕으로 하는 딱딱한 시나리오가 아니고 상상력을 바탕으로 하는 우화나 이야기에 가깝다는 점, SF와 예견 사이 어딘가에 위치한다는 점을 드러내고 싶었다.

영화 같은 방식으로 세계를 시각화하거나 깃발이나 문서, 혹은 일상의 단면을 나타내는 예시를 사용하고 싶지 않았기에, 이를 대신해 여러 마이크로왕국을 비교할 때 한 가지 유형의 오브제로 표현할 적절한 수단을 찾아야 했다. 그 결과 우리는 교통수단을 선택했다. 교통수단은 기술과 제품뿐 아니라 기반 시설을 포함하기에 큰 틀에서 생각하되 구

체적인 규모의 차량 차원에서 우리의 생각을 표현할 수 있었다. 각 차량을 통해 서로 다른 이념과 가치관, 우선순위, 신념 체계, 즉 대안 세계관을 구현하려고 했다.

많은 사람이 화석 연료가 고갈되더라도 서구의 정치가 계속될 것이며 화석 연료를 대체하는 새로운 형태의 에너지가 무엇이든 그대로 이어질 것이라고 가정한다. 이 가정은 꼭 옳지만은 않다. 서구의 정치 체제는 화석 연료와 복잡하게 얽혀 있다. 티모시 미첼Timothy Mitchell은 「탄화수소 유토피아Hydrocarbon Utopia」에서 "주요 선진국 역시 산유국이다. 석유 에너지가 없었다면 현재 같은 형태의 정치와 경제 생활은 존재하지 않았을 것이다. 이들 국가의 국민들은 매우 많은 양의 석유와 기타 화석 연료 에너지를 필요로 하는 식생활과 여행, 주거, 재화와 서비스 소비 행태를 발전시켜 왔다."[28]고 기술했다.

차량을 이용해서 화석 연료 이후의 영국을 각각 다른 형태의 에너지, 경제, 정치, 이념을 실험하는 네 개의 초대형 주로 나누어 정치 체제와 에너지원의 새로운 조합을 재미있게 살펴볼 수 있었다. 각 주는 화석 연료에 의존하는 세상에 대한 대안을 제시하며, 편의성 대 통제, 개인의 자유 대 압제, 무한한 에너지 대 한정적 인구 등 서로 대립되는 요소의 균형을 드러내도록 디자인되었다. 또한 차량은 자유와 개성의 상징이 되어, 새로운 꿈이 각 마이크로왕국에서 어떻게 진화할지 살펴볼 수 있다. 각 차량은 차량 자체를 넘어 그 이상의 것을 상징하며, 정확하게는 은유보다는 제유에 가깝다.

다음으로는 네 지역에 네 가지 기술과 이념의 조합을 공산주의와 원자력, 사회민주주의와 생명공학, 신자유주의와 디지털 기술, 무정부주의와 자기 실험 등으로 나타냈다.

프로젝트의 내러티브는 이렇다. 영국은 21세기를 대

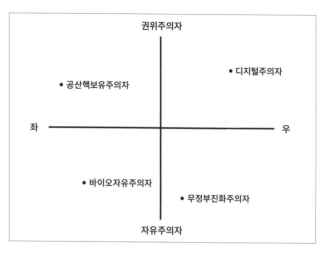

정치 도표. 일러스트레이션: 켈렌버거화이트

비해 스스로를 재창조하려는 노력의 일환으로 디지털주의
자digitarians, 바이오자유주의자bioliberals, 무정부진화주의자
anarcho-evolutionists, 공산핵보유주의자communo-nuclearists가
거주하는 네 개의 초대형 주로 나뉘었다. 각 주는 고유한 지
배 체제와 경제, 생활 양식을 자유롭게 개발할 수 있는 실험
지역이 되었다. 영국은 대립되는 사회, 이념, 경제 모델을 살
펴보는 규제 완화된 실험실이 되었다. 목적은 실험을 통해 현
재 사회가 붕괴된 후 새로운 세계 질서에서 존속할 수 있는
최적의 사회, 정치, 경제 구조를 발견하는 것이었다. 이는 점
점 불가피해 보이는 종말을 피하기 위해 고안한 일종의 종말
예행 실험이었다.

디지털주의자

이름에서 드러나듯 디지털주의자는 디지털 기술과 그 안에
내재된 전체주의, 즉 태깅, 메트릭스, 총체적 감시, 추적, 데이

터 로깅, 100% 투명성 등에 의존한다. 이 사회는 전적으로 시장의 힘에 의해 조직되며, 시민과 소비자는 동일하다. 이들에게 자연은 필요에 따라 활용하는 대상이다. 이 사회는 전문 지식을 바탕으로 사회의 운영 관리에 의사 결정권이 있는 과학 전문가 기술 관료technocrats 또는 알고리즘이 지배하며, 모든 것이 순조롭게 돌아가는 한, 그리고 비록 착각일 뿐이라도 사람들에게 선택권이 주어지는 한, 아무도 누가 지배하는지 확실히 알지 못하고 개의치 않는다. 마이크로왕국 중에서 가장 디스토피아적이면서도 친숙한 왕국이다.

주요 교통수단은 오늘날 구글 같은 기업이 개척하는 전기 자율 주행 자동차의 발전 형태인 '디지카Digicars'다.[29] 자동차는 공간과 시간을 탐색하는 수단에서 요금과 시장을 탐색하는 인터페이스로 진화했다. 디지카는 언제 어디서나 (1,000분의 1초마다, 도로 표면의 제곱미터마다) 수익화되고 최적화된다. 오늘날 자율 주행 차는 편안한 출퇴근을 위한 사교 공간으로 표현되지만, 디지카는 가장 기본적이면서도 인간적인 경험을 제공하는 이코노미 항공기에 더 가깝다. 디지카의 본질은 가장 경제적인 최적의 경로를 끊임없이 계산하는 전자 기기나 컴퓨터다. 대시보드에 속도계나 회전속도계는 없지만 비용과 시간을 비교한 수치는 표시된다. 정액제가 아닌 사용량에 따른 지불 계약을 맺은 이들에게 실시간 계산은 필수다. "34분 동안 파란색 차선으로 달리면 현재 경로 기준 15.48파운드(한화 약 2만 5,000원)를 절약할 수 있습니다." 실로 엄청난 일이다.

이처럼 즉각적인 맞춤형 가격 시스템의 표면적인 목적은 개인의 요구를 충족하고 도로 사용을 최적화하는 것이지만, 실제로는 수익을 극대화하기 위해 설계된다. 도로는 여전히 국가 소유지만 오늘날 통신사가 무선 주파수를 관리하

던과 라비, ‹디지카›, 2013년. ‹영국연합마이크로왕국United Micro Kingdoms› 중에서.
컴퓨터 모델: 그레임 핀들레이Graeme Findlay

는 것과 같은 방식으로 기업이 도로 사용 권한을 대량 구매
해 고객에게 제공한다.

　　디지카는 지위를 표현할 수 있다. 전력과 속도는 차
지 공간과 사생활 보호, 즉 차지하는 공간의 규모와 공간 공
유 여부에 따라 대체된다. 우선 주행권 요금과 사생활 보호
를 유지하면서 여정을 공유할 수 있는 옵션이 있다. 요금은
가격price, 속도pace, 근접도proxemics, 우선순위priority, 사생활
보호privacy 등 'P5 지수'에 따라 계산된다. 탑승객이 잠을 잘
수 있는 침대차 옵션도 있으며 목적지에 도달할 때까지 원격
으로 생체 기능을 모니터링할 수 있다.

　　디지카는 컴퓨터로 관리되고 제어되기에 어디에 부
딪히거나 자동차 간 충돌하는 사고가 거의 발생하지 않으며,
이에 따라 디자인이 단순하고 실용적이다. 가전제품을 닮아
깜찍하고 매력적이며 기본에 충실하다. 디지카는 오늘날의

던과 라비, ‹디지카와 바위Digicars with Rock›, 2013년. ‹영국연합마이크로왕국›
중에서. CGI: 톰마소 란차

던과 라비, ‹디지카›, 2013년. ‹영국연합마이크로왕국› 중에서. CGI: 톰마소 란차

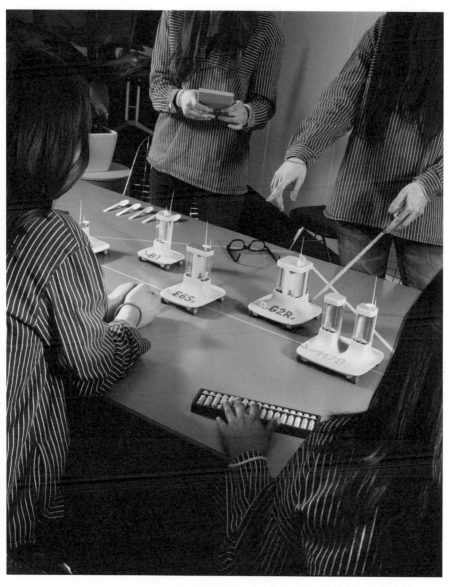

던과 라비, ‹디지카›, 2013년. ‹영국연합마이크로왕국› 중에서. 사진: 제이슨 에번스

던과 라비, ‹디지랜드›, 2013년. ‹영국연합마이크로왕국› 중에서. 애니메이션 스틸:
니콜라스 마이어스Nicolas Myers

서비스에서 잘못된 것들을 모두 나타낸다. 도로 공간 같은
자원이 계속해서 감소하는 상황에서도 다른 무엇보다 선택
의 자유와 권리를 장려하는 사회의 이상적인 해법이다.

예상하겠지만 '디지랜드Digiland'는 공항 활주로, 운
동장, 주차장 사이를 가로질러 끝없이 펼쳐진 광활한 아스팔
트 평면으로 이루어져 있으며, 사람이 해독할 수 없는 표시
가 빽빽이 들어차 있다. 기계만을 위한 풍경이다. 깨끗한 전
기 자동차로 인해 실내와 실외의 구분이 최소화되며, 도로는
주택가와 상점, 공장 사이를 지나간다.

디지털주의자는 이미 우리 주변에 존재하며 이들의
사고방식은 우리 주변의 세상을 만들어 간다. 이런 사고방식
이 확산되는 상황에서 우리는 어디까지 준비되어 있을까?

bababababababab

디지털주의자들이 디지털 기술을 활용해 줄어드는 자원의
수요와 공급을 관리하고 모든 사람이 무제한적으로 사용할
수 있다는 환상을 만들어낸다면, 사회민주주의자인 바이오
자유주의자들은 생명공학을 추구하고, 또 이를 통해 새로운
가치를 추구한다.[30] 이들 역시 모든 사람의 자유와 선택을 바
라고, 지속되기를 원한다. 바이오자유주의자들은 합성 생물
학의 허상이 현실로 이루어지고 약속대로 실현되는 세상에
산다. 생명공학을 향한 정부의 막대한 투자는 자연과 공생하
는 사회로 이어졌다. 이들의 세계관 중심에는 생물학이 있으
며, 우리와는 근본적으로 다른 기술 환경에 힘이 실린다. 자
연은 인간의 증가하는 욕구를 충족하기 위해 향상되고, 인간
또한 가용 자원에 맞춰 욕구를 조정한다. 개인은 자신의 필
요에 따라 자신이 쓸 에너지를 생산한다. 바이오자유주의자
들은 기본적으로 농부고, 요리사며, 정원사다. 식물이나 음
식뿐 아니라 공산품도 마찬가지다. 정원과 부엌, 농장이 공장
과 작업장을 대체한다.

　　이들은 중력과 바람의 저항을 극복하기 위해 막대
한 양의 에너지를 사용하는 것을 비생산적이고 원시적이라
고 여긴다. 이제는 빠를수록 좋은 것이 아니다. 사람들은 유
기농으로 재배한 초경량 바이오 연료 차량 '바이오카Biocar'
를 타고 이동하며, 각 차량은 소유자의 치수와 필요에 맞게
맞춤 제작된다.

　　화석 연료와 연소 기관은 오늘날의 서구 세계를 형
성하고 지배하는 강력한 조합이다. 자유를 향한 모든 꿈이
여기서부터 자라났다. 그러나 이제는 여러 측면에서 지속 가
능하지 않다. 생명공학의 눈으로 운송 수단을 바라본다면 진
정한 바이오카는 어떤 모습일까? 지금까지 우리가 봤던 바

던과 라비, ‹바이오카›, 2013년. ‹영국연합마이크로왕국› 중에서. 사진: 제이슨
에번스

이오카는 크게 다르지 않은 듯하다. 현재 해조류 같은 바이
오 연료에 관한 연구는 휘발유를 대체하는 것을 목표로 하기
에 크게 달라질 것이 없다.

　　생명공학 같은 대체 기술을 제대로 수용하려면 사
회와 기반 시설이 근본적으로 바뀌어야 한다. 바이오 자동차
를 맨바닥에서부터 디자인하기를 고민하는 것 자체가 쓸모
없는 일일까? 현재의 가치관으로 보면 전혀 말이 안 되는 것

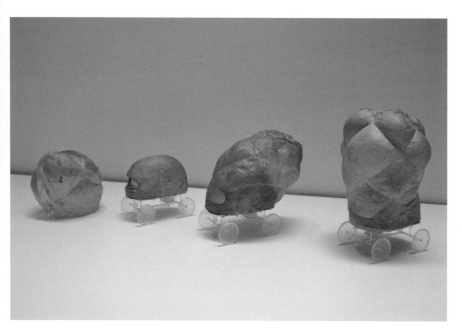

던과 라비, <바이오카>, 2013년. <영국연합마이크로왕국> 중에서.

처럼 보이지만, 어쩌면 이 점이 바로 핵심일지도 모른다.

바이오자유주의 자동차는 가스를 생산하는 무산소 소화조와 이 가스를 이용해 전기를 생산하는 연료 전지라는 두 가지 기술을 결합한 것이다. 압축되지 않은 가스주머니에 든 연료는 짧게는 몇 시간에서 길게는 며칠에 걸쳐 만들어 낸 것으로, 수백만 년의 준비 과정을 거친 화석 연료의 효율을 따라갈 수는 없다. 따라서 자동차는 느리고, 부피가 크고, 지저분하고, 냄새가 나며, 피부와 뼈, 근육으로 만들어진다. 물론 재료의 모습 그대로를 사용하지는 않고 추상화된 형태다. 예를 들어 바퀴는 젤리 같은 인공 근육을 사용해 별도로 동력을 얻는다.[31]

우리는 오늘날의 관점에서는 터무니없어 보이는 색

다른 논리가 이들의 디자인에 영향을 미쳤다는 사실을 나타내기 위해 기체역학적이지 않고, 크기가 크며, 다루기 힘든 차량을 만들기를 원했다. 그러나 이 점이 핵심이다. 이 자동차는 새로운 가치에 기반한 새로운 삶의 방식을 개발하려면 무엇이 바뀌어야 하는지를 시각적으로 표현한 것이다.

무정부진화주의자

무정부진화주의자들은 대부분의 기술을 포기하거나 최소한 개발을 중단하고 과학을 활용해 훈련이나 신체의 기능이나 건강 등을 증진하기 위해 첨단 기술이나 전략적인 방법을 활용해 상황을 통제하고 몸의 변화를 꾀하는 자가 바이오해킹DIY biohacking, 자기 실험을 하면서 자기 능력을 극대화하는 일에 집중한다. 이들은 인간이 끊임없이 증가하는 욕구를 충족하기 위해 지구를 변화시키기보다는 지구의 한계 안에서 살아가기 위해 스스로를 변화시켜야 한다고 믿는다. 무정부진화주의자 중에는 과학기술을 활용해 인간의 정신적·신체적 능력을 향상하려는 트랜스휴머니스트transhumanist와 현대의 인류를 넘어서는 새로운 존재의 출현을 주장하는 포스트휴머니스트posthumanist가 많다. 이들은 본질적으로 진화를 스스로의 손에 맡긴다. 시민들은 다른 사람에게 해를 끼치지 않는 범위 안에서 마음대로 행동할 수 있으며, 규제는 거의 없다.

무정부진화주의자들은 정부를 거의 신뢰하지 않으며 스스로 조직하는 경향을 보인다. 시민의 권리는 개인과 집단 간의 신뢰와 합의만을 기반으로 한다. 이들은 디지털주의자들과는 정반대다. 인간이 세상의 중심에 있으며, 누구의 지시도 받지 않는 자유를 누린다.

무정부진화주의자의 세계는 자동차가 없는 세상이

던과 라비, ‹초대형 자전거›, 2013년. ‹영국연합마이크로왕국› 중에서. 사진: 제이슨 에번스

다. 이들의 이동 수단은 사람이나 바람, 또는 동력이 달린 유전자 조작 동물이다. 자동차는 위계질서 없는 조직의 원칙에 따라 디자인되고 이들의 사회 질서와 가치를 담아낸다. 속도나 경쟁력보다는 사회성과 협력이 더 중요하다. 무정부 상태는 혼돈의 상태라는 오해가 있지만, 사실 무정부 상태는 높은 수준의 조직을 바탕으로 한다. 조직이 유연하고 유동적이며 위계가 없을 뿐이다. 무정부진화주의자들은 집단을 이루

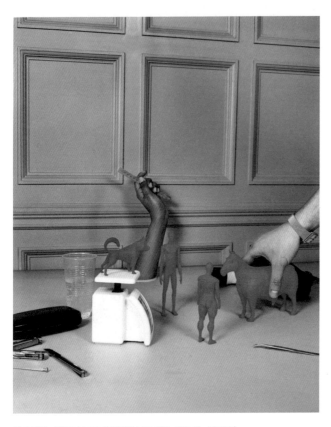

던과 라비, 〈벌루니스트, 사이클리스트, 혹스, 핏스키〉, 2013년.
〈영국연합마이크로왕국〉 중에서. 사진: 제이슨 에번스

어 각자가 가장 잘하는 일을 하며, 각자 차량의 일부를 책임
진다. 차량은 이들의 사회 질서와 가치를 반영한다. 이들의
자전거는 많은 사람이 예상하는 것처럼 개별 자전거를 모아
놓은 것이 아니라, 여러 사람의 노력과 자원을 모아 단체로
장거리를 이동하기 위해 디자인한 초대형 자전거Very Large
Bike, VLB다. 이 자전거는 버려진 고속도로를 달릴 때 몸을 기
울여 방향을 바꾸는데, 각자가 경험과 연습을 통해 어느 정

도 기울여야 하는지 잘 안다. 노인과 어린이, 몸이 약한 사람들도 다른 사람들과 함께 자전거를 타며, 이들은 노래하거나 이야기를 들려주면서 자전거 타는 사람들을 즐겁게 해주고 동기를 부여하는 전문가 역할을 한다.

가족이나 씨족은 가장 중요한 사회 단위다. 가족은 특정 형태의 교통수단을 중심으로 대대로 유전자 변형, 훈련, 지식과 기술의 대물림 조합을 활용해 진화한다. 각 씨족은 독특한 체형을 바탕으로 하며, 이런 체형은 자부심의 요소가 된다. 자전거를 타는 사이클리스트Cyclist는 허벅지가 잘 발달했고, 열기구를 타는 벌루니스트Balloonist는 키가 크고 호리호리하다. 무정부진화주의자들은 스스로를 개조하는 것에서 나아가 필요를 충족시키기 위해 새로운 형태의 동물을 개발했다. 말horse과 소ox를 교배해 사육한 잡종 동물인 혹스Hox는 무거운 짐을 옮기거나 마차를 끌고, 핏불테리어Pitbull Terrier와 시베리아허스키Siberian Husky를 교배한 핏스키Pitsky는 작은 짐을 끌거나 호신용으로 디자인되었다.

공산핵보유주의자

공산핵보유주의자의 사회는 성장하지 않으며, 인구를 제한하는 실험이다. 이들은 원자력을 동력으로 하는 3킬로미터 길이의 이동식 열차에 살고, 이 열차는 두 세트의 폭 3미터 선로를 가로지르며 나라의 한쪽 끝에서 다른 쪽 끝으로 천천히 이동한다. 각 객차는 폭 20미터, 길이 40미터로 총 75량이다.[32] 선로 주변 환경은 비무장 지대처럼 완전히 자연으로 꾸며져 있어 자연을 사랑하는 공산핵보유주의자들이 열차 안에서 안전하게 즐길 수 있는 일종의 자연 낙원이다.

국가는 모든 것을 제공한다. 이들은 지속적인 생존을 위해 원자력에 의존하며 에너지가 풍부하지만 그만한 대

던과 라비, 〈열차Train〉, 2013년. 〈영국연합마이크로왕국〉 중에서. CGI: 톰마소 란차

가를 치른다. 비교적 안전한 토륨 원자로를 에너지원으로 사
용하고는 있지만 아무도 그 근처에 살고 싶어 하지 않으며 언
제든지 공격받거나 사고가 날 수 있다는 위험을 느낀다. 따라
서 이들은 고도로 훈련된 이동식 마이크로 국가로 조직되어
있다. 완전히 중앙집권화된 국가로 모든 것이 계획되고 규제된
다. 이들은 자발적이고 즐거운 포로며, 하루하루 생존해야 하
는 압박에서 벗어나 빈곤이 아닌 호사를 공유하는 공동체의
일원이다. 인기 많은 나이트클럽처럼 한 사람이 나가야 한 사
람이 들어오는 정책이 있으며, 이 정책은 종신제로 유지된다.
　　　주민들은 실험실, 공장, 수경 재배 정원, 체육관, 기
숙사, 주방, 나이트클럽 등 필요한 모든 것을 갖춘 산에 거주
한다. 산 위에는 수영장과 양어장, 홀로 시간을 보내고 싶을

던과 라비, 〈열차〉, 2013년. 〈영국연합마이크로왕국〉 중에서.

때 예약할 수 있는 오두막이 있다.

　　1950년대와 1960년대, 1970년대에 꿈꾸던 우주 식
민지에서 영감을 받았지만, 영국연합마이크로왕국의 나이
든 주민들은 열차에서 21세기 초 두바이의 기억을 희미하게
떠올린다. 이 열차에는 매우 상반된 두 가지 집단 심리가 자
라난다. 때로는 템스강의 파티 유람선처럼 느리게 쿵쿵거리
는 소리가 울리는 향락의 장이자, 매우 시끄럽고 광활한 이
동식 쾌락 낙원이 되기도 한다. 그러나 대부분은 1930년대
캘리포니아의 농가처럼 인류세의 해로운 영향권을 벗어나 문
명 끝자락에서 고립을 추구하는 공동체다. 이 길을 따라 비
무장지대와 유사한 생태 야생 지대가 생겨났으며, 이곳에는
사람이 없어 야생동물이 많아지고 희귀종이 번성한다. 너무

던과 라비, ‹열차›, 2013년. ‹영국연합마이크로왕국› 중에서. 사진: 제이슨 에번스

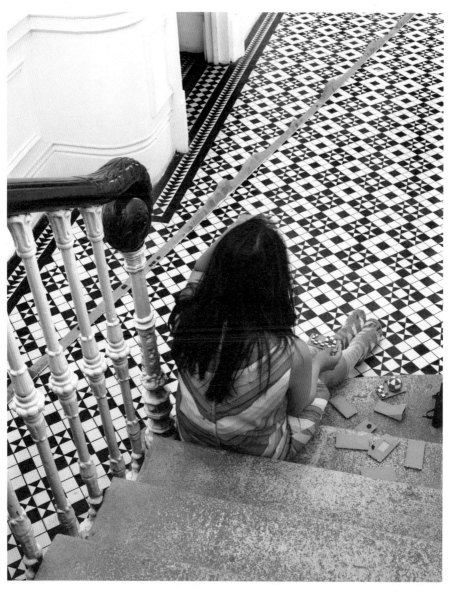

던과 라비, ‹열차›, 2013년. ‹영국연합마이크로왕국› 중에서. 사진: 제이슨 에번스

가까이 접근하는 사람은 소음 대포에 맞는다. 생존을 위해서는 극도의 규율이 필요하지만 이처럼 제한된 환경에서 정신 건강을 유지하기 위해 다양성을 최대한 수용한다.

이 열차는 제로 성장 체제 안에서 일상을 형성하는 대안을 떠올리기 위한 보조 수단이다. 산 안에 무엇이 있을지, 그곳이 어떻게 작동할지, 그곳에서 사는 것은 어떨지 사람들의 궁금증을 불러일으킬 수 있게 함축성을 지니도록 디자인되었다. 정책과 사회과학, 우리 주변의 세계에서 영감을 얻고, 상상력 넘치는 디자인 사변을 통해 표현하는 이런 유형의 디자인이 품은 잠재력에 관해 웰컴트러스트의 켄 아놀드는 디자인이 과학 같은 다른 분야의 학계에 무엇을 제공해야 하는지 다음처럼 아름다운 말로 표현한 바 있다.

(디자인은) 별난 동료를 즐겁게 해주는 안정적인 플랫폼, 끈적거리지 않게 타고난 사물을 붙이는 접착제, 서로 어울리지 않는 아이디어 간의 움직임을 도모하는 윤활유, 어딘가 어색해 보이는 연결과 비교를 가능하게 만들어 주는 매개체, 까다로운 대화와 번역을 위한 언어(가 될 수 있다).[33]

새로운 현실

진정한 대안을 상상하는 것이 거의 불가능할 정도로 빠르게 단일 문화로 향하는 시대에 우리는 오늘날과는 다른 신념과 가치관, 이상, 희망, 두려움을 담아낸 새롭고 특별한 세계관을 개발할 여러 방법을 실험해 봐야 한다. 우리의 신념 체계와 생각이 변하지 않는다면 현실도 변하지 않을 것이다. 우리는 디자인을 통한 사변이 우리가 직면한 과제에 대한 새로운 관점을 열어주는 대안적인 사회적 상상계를 개발하는 데 도

움이 되기를 바란다.

'제안'이라는 개념, 즉 무언가를 제안하고, 권하고, 제공하는 것이 이런 디자인 접근법의 핵심이다. 이것은 디자인이 잘하는 일이다. 디자인은 가능성을 그려볼 수 있다. 이런 제안은 엄격한 분석과 철저한 조사를 바탕으로 하지만 상상력 넘치고, 기발하고, 도발적인 특성을 잃지 않는 것이 중요하다. 사회과학보다는 문학에 가깝고, 실용성보다는 상상력을 강조하며, 답을 제시하기보다는 질문을 던진다. 이런 프로젝트의 가치는 무엇을 성취하거나 무엇을 하는가보다는 그것이 무엇이며 사람들에게 어떤 느낌을 주는지에 있으며, 특히 사람들이 상상력을 발휘하고 곤란을 겪고 깊이 생각하는 방식으로 일상이라는 개념과 앞으로 달라질 상황에 의문을 제기할 수 있게 이끌어줄 때 더욱 의미가 있다. 효과가 있으려면 작품에 모순과 인지적 결함이 담겨 있어야 한다. 쉬운 방법을 제시하기보다는 불완전한 대안 사이에서 딜레마와 절충점을 강조한다. 해결책도 '더 나은' 방법도 아닌, 또 하나의 방법일 뿐이다. 관람자는 스스로 판단할 수 있다.

이런 방식을 통해 스페큘러티브 디자인이 복합적인 즐거움을 제공하고, 정신적 삶을 풍요롭게 하며, 다른 매체와 학문을 보완하는 방식으로 사고의 폭을 넓히며 번성할 수 있다고 믿는다. 스페큘러티브 디자인은 의미와 문화에 관한 것이며, 변화할 삶에 무언가를 더하고, 현재의 삶에 도전하며, 꿈꾸는 능력을 구속하는 현실의 끈을 느슨하게 풀어주는 대안을 제공하는 것이다. 궁극적으로 스페큘러티브 디자인은 사회 꿈꾸기의 촉매제다.

주석

서문

1 개념 디자인은 네덜란드의 디자인아카데미에인트호번Design
Academy Eindhoven에서 헤이스 바케르Gijs Bakker, 위르겐 베이,
리더바이 에델코르트Lidewij Edelkoort 등이 주축이 되어 네덜란드의
관념주의적 미학을 접목한 디자인을 지칭한다. 이들은 드로흐
디자인을 통해 세계적인 명성을 얻은 바 있다. (감수자)

1 래디컬 디자인을 넘어서?

1 스티븐 던컴, 『꿈: 판타지 시대의 진보 정치 재구성』, 더뉴프레스The
New Press, 2007년, 182쪽.

2 예시로 바바라 애덤Barbara Adam의 「미래의 새로운 사회학을
향해Towards a New Sociology of the Future」(초안) 참조. http://
www.cf.ac.uk/socsi/futures/newsociologyofthefuture.pdf (2012년
12월 24일 접속)

3 더 자세한 내용은 조셉 보로스Joseph Voros의 다음 글 참조. 「미래
연구와 전망, 시나리오 활용에 관한 개론A Primer on Futures Studies,
Foresight and the Use of Scenarios」, 《전망, 미래 전망 회보Prospect, the
Foresight Bulletin》 제6호, 2001년 12월. http://thinkingfutures.net/wp-
content/uploads/2010/10/A_Primer_on_Futures_Studies1.pdf
(2012년 12월 21일 접속)

4 미치오 카쿠, 『불가능은 없다』, 펭귄북스Penguin Books, 2008년.

5 데이비드 커비, 『할리우드의 실험실 가운: 과학과 과학자, 영화』,
MIT프레스, 2011년, 145-168쪽.

6 리처드 바브룩, 『가상 미래: 생각하는 기계에서 글로벌 마을까지』,
플루토프레스Pluto Press, 2007년.

7 이 역사는 기록으로 잘 남겨져 있다. 예시로 다음 글들 참조. 닐
스필러Neil Spiller, 『미래의 건축: 현대 상상력의 청사진Visionary
Architecture: Blueprints of the Modern Imagination』, 템스 & 허드슨Thames
& Hudson, 2006년. 펠리시티 D. 스콧Felicity D. Scott, 『건축 또는 테크노
유토피아: 모더니즘 이후의 정치Architecture or Techno-utopia: Politics

after Modernism』, MIT프레스, 2007년. 로버트 클랜튼Robert Klanten
외, 『건축을 넘어서: 상상의 건물과 허구 도시Beyond Architecture:
Imaginative Buildings and Fictional Cities』, 게슈탈텐출판사Die Gestalten
Verlag, 2009년. 제프 마노, 『빌딩 블로그 북The BLDG BLOG Book』,
크로니클북스Chronicle Books, 2009년. 다음 하이퍼링크의 온라인
글도 참조. http://bldgblog.blogspot.co.uk (2012년 12월 24일 접속)

8 래디컬 디자인이란 에토레 소트사스, 멤피스그룹 등을 비롯해 1960-
 1970년대 주로 이탈리아에서 발생한 디자인 담론/현상을 말한다.
 래디컬 디자인은 아르누보를 계승하면서도 이탈리아의 독특한
 해학적 디자인 문화를 바탕으로 발전하며 '디자인 작품'을 수면위로
 끌어 올렸다. 이는 당시 기능주의 일변도의 디자인과는 다소 거리가
 있는 급진주의 디자인을 천명했다고 평가받는다. 1972년 MoMA는
 이런 현상을 주목하며 전시 ‹이탈리아: 새로운 지역의 지평Italia: New
 Domestic Landscape›을 개최했다. (감수자)

9 지그문트 바우만, 『액체 현대』, 폴리티프레스Polity Press, 2000년.

2 비현실 지도

1 스페큘러티브 디자인의 방법론에 깊은 논의가 필요하다면 제임스
 오거의 다음 박사 학위 논문 참조. 「왜 로봇인가? 스페큘러티브
 디자인, 기술 길들이기와 미래에 대한 고민Why Robot? Speculative
 Design, Domestication of Technology and the Considered Future」, 영국 RCA,
 2012년, 153-164쪽.

2 비평적 디자인에 관한 자세한 내용은 다음 글들 참조. 앤서니
 던Anthony Dunne, 『헤르츠 이야기Hertzian Tales』, MIT프레스, 2005년.
 앤서니 던과 피오나 라비Fiona Raby, 『디자인 누아르Design Noir』,
 비르크호이저Birkhäuser, 2001년.

3 다음 글 참조. 줄리안 블리커Julian Bleecker, 「디자인 픽션: 디자인,
 과학, 사실, 허구에 관한 짧은 글Design Fiction: A Short Essay on Design,
 Science, Fact and Fiction」, 2009년. https://blog.nearfuturelaboratory.
 com/2009/03/17/design-fiction-a-short-essay-on-design-science-
 fact-and-fiction/ (2012년 12월 23일 접속) 예시로 브루스
 스털링의 블로그 비욘드 더 비욘드Beyond The Beyond 참조. http://
 www.wired.com/beyond_the_beyond (2012년 12월 24일 접속)

4 스튜어트 캔디의 블로그인 더 스켑티컬 퓨처리스트The Sceptical
 Futuryst는 디자인과 미래에 관한 아이디어와 프로젝트가 가득한
 훌륭한 보고다. http://futuryst.blogspot.co.uk (2012년 12월 20일
 접속)

5 크지슈토프 보디치코Krzysztof Wodiczko의
 의문하는디자인그룹Interrogative Design Group은 "예술과 기술을
 디자인에 결합하면서 동시에 우리 사회에서 중요한 역할을 하지만
 디자인의 주목을 거의 받지 못한 떠오르는 문화 이슈를 디자인에
 불어넣는 것"을 목표로 한다. http://www.interrogative.org/about
 (2012년 12월 24일 접속)

6 칼 디살보Carl DiSalvo는 『대립 디자인Adversarial Design』(MIT프레스,
 2010)에서 이런 유형의 디자인이 정치에 관여할 수 있는 방법을
 탐구한다.

7 더 자세히 알아보고 싶다면 브루스 M. 타프Bruce M. Tharp와 스테파니
 M. 타프Stephanie M. Tharp의 다음 글 참조. 「산업 디자인의 네 분야:
 (물론 가구, 교통수단, 가전제품, 장난감은 아니다)The 4 Fields of
 Industrial Design: (No, Not Furniture, Trans, Consumer Electronics & Toys)」,
 코어77Core77 블로그, 2009년 1월 5일. https://www.core77.com/
 posts/12232 (2012년 12월 23일 접속)

8 다음 글 참조. 아납 자인 외, 「디자인 퓨처스케이핑Design
 Futurescaping」, 미셸 카스프잭Michelle Kasprzak 엮음, 『블로우업:
 오브제의 시대Blowup: The Era of Objects』(암스테르담: V2, 2011),
 6-14쪽. https://v2.nl/wp-content/uploads/files/2011/events/blowup-
 readers/the-era-of-objects-pdf (2012년 12월 23일 접속)

9 팀 블랙Tim Black의 수잔 니먼Susan Neiman 인터뷰, «스파이크드
 온라인». http://www.spiked-online.com/index.php/site/
 reviewofbooks_article/7214 (2012년 12월 24일 접속)

10 한스 파이힝어, 『가정의 철학』, 마티노출판Martino Publishing,
 2009년[1925년], 48쪽.

11 일본에서 제안한 디지털 기술을 활용한 미디어 아트의 일종으로,
 디지털 기기로 작품을 구현하며 기기 자체가 콘텐츠가 된다. (옮긴이)

12 파이힝어는 『가정의 철학』 268쪽에서 가설과 허구를 유용하게
 구별해 준다. "모든 가설은 아직 알려지지 않은 어떤 현실을 적절히
 표현하고 이 객관적 현실을 올바르게 반영하려고 하지만, 허구는

불충분하고 주관적이며 회화적인 개념 방식이라는 인식에서
출발한다. 우리가 가설을 검증할 수 있게 되기를 바라는 것과는
달리 허구는 처음부터 현실과 일치할 필요가 없기에 나중에
검증할 수 없다."

13 솔 르윗, 「개념 미술에 관한 글」, «예술-언어: 개념 미술 저널Art-
Language: The Journal of Conceptual Art», 1 (1), 1969년 5월,
11-13쪽. 피터 오스본Peter Osborne, 『개념 미술Conceptual Art』(런던:
파이돈Phaidon, 2005 [2002]), 222쪽.

14 앞의 책.

15 이것은 2011년 데얀 수직과의 대화에서 처음 제의되었다.

16 윌 브래들리와 찰스 에서 편저, 『예술과 사회 변화: 비평적 독자
Art and Social Change: A Critical Reader』, 테이트출판Tate Publishing,
2007년, 13쪽.

17 예시로 다음 글들 참조. 로버트 클랜튼 외 편저, 『설치: 21세기의 가구
인테리어 디자인Furnish: Furniture and Interior Design for the 21st Century』,
게슈탈텐출판사, 2007년. 개레스 윌리엄스Gareth Williams, 『비밀
이야기: 현대 디자인의 환상과 두려움Telling Tales: Fantasy and Fear in
Contemporary Design』, V&A출판V&A Publishing, 2009년.

18 다음 글 참조. 수잰 프랭크Suzanne Frank, 피터 아이젠만, 『하우스 6:
의뢰인의 반응House VI: The Client's Response』, 왓슨겁틸출판Watson-
Guptill Publications, 1994년.

19 디바이스 아트에 관한 자세한 논의를 살펴보려면 다음 글 참조.
마치코 쿠사하라Machiko Kusahara, 「디바이스 아트: 일본 현대
미디어 아트를 이해하는 새로운 방식Device Art: A New Approach in
Understanding Japanese Contemporary Media Art」. 올리버 그라우Oliver
Grau 편저, 『미디어 아트의 역사Media Art Histories』, MIT프레스,
2007년, 277-307쪽.

20 이와 비슷한 작품의 예시나 논의를 더 살펴보려면 다음 글 참조. 코니
프레이어Conny Freyer 외 편저, 『디지털 바이 디자인Digital by Design』,
템스&허드슨, 2008년.

3 비평으로서의 디자인

1 팀 블랙의 수잔 니먼 인터뷰, 《스파이크드 온라인Spiked Online》.
 https://www.spiked-online.com/2009/07/31/we-want-to-determine-
 the-world-not-be-determined-by-it/ (2012년 12월 24일 접속)

2 앤드루 핀버그, 『변혁하는 기술, 비판 이론 재검토Transforming
 Technology, A Critical Theory Revisited』, 옥스퍼드대학교 출판부Oxford
 University Press, 2002년[1991년], 19쪽.

3 예시로 다음 글 참조. 라미아 마제Ramia Mazé, 요한 레드스트룀Johan
 Redström, 「어려운 형태: 디자인과 조사의 비평 사례Difficult Forms:
 Critical Practices of Design and Research」, 《리서치 디자인 저널Research
 Design Journal》 1, 1, 2009년, 28-39쪽.

4 예시로 MoMA의 2011년 전시 〈토크 투 미〉 소개 참조. https://
 www.moma.org/interactives/exhibitions/2011/talktome/ (2012년
 12월 24일 접속)

5 예시로 다음 글 참조. 에드윈 히스코트Edwin Heathcote, 「비평
 포인트Critical Points」, 《파이낸셜타임스Financial Times》, 2010년
 4월 1일. https://www.ft.com/content/24150a88-3c4e-11df-b316-
 00144feabdc0 (2012년 12월 24일 접속)

6 가장 흥미로운 점은 디자인이 대립 디자인, 담론적 디자인, 개념
 디자인, 스페큘러티브 디자인, 디자인 픽션 등의 여러 관련 용어와
 한데 묶이면서 단순히 비즈니스가 아닌 문화적·사회적·정치적
 맥락에서의 위치를 확고히 하며 역할을 더 확장한다는 점이다.

7 좋은 사례로 영국의 비영리단체 UK언컷UK Uncut이 다국적기업의
 영국 내 수익에 대한 법인세 회피에 반대하며 세금 시위와
 불매운동을 조직했던 일이 있다.

8 에릭 올린 라이트, 『리얼 유토피아』, 베르소Verso, 2010년, 67-68쪽.

9 앞의 책, 68쪽.

10 관찰 코미디와 스페큘러티브 디자인에 대한 자세한 논의는 제임스
 오거의 박사 학위 논문 참조. 「왜 로봇인가? 스페큘러티브 디자인,
 기술 길들이기와 미래에 대한 고민」, 영국 RCA, 2012년, 164-168쪽.

11 에릭 올린 라이트, 『리얼 유토피아』, 베르소, 2010년, 25-26쪽.

4 거대하고 완벽하며 전염성 있는 소비 괴물

1 앤드루 핀버그, 『변혁하는 기술, 비판 이론 재검토』, 옥스퍼드대학교
 출판부, 2002년[1991년], vi쪽.

2 이처럼 기이하고 경이로운 세계에 대한 심층적인 탐구는 다음 책
 참조. 코어트 판 멘스보르트Koert Van Mensvoort, 『다가올 자연: 자연은
 우리와 함께 변화한다Next Nature: Nature Changes Along with Us』,
 악타르Actar, 2011년.

3 2002년 넥시아바이오테크놀로지Nexia Biotechnologies는 우유에
 초강력 거미 명주 단백질을 함유한 유전자 조작 염소를 생산했다.

4 우리는 합성 생물학으로 완전히 새로운 생명체를 주문에 따라 설계할
 수 있는 시점에 도달했을지도 모른다. 2010년 크레이그 벤터Craig
 Venter의 팀은 최초의 인공 생명체, 더 정확하게는 지금까지 만들어진
 것 중 가장 합성적인 유기체라고 할 수 있는 '신시아Synthia'를
 만들었다. 이들은 기존의 세포와 DNA 합성기(네 개의 병으로
 이루어진 '인쇄' 기계로 DNA 사슬을 구성하는 네 가지 화학물질인 ATCg가
 담겨 있다)로 게놈을 만든 다음, DNA가 제거된 다른 세포에 넣어
 합성 DNA를 만들었다. 벤터는 기자회견에서 신시아의 "부모는
 유기체가 아니라 컴퓨터였다"고 주장했다.

5 이에 관한 자세한 내용은 다음 글들 참조. 스티븐 윌슨Stephen Wilson,
 『예술+과학: 과학 연구와 기술 혁신이 21세기 미학의 핵심이 되는
 방식Art + Science: How Scientific Research and Technological Innovation
 are Becoming Key to 21st-century Aesthetics』, 템스 & 허드슨, 2010년.
 잉게보르크 라이힐러Ingeborg Reichle, 『기술 과학 시대의 예술: 현대
 생활의 유전 공학, 로봇 공학, 인공 생명체Art in the Age of Technoscience:
 Genetic Engineering, Robotics, Artificial Life in Contemporary Life』,
 스프링거출판사Springer-Verlag, 2009년.

6 예시로 다음 글 참조. 제임스 윌스던James Wilsdon과 레베카
 윌리스Rebecca Willis, 『속이 보이는 과학See-through Science』,
 데모스팸플릿Demos Pamphlet, 2004년. http://www.demos.co.uk/
 publications/paddlingupstream

7 디자이너는 이것이 진짜 엘비스의 머리카락일 가능성이 매우 낮다는
 것을 알았다.

5 방법론의 장: 허구 세계와 사고실험

1 루보미르 돌레첼, 『이종 세계: 허구와 가능 세계』, 존스홉킨스대학교 출판부Johns Hopkins University Press, 1998년, ix쪽.

2 키스 오틀리, 『꿈 같은 것: 허구의 심리학』, 와일리블랙웰Wiley-Blackwell, 2011년, 30쪽.

3 루보미르 돌레첼, 『이종 세계: 허구와 가능세계』, 존스홉킨스대학교 출판부, 1998년, 13쪽.

4 마우리시오 수아레즈Mauricio Suárez 편저, 『과학의 허구: 모델링과 이상화에 관한 철학 에세이Fictions in Science: Philosophical Essays on Modeling and Idealization』, 라우틀리지Routledge, 2009 참조.

5 이에 관한 자세한 내용은 다음 책 참조. 리처드 마크 세인스버리Richard Mark Sainsbury, 『허구와 허구주의Fiction and Fictionalism』, 라우틀리지, 2009년. 킨들 에디션.

6 다음 글 참조. 낸시 스펙터Nancy Spector, 『매튜 바니: 크리매스터 사이클Matthew Barney: The Cremaster Cycle』, 구겐하임박물관Guggenheim Museum, 2002년.

7 이에 관한 자세한 내용은 다음 글 참조. 메리 플래너건Mary Flanagan, 『크리티컬 플레이: 래디컬 게임 디자인Critical Play: Radical Game Design』, MIT프레스, 2009년.

8 라이먼 타워 사전트, 『유토피아니즘Utopianism: A Very Short Introduction』, 옥스퍼드대학교 출판부, 2010년, 5쪽.

9 에릭 올린 라이트, 『리얼 유토피아』, 베르소, 2010년, 5쪽.

10 사전트, 『유토피아니즘』, 옥스퍼드대학교 출판부, 2010년, 114쪽.

11 예시로 다음 책들 참조. 라파엘라 바콜리니Raffaella Baccolini와 톰 모이란Tom Moylan 편저, 『다크 호라이즌: 과학소설과 디스토피아적 상상력Dark Horizons: Science Fiction and the Dystopian Imagination』, 라우틀리지, 2003년. 칼 프리드먼Carl Freedman, 『비판 이론과 과학소설Critical Theory and Science Fiction』, 웨슬리언대학교 출판부Wesleyan University Press, 2000년.

12 프랜시스 스퍼포드, 『적색 풍요』, 파버앤드파버Faber and Faber, 2010년, 3쪽. 킨들 에디션.

13 http://www.justinmcguirk.com/home/the-post-spectacular-economy.html

14 외국 가정에 머물면서 아이 돌봄이나 집안일을 하며 언어를 배우는

입주 도우미. (옮긴이)

15 인터뷰는 다음 하이퍼링크에서 확인할 수 있다. http://
 bldgblog.blogspot.co.uk/2011/03/unsolving-city-interview-with-
 china.html (2012년 12월 20일 접속)

16 철학, 생물학, 경제학 등 학계의 고전적인 사고실험에 대한 전체
 목록은 다음 하이퍼링크 참조. http://en.wikipedia.org/wiki/
 Thought_experiment (2012년 12월 20일 접속)

17 다양한 종류의 사고실험에 대한 심층적인 논의는 다음 글 참조.
 줄리언 바지니Julian Baggini, 『잠아먹히고 싶은 돼지: 그리고 그 외
 아흔아홉 가지 사고실험The Pig That Wants to Be Eaten: And Ninety-Nine
 Other Thought Experiments』, 그란타Granta, 2005년.

18 게준트하이트gesundheit는 건강을 의미하는 독일어로, 재채기하는
 사람에게 건강을 빌어주며 사용하는 표현이다. (옮긴이)

19 스티븐 R. L. 클라크Stephen R. L. Clark, 『철학적 미래Philosophical
 Futures』, 페터랑Peter Lang, 2011년, 17쪽.

20 「2036년의 세계: 파올라 안토넬리는 디자인이 지배한다고
 말한다The World in 2036: Design Takes over, Says Paola Antonelli」,
 《이코노미스트Economist》 온라인, 2010년 11월 22일자. http://
 www.economist.com/node/17509367 (2012년 12월 24일 접속)

21 밀란 쿤데라, 『소설의 기술The Art of the Novel』, 그로브프레스Grove
 Press, 1988년.

6 물리적 허구: 믿는 체하는 세계로의 초대

1 〈아이콘 마인드: 토니 던/피오나 라비/브루스 스털링의 디자인
 픽션Icon Minds: Tony Dunne/Fiona Raby/Bruce Sterling on Design Fiction〉,
 2009년 10월 14일, 런던, 《아이콘매거진Icon Magazine》이 주최한 공개
 대담. 대담 기록은 다음 하이퍼링크에서 살펴볼 수 있다. http://
 magicalnihilism.com/2009/10/14/icon-minds-tony-dunne-fiona-
 raby-bruce-sterling-on-design-fiction (2012년 12월 24일 접속)

2 피어스 D. 브리튼, 「화면용 SF를 위한 디자인」, 마크 볼드Mark Bould
 외 편저, 『라우틀리지 과학소설 컴패니언Routledge Companion to
 Science Fiction』, 라우틀리지, 2009년, 341-349쪽.

3 스튜어트 캔디, 「〈칠드런 오브 맨〉을 찬양하며In Praise of 〈Children

Of Men›」, 더 스켑티컬 퓨처리스트, 2008년 4월 12일. http://
futuryst.blogspot.com/2008/04/in-praise-of-children-of-men.html
(2012년 12월 23일 접속)

4 린다 마이클Linda Michael과 패트리샤 피치니니, 『우리는 가족We Are
Family』, 오스트레일리아카운슬Australia Council, 2003년.

5 켄달 L. 월튼, 『미메시스: 가장으로서의 예술Mimesis as Make-Believe: On
the Foundations of the Representational Arts』, 하버드대학교 출판부Harvard
University Press, 1990년.

6 "간단히 말해서, 허구적 진리는 어떤 맥락에서 무언가를 상상하라는
지시나 명령이 있을 때 존재한다. 허구적 명제는 상상으로 그려지는지
여부에 관계없이 상상해야 하는 명제다." 앞의 책, 39쪽.

7 키스 오틀리, 『꿈 같은 것』, 와일리블랙웰, 2011년, 130쪽.

8 찰스 에이버리, 『섬사람들: 소개The Islanders: An Introduction』,
파라솔유닛/쾨닉북스Parasol Unit/Koenig Books, 2010년.

9 예시로 다음 글 참조. 스튜어트 캔디, 짐 데이터Jim Dator, 제이크
더너건Jake Dunagan, 「2050년 하와이를 위한 네 가지 미래Four
Futures for Hawaii 2050」, 2006년. http://www.futures.hawaii.edu/
publications/hawaii/FourFuturesHawaii2050-2006.pdf (2012년
12월 24일 접속) 프로젝트의 실험 부분에 대한 스튜어트
캔디의 글은 다음 하이퍼링크에서 살펴볼 수 있다. http://
futuryst.blogspot.co.uk/2006/08/hawaii-2050-kicks-off.html (2012년
12월 24일 접속)

10 이에 관한 자세한 내용은 다음 하이퍼링크 참조. http://tvtropes.org/
pmwiki/pmwiki.php/Main/WillingSuspensionofDisbelief (2012년
12월 24일 접속)

11 제임스 우드, 『소설은 어떻게 작동하는가』, 조너선케이프Jonathan
Cape, 2008년, 179쪽.

12 앞의 책, 28-29쪽.

13 데이비드 커비는 내재 프로토타입에 관해 다음과 같이 적었다.
"(그것들은) … 어떤 기술의 유용성과 무해성, 실행 가능성을
대규모의 대중에게 보여줄 수 있다. 내재 프로토타입은 실제
프로토타입에 비해서도 수사학적으로 중요한 이점이 있다. 이런
기술은 영화를 연구하는 학자들이 디에게시스diegesis라고 부르는
허구의 세계에서 제대로 작동하고 사람들이 실제로 사용하는 '실제'

오브제로 존재한다." 데이비드 커비, 『할리우드의 실험실 가운』,
MIT프레스, 2011년, 195쪽.

14 토리 바슈Torie Bosch, 「과학소설 작가 브루스 스털링이 디자인 픽션의
흥미로운 신개념을 설명한다Sci-Fi Writer Bruce Sterling Explains the
Intriguing New Concept of Design Fiction」, 《슬레이트Slate》, 2012년 3월
2일. https://slate.com/technology/2012/03/bruce-sterling-on-design-
fictions.html (2012년 12월 24일 접속)

15 다음 글 참조. 브라이언 데이비드 존슨, 『프로토타이핑을
위한 과학소설: 과학소설로 미래 디자인하기』,
모건&클레이풀출판사Morgan & Claypool Publishers, 2011년.

7 비현실의 미학

1 키스 오틀리, 『꿈 같은 것』, 와일리블랙웰, 2011년, 37쪽.

2 이에 관한 자세한 내용은 다음 글 참조. 랭던 위너Langdon Winner,
『고래와 원자로: 첨단 기술 시대의 한계 탐색The Whale and the
Reactor: A Search for Limits in an Age of High Technology』, 시카고대학교
출판부University of Chicago Press, 1986년.

3 다음 글 참조. 브랑코 루키치, 『비사물Nonobject』, MIT프레스, 2011년.

4 테렌스 라일리Terence Riley 편저, 『아방가르드의 변화: 하워드 길먼
컬렉션의 선구적인 건축 도면The Changing of the Avant-Garde: Visionary
Architectural Drawings from the Howard Gilman Collection』, MoMA,
2002년. http://www.moma.org/collection/object.php?object_id=922
(2013년 4월 4일 접속)

5 대벌레의 일종. (옮긴이)

6 "히치콕이 만든 용어인 맥거핀은 영화의 플롯 장치로 본질적으로
중요하지는 않지만 이야기를 설정하고 움직이게 만드는 역할을
하며, 일반적으로 오브제다. 유명한 예로는 ‹말타의 매The Maltese
Falcon›의 동상, ‹키스 미 데들리Kiss Me Deadly›의 빛나는 여행 가방,
‹노토리어스Notorious›의 우라늄 병, ‹카사블랑카›의 배달되는 편지
등이 있다." http://noamtoran.com/NT2009/projects/the-macguffin-
library (2012년 12월 20일 접속)

7 아토포스 cvcATOPOS cvc와 바실리스 지디아나키스, 『장난감이
아니다: 급진적 등장인물 만들기』, 픽토플라즈마출판Pictoplasma

Publishing, 2011년.

8 라르스 툰비에르크, 『사무실Office』, 저널Journal, 2001년.

9 다음 글 참조. 앤 토머스Ann Thomas, 『린 코헨의 사진The Photography of Lynne Cohen』, 템스＆허드슨, 2001년.

10 다음 글 참조. 타린 사이먼, 『숨겨진, 그리고 낯선 미국 색인』, 슈타이들Steidl, 2007년.

11 다음 글 참조. 리처드 로스, 『권위의 건축』, 애퍼처재단Aperture Foundation, 2007년.

12 다음 글 참조. 루신다 데블린, 『오메가 스위트』, 슈타이들, 2000년.

13 마이크 맨델과 래리 술탄, 『증거』, 디스트리뷰티드아트출판사, 1977년.

8 현실과 불가능 사이

1 동영상은 다음 하이퍼링크에서 확인할 수 있다. http://www.youtube.com/watch?v=gnb-rdgbm6s&feature=relmfu (2012년 12월 20일 접속)

2 결과물은 2010년 3월 15일부터 21일까지 영국 RCA에 전시되었다. 이 프로젝트는 EPSRC의 의뢰로 진행되었으며 네스타Nesta가 일부 지원했다.

3 이 프로젝트의 아이디어 단계는 싱가포르에서 열린 2009 ICSID 세계디자인회의ICSID World Design Congress의 프로토팜Protofarm 2050의 일환으로 디자인인다바가 의뢰했다.

4 존이네스연구센터John Innes Research Centre의 식물 과학자 자일스 올드로이드Giles Oldroyd는 유전자 조작 식물을 사용해 석유 기반의 비료를 대체한다. 완두콩은 뿌리에 질소 공장인 노드가 있어 질소를 생산할 수 있다. 완두콩과 밀을 접합하면 질소 비료가 필요 없다. 질소 비료는 수확량을 50퍼센트 증가시키지만 석유 기반이므로 흡수되면 다른 동식물에 해로우며, 특히 물로 흘러들어가면 어류에 나쁜 영향을 미친다. 올드로이드는 유전자 조작 식물을 사용하는 것이 생물학적 원리에 기반한, 더 "자연스러운" 과정이라고 주장한다. 과학자들이 생물학의 작동 방식을 더 많이 알게 될수록 생물학적 원리 안에서 더 많은 것을 디자인할 수 있다. 자세한 내용은 다음 하이퍼링크 참조. http://www.foodsecurity.ac.uk/blog/

index.php/2010/03/getting-to-the-root-of-food-security

5 2008년 4월 4일에 열린 MoMA/시드디자인SEED Design과
 엘라스틱마인드심포지엄Elastic Mind Symposium에서 스탠퍼드대학교
 생명공학과 드류 엔디Drew Endy는 청중에게 이렇게 말했다.
 "전 세계에는 25만 종의 식물이 있지만 식용 가능한 식물은
 극소수에 불과하다. 합성 생물학은 식물을 더 소화하기 쉽고 영양가
 있게 변형하는 데 활용될 수 있다." 다음 하이퍼링크 참조. http://
 openwetware.org/wiki/Endy_Lab

6 존 그레이, 『엔드게임: 후기 현대 정치사상에 대한 질문』,
 폴리티프레스, 1997년, 186쪽.

7 얀 뵐렌과의 인터뷰. http://www.arterritory.com/en/texts/
 interviews/538-between_art_and_design,_without_borders/2
 (2012년 12월 24일 접속)

9 모든 것을 사변하기

1 영국 RCA의 디자인 인터랙션 석사과정 학생을 대상으로 한
 니코 맥도날드Nico Macdonald의 세미나 '디자이너적 사고와 그
 너머Designerly Thinking and Beyond'(2006년 1월 25일)에서 발췌한
 내용이다. http://www.spy.co.uk/Communication/Talks/Colleges/
 RCA_ID/2006 (2012년 12월 24일 접속)

2 다음 글 참조. 리처드 세일러Richard Thaler와 캐스 선스타인Cass
 Sunstein, 『넛지: 복잡한 세상에서 똑똑한 선택을 이끄는 힘Nudge:
 Improving Decisions about Health, Wealth, and Happiness』, 펭귄북스,
 2009년.

3 이에 관한 자세한 내용은 다음 책 참조. B. J. 포그, 『설득하는 기술:
 컴퓨터를 활용해 생각과 행동 바꾸기Persuasive Technology: Using
 Computers to Change What We Think and Do』, 모건카프만Morgan
 Kaufmann, 2003년.

4 http://www.cabinetoffice.gov.uk/behavioural-insights-team (2012년
 12월 23일 접속)

5 에릭 올린 라이트, 『리얼 유토피아』, 베르소, 2010년, 23쪽.

6 앞의 책.

7 키스 오틀리, 『꿈 같은 것』, 와일리블랙웰, 2011년, 118쪽.

8 필립 K. 딕, 「이틀 후에 무너지지 않는 우주를 만드는 방법How to Build a Universe That Doesn't Fall Apart Two Days Later」(1978년 연설). http://deoxy.org/pkd_how2build.htm (2012년 12월 24일 접속)

9 티모시 아치볼드, 『섹스 머신: 사진과 인터뷰』, 프로세스Process, 2005년.

10 예시로 다음 글들 참조. 니콜라 부리오Nicolas Bourriaud, 『관계의 미학Relational Aesthetics』, 레프레스뒤릴Les Presse Du Reel, 1998년. 크리스티언 게더Christian Gether 외 편저, 『유토피아와 현대미술Utopia & Contemporary Art』, 아르켄현대미술관ARKEN Museum of Modern Art, 2012년.

11 예를 들어, 1950년대의 델파이 기법은 전문가 집단에 특정 주제에 대한 견해를 물어본 다음 다른 사람들의 생각을 들려주어 결과적으로 합의를 도출하거나 가능성의 범위를 좁히는 의견의 순환을 만든다.

12 이념ideology이라는 용어는 1790년대 프랑스 사상가 앙투안 데스투트 드 트레이시Antoine Destutt de Tracy가 만들었다. 트레이시는 아이디어의 과학을 발전시키는 데 관심이 있었다. 그 생각은 이루어지지 않았지만 이 용어는 다른 의미로 발전했다. 우리는 이념이라는 단어에서 부정적인 의미가 연상된다는 것을 안다. 많은 사람이 이념을 지배계급의 이익을 보호하기 위해 진정한 현실을 가리는 것으로 여기지만, 원래의 목적은 단순히 정치사상과 이론을 검토하는 것이었다. 우리에게 이념은 세계관에 대한 하나의 사고방식이자 가치관과 신념, 우선순위, 희망, 두려움을 하나로 묶어주는 서사적 접착제다. 부정적인 의미가 연상되더라도 이념은 유용한 용어라고 생각한다.

13 http://www.instapaper.com/go/205770677/text (2012년 12월 23일 접속)

14 자세한 내용은 다음 하이퍼링크 참조. http://www.slate.com/articles/health_and_science/new_scientist/2012/09/floating_cities_seasteaders_want_to_build_their_own_islands_.html (2012년 12월 24일 접속)

15 http://www.massivechange.com (2012년 12월 24일 접속)

16 http://www.designgeopolitics.org/about (2012년 12월 24일 접속)

17 윌리엄 모리스, 『에코토피아 뉴스』, 옥스퍼드대학교 출판부, 2009년.

18 학업을 잠시 중단하고 여행하거나 일을 하며 여러 활동에 참여하는

기간. (옮긴이)

19 다음 글 참조. 메타헤이븐과 마리나 비슈미트Marina Vishmidt 편저,
『비기업 아이덴티티Uncorporate Identity』, 라스뮐러출판사Lars Müller
Publishers, 2010년.

20 안드레아 하이드Andrea Hyde, 「메타헤이븐의 페이스스테이트 소셜
미디어와 국가: 메타헤이븐과의 인터뷰Metahaven's Facestate Social Media
and the State: An Interview with Metahaven」. http://www.walkerart.org/
magazine/2011/metahavens-facestate (2012년 12월 23일 접속)

21 각각 '바람의 섬' '조력 국가' '태양열 나라' '지열 나라' '바이오매스
연료 도시'라는 의미다. (옮긴이)

22 이 프로젝트는 런던 디자인미술관의 커미션을 받아 2012년 5월
1일부터 8월 25일까지 〈영국연합마이크로왕국: 디자인 픽션The
United Micro Kingdoms: A Design Fiction〉이라는 제목으로 전시되었다.

23 제임스 도빈스James Dobbins 외, 『국가 건설을 위한 초보자 가이드』,
랜드코퍼레이션, 2007년. https://www.rand.org/pubs/monographs/
MG557.html (2012년 12월 24일 접속)

24 토리 바슈, 「과학소설 작가 브루스 스털링이 디자인 픽션의 흥미로운
신개념을 설명한다」, 《슬레이트》, 2012년 3월 2일. https://slate.com/
technology/2012/03/bruce-sterling-on-design-fictions.html (2012년
12월 24일 접속)

25 이 제목은 국제관계학 교수인 신시아 웨버Cynthia Weber가 이 주제와
관련된 학생 프로젝트를 위해 작성한 문서에서 발췌한 것이다. 이
문서에는 우리가 국가를 디자인할 때 고려해야 할 영역이 제시되어
있다. 우리는 누구인가?(인구) 우리는 어디에 있는가?(영토)
누가 우리를 통치하는가?(권한) 다른 국가들은 우리를 국가라고
생각하는가?(인식)

26 예시로 놀란 차트The Nolan Chart와 정치 나침반The Political Compass
참조. http://www.politicalcompass.org (2013년 6월 30일 접속)

27 다른 허구의 영국은 다음 책 참조. 루퍼트 톰슨Rupert Thomson,
『분열된 왕국Divided Kingdom』, 블룸즈버리Bloomsbury, 2006년.
줄리언 반즈, 『잉글랜드 잉글랜드』, 피카도르Picador, 2005년[1988년].

28 티모시 미첼, 「탄화수소 유토피아」, 마이클 D. 고딘Michael D. Gordin,
헬렌 틸리Helen Tilley, 지안 프라키쉬Gyan Prakish 편저, 『유토피아/
디스토피아: 역사적 가능성의 조건Utopia/Dystopia: Conditions of

Historical Possibility』, 프린스턴대학교 출판부Princeton University Press, 2010년, 118쪽.

29 자동차 디자인이 로보카로 인해 어떻게 변화할지에 대한 자세한 내용은 다음 글 참조. 브래드 템플턴Brad Templeton, 「로봇 자동차의 새로운 디자인 요소New Design Factors for Robot Cars」. http:// www.templetons.com/brad/robocars/design-change.html (2012년 12월 23일 접속)

30 각 마이크로왕국은 기술과 정치 이념의 여러 조합을 나타낸다. 예를 들어 생명공학이 디지털주의자 세계의 일부라면, 시장 메커니즘에 따라 형성되고 '바이오디지털주의' 문화로 이어질 것이다. 마찬가지로 바이오자유주의자들이 디지털 기술을 받아들이면 그 결과 '디지털자유주의' 문화가 형성될 것이다. 하지만 기술과 이념 중 무엇이 먼저일까?

31 현재 뉴질랜드 오클랜드생명공학연구소Auckland Bioengineering Institute에서 로봇에 사용되는 모터를 위해 개발 중인 기술이다. 이 기술에 대한 자세한 내용은 다음 하이퍼링크 참조. http:// www.popsci.com/technology/article/2011-03/video-jelly-artificial-muscles-create-rotary-motion-could-make-robots-more-flexible (2012년 12월 24일 접속)

32 다른 허구의 기차 세계는 다음 책 참조. 크리스토퍼 프리스트Christopher Priest, 『거꾸로 된 세계Inverted World』, SF게이트웨이SF gateway, 2010년[1974년]. 킨들 에디션. 차이나 미에빌, 『레일시Railsea』, 맥밀런Macmillan, 2012년. 킨들 에디션.

33 켄 아놀드, ‹연결을 디자인하다: 의학과 삶, 예술Designing Connections: Medicine, Life and Art›, 200주년 기념 메달 강연, 영국 왕립예술학회Royal Society of the Arts, 2011년 11월 2일.

참고 문헌

Abbott, Edwin A. *Flatland: A Romance of Many Dimensions*. Oxford: Oxford University Press, 2008 [1867].

Albero, Alexander, and Sabeth Buchmann, eds. *Art after Conceptual Art*. Cambridge, MA: MIT Press, 2006.

Ambasz, Emilio, ed. *The New Domestic Landscape: Achievements and Problems of Italian Design*. New York: Museum of Modern Art, 1972.

Antonelli, Paola. *Design and the Elastic Mind*. New York: Museum of Modern Art, 2008

Archibald, Timothy. *Sex Machines*. Los Angeles: Process, 2005.

Ashley, Mike. *Out of This World: Science Fiction but Not as You Know It*. London: The British Library, 2011.

ATOPOS CVC and Vassilis Zidianakis. *Not a Toy: Fashioning Radical Characters*. Berlin: Pictoplasma Publishing, 2011.

Atwood, Margaret. *Oryx and Crake*. London: Bloomsbury, 2003.

Auger, James. Why Robot? Speculative Design, Domestication of Technology and the Considered Future, PhD diss. (London: Royal College of Art, 2012).

Avery, Charles. *The Islanders: An Introduction*. London: Parasol Unit/Koenig Books, 2010.

Azuma, Hiroki. *Otaku: Japan's Database Animals*. Minneapolis: University of Minnesota Press, 2009 [2001].

Baccolini, Raffaella, and Tom Moylan, eds. *Dark Horizons: Science Fiction and the Dystopian Imagination*. New York: Routledge, 2003.

Baggini, Julian. *The Pig That Wants to Be Eaten: And Ninety-Nine Other Thought Experiments*. London: Granta, 2005.

Ballard, J. G. *Millennium People*. London: Flamingo, 2004.

Ballard, J. G. *Super-Cannes*. London: Flamingo, 2000.

Barbrook, Richard. *Imaginary Futures: From Thinking Machines to the Global Village*. London: Pluto Press, 2007.

Bateman, Chris. *Imaginary Games*. London: Zero Books, 2011.

Bauman, Zygmunt. *Liquid Modernity*. Cambridge, UK: Polity Press, 2000.

Beaver, Jacob, Tobie Kerridge, and Sarah Pennington, eds. *Material Beliefs*. London: Goldsmiths, University of London, 2009.

Bel Geddes, Norman. *Magic Motorways*. Milton Keynes, UK: Lightning Sources, 2010. [c1940]

Bell, Wendell. *Foundations of Futures Studies*. London: Transaction Publishers, 2007 [1997].

Bingham, Neil, Clare Carolin, Rob Wilson, and Peter Cook, eds.
Fantasy Architecture, 1500–2036. London: Hayward Gallery, 2004.

Bleecker, Julian. *Design Fiction: A Short Essay on Design, Science, Fact and Fiction*. 2009. Available at http://nearfuturelaboratory.c om/2009/03/17/design-fiction-a-short-essay-on-design-science-fact-and-fiction (Accessed December 23, 2012)

Boese, Alex. *Elephants on Acid: And Other Bizarre Experiments*. London: Boxtree, 2008.

Bould, Mark, Andrew M. Butler, Adam Roberts, and Sherryl Vint, eds.
The Routledge Companion to Science Fiction. London: Routledge, 2009.

Bourriaud, Nicolas. *Altermodern*. London: Tate Publishing, 2009.

Bradley, Will, and Charles Esche, eds. *Art and Social Change: A Critical Reader*. London: Tate Publishing, 2007.

Breitwiesser, Sabine, ed. *Designs for the Real World*. Vienna: Generali Foundation, 2002.

Brockman, John, ed. *What Is Your Dangerous Idea?* London: Simon & Schuster, 2006.

Burrett, Alex. *My Goat Ate Its Own Legs*. London: Burning House Books, 2008.

Cardinal, Roger, Jon Thompson, Whitechapel Art Gallery (London), Fundacioón "La Caixa" (Madrid), and Irish Museum of Modern Art (Dublin). *Inner Worlds Outside*. London: Whitechapel Gallery, 2006.

Carey, John, ed. *The Faber Book of Utopias*. London: Faber and Faber, 1999.

Christopher, John. *The Death of Grass*. London: Penguin Books, 2009 [1956].

Clark, Stephen R. L. *Philosophical Futures*. Frankfurt am Main: Peter Lang, 2011.

Coleman, Nathaniel. *Utopias and Architecture*. London: Routledge, 2005.

Cooper, Richard N., and Richard Layard, eds. *What the Future Holds: Insights from Social Science*. Cambridge, MA: MIT Press, 2003.

Crowley, David, and Jane Pavitt, eds. *Cold War Modern: Design 1945–1970*. London: V&A Publishing, 2008.

da Costa, Beatrice, and Philip Kavita, eds. *Tactical Biopolitics: Art, Activism, and Technoscience*. Cambridge, MA: MIT Press, 2008.

Devlin, Lucinda. *The Omega Suites*. Göttingen: Steidl, 2000.

Dickson, Paul. *Think Tanks*. New York: Atheneum, 1971.

DiSalvo, Carl. *Adversarial Design*. Cambridge, MA: MIT Press, 2010.

Dixon, Dougal. *After Man: A Zoology of the Future*. New York: St. Martin's Press, 1981.

Doležel, Lubomír. *Heterocosmica: Fiction and Possible Worlds*. Baltimore: Johns Hopkins University Press, 1998.

Duncombe, Stephen. *Dream: Re-imagining Progressive Politics in an Age of Fantasy*. New York: The New Press, 2007.

Elton, Ben. *Blind Faith*. London: Transworld Publishers, 2008.

Ericson, Magnus, and Mazé Ramia, eds. *Design Act: Socially and Politically Engaged Design Today-Critical Roles and Emerging Tactics*. Berlin: Iaspis/Sternberg, 2011.

Feenberg, Andrew. *Questioning Technology*. New York: Routledge, 1999.

Feenberg, Andrew. *Transforming Technology: A Critical Theory Revisited*. Oxford: Oxford University Press, 2002 [1991].

Fisher, Mark. *Capitalist Realism: Is There No Alternative*. Winchester: 0 Books, 2009.

Flanagan, Mary. *Critical Play: Radical Game Design*. Cambridge, MA: MIT Press, 2009.

Fogg, B. J. *Persuasive Technology: Using Computers to Change What We Think and Do*. San Francisco: Morgan Kaufmann, 2003.

Fortin, David T. *Architecture and Science-Fiction Film: Philip K. Dick and the Spectacle of the Home*. Farnham, UK: Ashgate, 2011.

Freeden, Michael. *Ideology: A Very Short Introduction*. Oxford: Oxford University Press, 2003.

Freedman, Carl. *Critical Theory and Science Fiction*. Middletown, CT: Wesleyan University Press, 2000.

Freyer, Conny, Sebastien Noel, and Eva Rucki, eds. *Digital by Design*. London: Thames and Hudson, 2008.

Friesen, John W., and Virginia Lyons Friesen. *The Palgrave Companion to North American Utopias*. New York: Palgrave MacMillan, 2004.

Fry, Tony. *Design as Politics*. Oxford: Berg, 2011.

Fuller, Steve. *The Intellectual*. Cambridge, UK: Icon Books, 2005.

Geuss, Raymond. *The Idea of a Critical Theory: Habermas & the Frankfurt School*. Cambridge, UK: Cambridge University Press, 1981.

Ghamari-Tabrizi, Sharon. *The Worlds of Herman Kahn*. Cambridge, MA: MIT Press, 2005.

Goodman, Nelson. *Ways of Worldmaking*. Indianapolis: Hackett Publishing Company, 1978.

Gray, John. *Endgames: Questions in Late Modern Political Thought*. Cambridge, UK: Polity Press, 1997.

Gray, John. *False Dawn: The Delusions of Global Capitalism*. London: Granta, 2002 [1998].

Gray, John. *Heresies: Against Progress and Other Illusions*. London: Granta, 2004.

Gray, John. *Straw Dogs: Thoughts on Human and Other Animals*. London:

Granta, 2003.

Gun, James, and Matthew Candelaria, eds. *Speculations on Speculation*. Lanham, MD: Scarecrow Press, 2005.

Halligan, Fionnuala. *Production Design*. Lewes, UK: ILEX, 2012.

Hanson, Matt. *The Science behind the Fiction: Building Sci-Fi Moviescapes*. Sussex, UK: Rotovision, 2005.

Hauser, Jens, ed. *Sk-interfaces: Exploding Borders—Creating Membranes in Art, Technology and Society*. Liverpool: Fact/Liverpool University Press, 2008.

Hughes, Rian, and Imogene Foss. *Hardware: The Definitive Works of Chris Foss*. London: Titan Books, 2011.

Ihde, Don. *Postphenomenology and Technoscience*. Albany: State University of New York, 2009.

Iser, Wolfgang. *The Fictive and the Imaginary: Charting Literary Anthropology*. Baltimore: John Hopkins University, 1993.

Jacoby, Russell. *Picture Imperfect: Utopian Thought for an Anti-Utopian Age*. New York: Columbia University Press, 2005.

Jameson, Frederic. *Archaeologies of the Future: The Desire Called Utopia and Other Science Fictions*. London: Verso, 2005.

Joern, Julia, and Cameron Shaw, eds. *Marcel Dzama: Even the Ghost of the Past*. New York: Steidl and David Zwirner, 2008.

Johnson, Brian David. *Science Fiction for Prototyping: Designing the Future with Science Fiction*. San Francisco: Morgan & Claypool Publishers, 2011.

Jones, Caroline A., ed. *Sensorium: Embodied Experience Technology, and Contemporary Art*. Cambridge, MA: MIT Press, 2006.

Kaku, Michio. *Physics of the Impossible*. London: Penguin Books, 2008.

Kalliala, Martti, Jenna Sutela, and Tuomas Toivonen. *Solution 239–246: Finland: The Welfare Game*. Berlin: Sternberg Press, 2011.

Keasler, Misty. *Love Hotels: The Hidden Fantasy Rooms of Japan*. San Francisco: Chronicle Books, 2006.

Keiller, Patrick. *The Possibility of Life's Survival on the Planet*. London: Tate Publishing, 2012.

Kelly, Marjorie. *The Divine Right of Capital: Dethroning the Corporate Aristocracy*. San Francisco: Berrett-Koehler, 2001.

Kipnis, Jeffrey. *Perfect Acts of Architecture*. New York: Museum of Modern Art, 2001.

Kirby, David A. *Lab Coats in Hollywood: Science, Scientists, and Cinema*. Cambridge, MA: MIT Press, 2011.

Kirkham, Pat. *Charles and Ray Eames: Designers of the Twentieth Century*. Cambridge, MA: MIT Press, 1995.

Klanten, Robert and Lukas Feireiss, eds. *Beyond Architecture: Imaginative*

Buildings and Fictional Cities. Berlin: Die Gestalten Verlag, 2009.

Klanten, Robert, Sophie Lovell, and Birga Meyer, eds. *Furnish: Furniture and Interior Design for the 21st Century*. Berlin: Die Gestalten Verlag, 2007.

Kullmann, Isabella, and Liz Jobey, eds. *Hannah Starkey Photographs 1997–2007*. Göttingen: Steidl, 2007.

Lang, Peter, and William Menking. *Superstudio: Life without Objects*. Milan: Skira, 2003.

Latour, Bruno, and Peter Weibel, eds. *Making Things Public: Atmospheres of Democracy*. Cambridge, MA: MIT Press, 2005.

Lehanneur, Mathieu, and David Edwards, eds. *Bel-air: News about a Second Atmosphere*. Paris: Édition Le Laboratoire, 2007.

Lindemann Nelson, Hilde, ed. *Stories and Their Limits: Narrative Approaches to Bioethics*. New York: Routledge, 1997.

Luckhurst, Roger. *Science Fiction*. Cambridge, UK: Polity Press, 2005.

Lukić, Branko. *Nonobject*. Cambridge, MA: MIT Press, 2011.

MacMinn, Strother. *Steel Couture—Syd Mead—Futurist*. Henrik-Ido-Ambacht: Dragon's Dream, 1979.

Manacorda, Francesco, and Ariella Yedgar, eds. *Radical Nature: Art and Architecture for a Changing Planet 1969–2009*. London: Koenig Books, 2009.

Manaugh, Geoff. *The BLDG Blog Book*. San Francisco: Chronicle Books, 2009.

Mandel, Mike, and Larry Sultan. *Evidence*. New York: Distributed Art Publishers, 1977.

Manguel, Alberto, and Gianni Guadalupi. *The Dictionary of Imaginary Places*. San Diego: Harcourt, 2000 [1980].

Marcoci, Roxana. *Thomas Demand*. New York: Museum of Modern Art, 2005.

Martin, James. *The Meaning of the 21st Century: A Vital Blueprint for Ensuring Our Future*. London: Transworld Publishers, 2006.

Mass Observation. *Britain*. London: Faber Finds, 2009 [1939].

Mead, Syd. *Oblagon: Concepts of Syd Mead*. Pasadena: Oblagon, 1996 [1985].

Metahaven, and Marina Vishmidt, eds. *Uncorporate Identity*. Baden: Lars Müller Publishers, 2010.

Miah, Andy, ed. *Human Future: Art in an Age of Uncertainty*. Liverpool: Fact/Liverpool University Press, 2008.

Michael, Linda, ed. *Patricia Piccinini: We Are Family*. Surry Hills, Australia: Australia Council, 2003.

Midal, Alexandra. Design and Science Fiction: A Future without a Future. In *Space Oddity: Design/Fiction*, ed. Marie Pok, 17–21. Brussels: Grand Hornu, 2012.

Miéville, China. *Railsea*. London: Macmillan, 2012. Kindle edition.

Miéville, China. *The City and the City*. London: Macmillan, 2009.

Mitchell, Timothy. Hydrocarbon Utopia. In *Utopia/Dystopia: Conditions of Historical Possibility*, ed. Michael D. Gordin, Helen Tilley, and Gyan Prakish, 117–147. Princeton, NJ: Princeton University Press, 2010.

Momus.*Solution 11-167: The Book of Scotlands (Every Lie Creates a Parallel World. The World in Which It Is True.)* Berlin: Sternberg Press, 2009.

Momus. *Solution 214-238: The Book of Japans (Things Are Conspicuous in Their Absence.)* Berlin: Sternberg Press, 2011.

More, Thomas. *Utopia*. Trans. Paul Turner. London: Penguin Books, 2009 [1516].

Morris, William. *News from Nowhere*. Oxford: Oxford University Press, 2009.

Morrow, James, and Kathryn Morrow, eds. *The SFWA European Hall of Fame*. New York: Tom Doherty Associates, 2007.

Moylan, Tom. *Demand the Impossible: Science Fiction and the Utopian Imagination*. New York: Methuen, 1986.

Museum Folkwang. *Atelier Van Lieshout: SlaveCity*. Köln: DuMont Buchverlag, 2008.

Nicholson, Ben. *The World, Who Wants It?* London: Black Dog Publishing, 2004.

Niermann, Ingo. *Solution 1-10: Umbauland*. Berlin: Sternberg Press, 2009.

Noble, Richard. The Politics of Utopia in Contemporary Art. In *Utopia & Contemporary Art*, ed. Christian Gether, Stine Høholt, and Marie Laurberg, 49–57. Ishøj: ARKEN Museum of Modern Art, 2012.

Noble, Richard. *Utopias*. Cambridge, MA: MIT Press, 2009.

Oatley, Keith. *Such Stuff as Dreams: The Psychology of Fiction*. Oxford: Wiley-Blackwell, 2011.

Office Fédéral de la Culture, ed. *Philippe Rahm and Jean Gilles Décosterd: Physiological Architecture*. Basel: Birkhauser, 2002.

Ogden, C. K. *Bentham's Theory of Fictions*. Paterson, NJ: Littlefield, Adams & Co., 1959.

Osborne, Peter. *Conceptual Art*. London: Phaidon, 2005 [2002].

Parsons, Tim. *Thinking: Objects—Contemporary Approaches to Product Design*. Lausanne: AVA Publishing, 2009.

Pavel, Thomas G. *Fictional Worlds*. Cambridge, MA: Harvard University Press, 1986.

Philips Design. *Microbial Home: A Philips Design Probe*. Eindhoven: Philips Design, 2011.

Pohl, Frederik, and Cyril Kornbluth. *The Space Merchants*. London: Gollancz, 2003 [1952].

Priest, Christopher. *Inverted World*. London: SF Gateway, 2010 [1974]. Kindle edition.

Rancière, Jacques. *The Emancipated Spectator*. London: Verso, 2009.

Reichle, Ingeborg. *Art in the Age of Technoscience: Genetic Engineering, Robotics, Artificial Life in Contemporary Life*. Vienna: Springer-Verlag, 2009.

Ross, Richard. *Architecture of Authority*. New York: Aperture Foundation, 2007.

Sadler, Simon. *Archigram: Architecture without Architecture*. Cambridge, MA: MIT Press, 2005.

Sainsbury, Richard Mark. *Fiction and Fictionalism*. London: Routledge, 2009. Kindle edition.

Sargent, Lyman Tower. *Utopianism: A Very Short Introduction*. Oxford: Oxford University Press, 2010.

Saunders, George. *Pastoralia*. London: Bloomsbury, 2000.

Schwartzman, Madeline. *See Yourself Sensing: Redefining Human Perception*. London: Black Dog Publishing, 2011.

Scott, Felicity D. *Architecture or Techno-utopia: Politics after Modernism*. Cambridge, MA: MIT Press, 2007a.

Scott, Felicity D. *Living Archive 7: Ant Farm: Allegorical Time Warp: The Media Fallout of July 21, 1969*. Barcelona: Actar, 2007b.

Self, Will. *The Book of Dave*. London: Bloomsbury, 2006.

Serafini, Luigi. *Codex Seraphinianus*. Milan: Rizzoli, 2008 [1983].

Shteyngart, Gary. *Super Sad True Love Story*. London: Granta, 2010. Kindle edition.

Sim, Stuart, and Borin Van Loon. *Introducing Critical Theory*. Royston, UK: Icon Books, 2004.

Simon, Taryn. *An American Index of the Modern and Unfamiliar*. Göttingen: Steidl, 2007.

Skinner, B. F. *Walden Two*. Indianapolis: Hackett Publishing, 1976 [1948].

Spector, Nancy. *Mathew Barney: The Cremaster Cycle*. New York: Guggenheim Museum, 2002.

Spiller, Neil. *Visionary Architecture: Blueprints of the Modern Imagination*. London: Thames & Hudson, 2006.

Spufford, Francis. *Red Plenty*. London: Faber and Faber, 2010. Kindle edition.

Strand, Clare. *Monograph*. Göttingen: Steidl, 2009.

Suárez, Mauricio, ed. *Fictions in Science: Philosophical Essays on Modeling and Idealization*. London: Routledge, 2009.

Talshir, Gayil, Mathew Humphrey, and Michael Freeden, eds. *Taking Ideology Seriously: 21st Century Reconfigurations*. London: Routledge, 2006.

Thaler, Richard, and Cass Sunstein. *Nudge: Improving Decisions about Health, Wealth, and Happiness*. London: Penguin, 2009.

Thomas, Ann. *The Photography of Lynne Cohen*. London: Thames & Hudson, 2001.

Thomson, Rupert. *Divided Kingdom*. London: Bloomsbury, 2006.

Tsuzuki, Kyoichi. *Image Club*. Osaka: Amus Arts Press, 2003.

Tunbjörk, Lars. *Office*. Stockholm: Journal, 2001.

Turney, Jon. *The Rough Guide to the Future*. London: Rough Guides, 2010.

Utting, David, ed. *Contemporary Social Evils*. Bristol: The Policy Press/Joseph Rowntree Foundation, 2009.

Vaihinger, Hans. *The Philosophy of "As if": Mansfield Centre*. Eastford, CT: Martino Publishing, 2009 [1925].

Van Mensvoort, Koert. *Next Nature: Nature Changes Along with Us*. Barcelona: Actar, 2011.

Van Schaik, Martin, and Otakar Máčel, eds. *Exit Utopia: Architectural Provocations 1956–76*. Munich: Prestel Verlag, 2005.

Wallach, Wendell, and Colin Allen. *Moral Machines: Teaching Robots Right from Wrong*. Oxford: Oxford University Press, 2009.

Walton, Kendall L. *Mimesis as Make-Believe: On the Foundations of the Representational Arts*. Cambridge, MA: Harvard University Press, 1990.

Williams, Gareth. *Telling Tales: Fantasy and Fear in Contemporary Design*. New York: Harry N. Abrams, 2009.

Wilson, Stephen. *Art + Science: How Scientific Research and Technological Innovation Are Becoming Key to 21st-century Aesthetics*. London: Thames & Hudson, 2010.

Winner, Langdon. *The Whale and the Reactor: A Search for Limits in an Age of High Technology*. Chicago: University of Chicago Press, 1986.

Wood, James. *How Fiction Works*. London: Jonathan Cape, 2008.

Wright, Erik Olin. *Envisioning Real Utopias*. London: Verso, 2010.

Wyndham, John. *The Chrysalids*. London: Penguin, 2008 [1955].

Yokoyama, Yuichi. *New Engineering*. Tokyo: East Press, 2007.

Yu, Charles. *How to Live Safely in a Science Fictional Universe*. London: Corvus, 2010.

Žižek, Slavoj. *First as Tragedy, Then as Farce*. London: Verso, 2009.